2017年江苏省社科基金项目研究成果
2018年江苏省高校哲社重点项目研究成果
2019年国家级一流专业研究成果
2021年江苏省一流课程成果
2022年江苏省「十四五」重点建设学科成果

江苏民间艺术研究

宋湲·著

东南大学出版社
SOUTHEAST UNIVERSITY PRESS
·南京·

图书在版编目(CIP)数据

江苏民间艺术研究 / 宋溰著. — 南京：东南大学出版社，2022.12
 ISBN 978-7-5766-0547-1

Ⅰ.①江… Ⅱ.①宋… Ⅲ.①民间艺术-研究-江苏 Ⅳ.①J12

中国版本图书馆 CIP 数据核字(2022)第 247449 号

责任编辑：刘庆楚　　责任校对：子雪莲　　封面设计：王　玥　　责任印制：周荣虎

江苏民间艺术研究
Jiangsu Minjian Yishu Yanjiu

著　　者	宋　溰
出版发行	东南大学出版社
出版人	白云飞
社　　址	南京市四牌楼 2 号（邮编：210096　电话：025-83793330）
经　　销	全国各地新华书店
印　　刷	广东虎彩云印刷有限公司
开　　本	700 mm×1000 mm　1/16
印　　张	13
字　　数	254 千字
版　　次	2022 年 12 月第 1 版
印　　次	2022 年 12 月第 1 次印刷
书　　号	ISBN 978-7-5766-0547-1
定　　价	48.00 元

本社图书若有印装质量问题，请直接与营销部调换。电话（传真）：025-83791830

序言

我们国家有着悠久的历史和灿烂的文化,在漫长的历史发展进程中,创造了璀璨的中华文明,树立了优秀的文化形象。当今世界文化交流日趋频繁,多样的文化交汇融合已成为大势,优秀的文化是民族之根、民族之魂,经济迅速发展的当代中国,需要回归和重构优秀的文化传统。江苏是中华文化的重要发祥地之一,作为长江文明的一部分,是中华文明的摇篮之一。自古以来,江苏钟灵毓秀、人文荟萃,文化资源丰富,文脉悠远浩荡,在中华民族乃至人类文明史上都有着重要的地位。远古时代,就有人类在江苏这块土地上生息繁衍。相传周文王伯父泰伯三让王位,避居江南,断发纹身,开荒种地,使江南进入了文明时期;春秋时期,江苏地域分属吴、宋等国;战国时为楚、越、齐等国的一部分;秦汉设郡;三国时的苏南属吴,苏北归魏;唐、宋分别在江苏设道、路;元朝时,苏南属江浙行省,苏北属河南江北行省;明代设府;清朝初年江苏为江南省的一部分。在漫长的历史时期,江苏积淀了优秀的文化,尤其是历史上几次著名的中华文明南迁,如西晋末年的衣冠南渡、唐代安史之乱和宋代靖康之耻后的北民南迁等,使江苏地区成为承载优秀中华文化之地。可以说,江苏

文化在某种程度上，是中华文化的重要融合之地。

历史的变迁，留下的不仅是有文字可考的典籍，还有城墙上、建筑中、园林里，或者绘画、服饰、生活器物上的历史文化痕迹。民间艺术是中华民俗文化的重要组成部分，也是炎黄子孙沟通情感的纽带，是彼此认同、彼此亲和的标志，是世世代代锤炼和传承的文化传统。民俗中凝聚着民族性格、民族精神、民族的文化创造和民族的真善美。

江苏民间艺术历史悠久，省内多地是世人公认的优秀民间艺术之乡。织绣类民间艺术，江苏有云锦、宋锦、缂丝、苏绣；印染类民间艺术，江苏有南通蓝印花布；木刻类民间艺术，江苏有桃花坞年画、邳州年画；剪纸类民间艺术，江苏有金陵剪纸、徐州剪纸、扬州剪纸；泥塑类民间艺术，江苏有惠山泥人、沛县泥模……江苏民间艺术品类众多、资源丰富，几乎可以将其称为"中华民间艺术博物馆"。

江苏民间艺术是中华艺术领域的一个重要分支，它承载着本地域人民过往的记忆，是不可复制的瑰宝。但由于民间艺术传播路径单一、技艺传承困难、产业化瓶颈等问题，加之传统的信息采集、记录及保存、呈现方式已不能满足人们对信息迅捷、高质、高效的要求，江苏民间艺术濒于消失的边缘。

近年来，国家十分重视对非物质文化遗产的保护，对江苏民间艺术也倾注了极大的心血，高校、科研机构、社会团体、个人等在非物质文化遗产的保护、生产、延续等方面发挥了很大的作用，民间艺术的热潮带动了民间艺术产业的发展。

本书以江苏民间艺术资源为基础，借助现代高科技手段，将数字化技术和国际流行的艺术文创衍生品形式运用到江苏民间艺术上，针对我国文创衍生品处于起步期的状况，研究适用于我国国情的文创衍生品开发模式，为江苏民间艺术提供数字平台，宣传和推广江苏民间艺术资源，使江苏民间艺术更加为世人所熟知，并与现代生活相结合，焕发新的生命力。文化创意可为江苏民间艺术赋予全新的形象和持久的生命力，并通过展示和销售实现经济效益和文化传播的双赢，为江苏民间艺术的传承、保护、创新、发展作出贡献。

第一部分　江苏民间艺术概述

第一章　关于江苏民间艺术 / 002
　　一、民间艺术的概念与界定 / 002
　　二、江苏民间艺术的产生与分类 / 004
　　三、江苏民间艺术的流变与现状 / 007

第二章　江苏民间艺术分类 / 012
　　一、江苏民间艺术的织绣染类 / 013
　　二、江苏民间艺术的绘刻塑类 / 023
　　三、江苏民间艺术的民俗工艺类 / 031

第二部分　江苏民间艺术研发

第一章　江苏民间艺术资源的研发与评估 / 038
　　一、民间艺术评估模型 / 038
　　二、江苏民间艺术资源权重 / 039
　　三、江苏民间艺术资源评估 / 041

第二章　江苏民间艺术产业的SWOT分析 / 043
　　一、江苏民间艺术产业发展优势 / 043
　　二、江苏民间艺术产业开发的制约因素 / 047
　　三、江苏民间艺术产业面临的机遇与挑战 / 048

第三章　江苏民间艺术供应链 / 052
　　一、供应链的含义与研究意义 / 052

二、江苏民间艺术供应链设置 / 053

　　三、数字时代江苏民间艺术产业供应链形态 / 057

　　四、民间艺术供应链流通 / 058

　　五、江苏民间艺术产业供应链种类 / 059

第四章　江苏民间艺术产业开发策略 / 061

　　一、江苏民间艺术产业开发战略目标 / 061

　　二、国外民间艺术发展状况与模式 / 062

　　三、我国当代民间艺术产业发展情况与模式 / 063

　　四、江苏民间艺术产业现状与困境 / 064

　　五、江苏民间艺术产业发展策略 / 065

第三部分　江苏民间艺术的数字化研发

第一章　江苏民间艺术的数字化网络平台 / 070

　　一、江苏民间艺术数字化概述 / 070

　　二、江苏民间艺术移动平台 / 071

　　三、江苏民间艺术网站 / 075

　　四、江苏民间艺术数字库 / 086

第二章　江苏民间艺术数字化设计与衍生品设计实践 / 089

　　一、江苏民间艺术数字化设计 / 089

　　二、江苏民间艺术的衍生品设计实践 / 095

第四部分　江苏民间艺术调研

第一章　江苏民间艺术田野采风 / 108

　　一、开展江苏民间艺术调研的目的与意义 / 109

　　二、开展江苏民间艺术调研的方法路线 / 110

　　三、针对苏锡常地区的调研 / 111

　　四、针对宁镇扬地区的调研 / 118

　　五、针对通盐泰地区的调研 / 124

　　六、针对徐淮连地区的调研 / 126

第二章　部分江苏民间工艺师简介 / 129

　　一、淮安农民画——潘宇 / 129

二、高淳木雕——马玉年 / 131

三、木船制造——周永干 / 132

四、梅家布鞋——梅位炳 / 133

五、古代织机——朱剑鸣 / 134

六、紫砂壶——顾建明 / 135

七、紫砂雕塑器杂件——刘景 / 136

八、紫砂雕塑——董斗斗 / 137

九、江都漆画——金桂清 / 139

十、云锦织造——胡德银 / 140

十一、蓝印花布——吴灵姝 / 141

十二、南京绒花——赵树宪 / 142

十三、扬州刺绣——卫芳 / 143

十四、剪纸艺人——张方林 / 144

附:项目组围绕江苏民间艺术已发表论文 / 146

江苏文脉的图像符号研究 / 147

民间蓝染文化成因研究 / 154

云锦元素在奥运礼服的设计应用 / 158

南京绒花的艺术价值及创新研究 / 163

云锦的传统与当代设计研究 / 167

南通民间蓝染与苏派旗袍研发实践 / 175

江苏民间艺术手机微平台应用研究 / 179

南京云锦挑花结本的数学模型研究 / 185

参考文献 / 191

后　记 / 195

第一部分　江苏民间艺术概述

第一章　关于江苏民间艺术

一、民间艺术的概念与界定

1. 民间艺术的概念

关于民间艺术的概念,众说纷纭,这关乎民间艺术品类的界定,也关乎本书的研究内容。

长期以来,对民间艺术的概念缺少较为严格的确定,《毛泽东选集》第三卷第1031页指出,"人民群众是推动历史进步和发展的根本动力"。纵观历史,灿烂的文化和艺术都是广大人民群众创造的,而其中散落在民间的一些艺术形式就可以被称为民间艺术。民间艺术来自民间,在古代,它区别于宫廷艺术和文人士大夫艺术;在现代,民间艺术多出自非艺术类专业人员之手。

1990年12月上海辞书出版社出版的《辞海》中对"民间工艺"的解释为"劳动人民为适应生活需要和审美需要就地取材而以手工生产为主的一种工艺美术品,品种繁多,如:竹编、草编、蓝印花布、蜡染、木雕、泥塑、剪纸、民间玩具等"。2005年6月商务印书馆出版的《现代汉语词典》(第五版)中,"民间"有在人民中间、非官方的含义,对"民间艺术"的解释为"劳动人民直接创造的或在劳动群众中广泛流传的艺术,包括音乐、舞蹈、造型艺术、工艺美术等"。综合比较民间工艺、民间艺术的概念可以得到如下结论:民间的含义和范围是可以确定的,指的是广大人民群众。而民间工艺与民间艺术却有一些区别:民间工艺指来自民间的技艺,它强调技艺的繁杂与简洁,产品的美观与实用,并不过多地赋予创造思想;民间艺术则上升到艺术层面,当民间工艺达到一定的精湛程度,表达创作思想或者承载历史记忆,就可以被称为"民间艺术"。民间艺术包括民间造型艺术、民间音乐与舞蹈、民间戏曲等内容,本书是针对以造型艺术为主的江苏民间艺术领域进行研究的。故本书使用的民间艺术概念,系指视觉造型艺术。

江苏民间艺术是指在江苏地域存在的民间艺术,即江苏省内产生、发展的,或外迁来到江苏落地生根的,来自非官方的、由普通民众直接创造的或在群众中广泛流传的造型艺术,是实用功能与审美功能相结合的艺术形式。

2. 江苏民间艺术的界定

江苏民间艺术的界定，是一个重要的问题，浅层次来说，它涉及本研究的内容，深层次来说，它可以为某种民间艺术种类奠定地位和增进推广价值。由此来看，江苏民间艺术的界定，具有非常重要的意义。

1）民间艺术与江苏地域的关系

江苏民间艺术一定需要在江苏地域产生，或者虽然迁移来到江苏，但在江苏有一定规模的进一步发展，并且迄今还存留在江苏地域上。例如传说有400年历史的无锡惠山泥人，早在明末散文家张岱的《陶庵梦忆》卷七"愚公谷"中记有市井门店中有泥人出售的情况，清末徐珂编撰的《清稗类钞》记载了清乾隆南巡时，惠山艺人王春林制作了数盘泥孩进献，得到了乾隆皇帝称赞的故事，由此可知，惠山泥人可以算作是江苏土生土长的民间艺术形式。再比如南京皮影虽然不是产生于江苏的民间艺术（它的唱腔是山东的柳琴调，它是20世纪50年代才从山东济南附近迁移来的），但来到南京以后，很受老百姓的欢迎，于是向阳皮影剧社成立了，并依据南京民风进行了一系列的创作与修改。南京皮影常在南京繁华地带演出，不但立了足而且发展得很好，成了南京秦淮河夫子庙一带的标志性艺术，南京皮影也就成了江苏地区的民间艺术形式。

2）民间艺术的发生与存在

民间艺术区别于阳春白雪式的宫廷艺术、高雅的文人士大夫艺术，由身处社会底层的老百姓自发创造，带着泥土的芬芳，流传千百年，经过自身的传承与变异，发展成为当地民间艺术形式。民间艺术依托于民间文化，民间文化自古与皇家士大夫的上层文化是相反的概念，但细究起来，却是与上层文化之间既相互对立，又相互渗透、相互联系的，有些时候上层文化自上而下地影响民间文化，有些时候民间文化又自下而上地影响上层文化。由此来说，南京云锦是否属于民间艺术的范畴，是一个争议的话题。因为它在元代成了宫廷文化的产物，变得极其华丽，常用金银线织造，精美异常。很多人由此认为云锦不属于民间艺术范畴，但也有人认为云锦是"中国四大名锦"之一，所有的织锦均来自民间的创造，只是它风格华贵，被皇家所用罢了。另外，清末帝制废除后，云锦失去了被皇家垄断的光鲜，继续回到民间为广大人民群众服务，故云锦应属于民间艺术的范畴。同样苏绣也有类似的问题，不管苏绣如何精美，如何被上层社会所认可，它都是由一代代的江苏绣娘们一针一线绣出来的。

3) 民间艺术的创作目的

民间艺术的创作者是广大人民群众，其创作经常是为了装饰、美化生活环境，或者为了生活中的方便与实用，或者为了增添节日喜庆气氛。基于以上目的，民间艺术多年辗转流传于老百姓中，通常会发展出造型简洁淳朴、色彩鲜艳醒目、使用功能丰富等特点，它能满足人们在审美意义上的精神需要，也能满足人们在实用功能上的物质需要，被广大人民群众普遍接受和喜爱。比如常州梳篦、徐州香包等，本来就是生活中实用的物品，由于代代相传，越发展越精美越受欢迎，就成了民间艺术的品类。

江苏民间艺术在创作目的上综合了生产、生活、民俗与艺术等多方面的因素，充实了地域文化的内容，丰富了人民群众的生活，也陶冶了民族的性情，促进了社会的和谐发展。

二、江苏民间艺术的产生与分类

1. 江苏地域与板块分类

江苏是我国大陆的沿海省份，位于安徽东部、山东南部、浙江北部，地处亚洲大陆东部的沿海地区，海拔较低，地势平坦，平原广阔，低山丘陵分布于江苏省的南北两端，没有高山，最高峰云台山海拔只有约625米，但江苏境内名山荟萃，紫金山、小灵山、茅山、花果山、孔望山、栖霞山、金山等，伴随着各种民间传说而闻名于世。江苏省河流湖泊众多，拥有太湖、洪泽湖、瘦西湖、玄武湖等湖泊，长江、淮河的下游经过江苏，丰富的水系让江苏自古就是鱼米之乡。多山多水也让江苏省地理隔离明显，出现不同的民风民俗。"十里不同音"，这为造就丰富的江苏民间艺术品类提供了自然基础。

江苏具有悠久的历史，在《尚书·禹贡》中有九州之说，其中的徐州、扬州的一部分就在今天的江苏。作为南北方分界的淮河穿过江苏省，使江苏地跨民俗意义上的南北方，所以江苏也集南北方的风俗习惯于一身。近年来，受城市经济的辐射和影响，生产重心逐步向非农业生产转移，直接影响了农村经济、产业结构和收益水平。在江苏，城市经济的影响呈现由南向北递减、由东向西递减之势。江苏可以分为四个区域板块：苏锡常板块、宁镇扬板块、通盐泰板块、徐淮连板块。由于各板块所处的地理位置不同，它们的经济发展水平是不平衡的，民间艺术存在和发展也是不尽相同的。

2. 江苏民间艺术的产生

1) 民间艺术是艺术的源泉

众多的民间艺术都是民间百姓集体创作的结晶,它产生于民间,发展于民间,并回馈民间,有时候也被上流社会如宫廷所采用,但依旧是由民间工匠做出来的。民间艺术形式独特,成了很多种不同艺术形式的源泉。石器时代的古陶艺术,殷商时期的青铜器,秦汉时期的画像石、画像砖,元明时期的青花瓷,它们都是经由民间工匠之手创造的;魏晋以来文人士大夫主导画坛,但大量的彩塑、壁画、民间版画依然由民间工匠所制;而刺绣、染布、剪纸、编结等更是直接来源于普通工匠之手,经由世世代代的传承和不断发展创新,成为富有乡土气息的优秀民间艺术形式。

2) 民间艺术是农耕文化的表现

中华文明史是以农耕文明为主的文明史,也就是说中华传统文化即农耕文化,它对于研究中国传统美学有着重要的意义,它逐渐影响和引导民间文化的发展和演变。民间文化是在农耕文化背景下发展起来的,民间艺术是民间文化的物化形式,创作者以民众为主体,主要是农民、手工业者和城镇居民,接受对象也是庶民。

中国传统农耕文明倡导"天人合一"的理念,在中国传统审美思想上,人与自然是和谐统一的,万物的生命都息息相通,处在相互对立又有机联系当中。民间艺术的境界来源于自然,以笔补造化,参赞化育,又高于自然,体现了"天人合一"的观念,是人们以美好的情怀去感受自然的结果。

民间艺术产生于民间,所用之物主要来自山乡物产,山野的物产有多少,民间艺术的品类就有多少。许多民间艺术品类,因其独特的质地,显示了强烈的审美个性,例如宜兴紫砂泥孕育了宜兴紫砂壶,惠山泥产生了惠山泥人,靖江淡竹使靖江竹编被世人所知,南通蓝草让南通出了蓝印花布,还有蚕吐出的丝给南京云锦、苏州缂丝、苏州宋锦、苏绣做了丝线材料……这些材料来自山野自然,各有特色,更重要的是经过了民间艺人的匠心巧思和辛勤的汗水,才诞生出种类繁多的民间艺术形式。正如柳宗元(773—819)在《邕州柳中丞作马退山茅亭记》中说,"兰亭也,不遭右军,则清湍修竹,芜没于空山矣"。

通过艺术,人与自然相通,达成通融的关系。著名学者余秋雨说,"艺术是一种把人类生态变成直觉审美形式的创造"。自然之物是不依赖于欣赏者而存在的,但自然之物并不能靠它自身就成为艺术,只有经过艺术家的创造,它才能达到艺术的境界。自然之物要成为艺术,必须要有人的审美活动去发现它、唤醒它、照亮它,使它从自然物变成一个完整的、有意蕴的艺术品。正如王阳明(1472—1529)说的"我

的灵明"与"天地万物"的欣合和畅、一气流通,王夫之(1619—1692)说的"吾心"与"大化"相值而相取。

3) 民间艺术是民俗载体

民间艺术蕴含着丰富的民俗文化价值,它承载的是民俗的视觉形象。民俗是人们长期以来在生活中形成的一种特殊的社会文化现象,反映了人们对社会生活的认识。张紫晨教授在《中国民俗与民俗学》中称"民俗"是由下层阶级创造的,通过语言和行为显现出来的,并长期用于自身修养或传承的东西。它也是由民间百姓创造并且继承的文化现象,是人们在日常生活中所继承的风俗、习惯、喜好和禁忌。它是从一个国家或一个民族的历史中被继承下来的一种民间文化现象,尤其指在人们所创造的物质文化和精神文化中,具有继承性的行为、生活习惯、思想观念等。

民间艺术有着悠久的发展历史,它依靠民间活动长期流传而不被历史所淹没。民俗依靠民间艺术表现出来,与民间艺术有着密切的联系,比如,在婚丧嫁娶、节日庆典等活动中,就会有年画、春联、剪纸、灯彩、泥塑、服饰、龙舟等出现。由于不同地域的民风民俗的差异,民间艺术的形式类别也不相同,就形成了多种多样的民间艺术品类。此外,民间艺术制作材料大多取自自然,比如普通的竹、木、布、纸、泥等,人们通过高超的制作技巧、大胆夸张的想象,并使用该地域为人们熟知的寓意手法,创造出积极向上、乐观开朗、朝气蓬勃、朴实活泼的民间艺术形式。

民间艺术的产生和存在以民风民俗为基础,民风民俗依赖民间艺术表达出来,为民间艺术的创作生产提供了基础和发展动力,二者相辅相成,共同构成民俗文化的内容。

4) 江苏民间艺术产生的机缘

每一种民间艺术的产生,并不像人们想象的那样,有怎样大规模的准备,通常是顺其自然、水到渠成的。

通过田野调查,南通蓝染的形成是这样的:旧时乡村家家户户都有纺车,自家织布是生活的必需,自家织好的土布,想染上颜色,就会求助一些担着扁担的艺人,这些艺人担着扁担,上门为每家的土布染色,他们自己带着从草里提炼出来的、和了石灰的植物染料,在每家劳作几天,就会染好很多匹布。这时候还没有专门染布的作坊,都是艺人担挑上门服务的。渐渐地,这些艺人也积累了一些花卉图案的模具,能够印染有图案的蓝印花布,开起了作坊,渐渐发展出来了南通蓝染的民间艺术产业。

再说剪纸,剪纸是江苏民间艺术的重要组成部分,徐州剪纸、扬州剪纸都很有

特色。剪纸是传统的民间艺术之一,材料易得、成本低廉,它多为农村妇女闲暇时制作,既实用又美化生活。说起剪纸的产生,有三个方面需要了解:

(1)祭祀 在古代,剪纸和道家祀神招魂祭灵有关,人们用纸做成形态各异的物象和人像,用以祭祀亡灵,剪纸在这种仪式上是有象征意义的,唐代诗人杜甫有"暖汤濯我足,翦纸招我魂"的诗句,今苗族也有年节剪鬼神之形贴在牛栏或门上的巫术习俗。

(2)装饰 汉、唐时代,民间女子有使用金银箔或彩帛、花鸟贴在鬓角的风尚,这种装饰之风后演变为用色纸剪成各种花草、动物和人物故事,贴在窗子上(窗花)、门楣上(门签)作为装饰。

(3)实用 江苏民间艺术里有苏绣和剪纸,若从渊源来看,刺绣和剪纸有一定的关系。江苏丹徒的田野调查表明,旧时候村落里,农村妇女都要做鞋子,鞋子需要一针一线地做,想要绣花,就需要绣样,十里八村总会有一位心灵手巧的妇女,会剪绣花样子,大家就会纷纷求她剪绣样,然后给一点农副产品做回报。渐渐地,会剪绣样就能得到很多农副产品,可以少做农活,于是很多人都去学剪绣样,就形成了旧时候的产业。绣样越剪越精致,慢慢地可以独立进行展示了,可以把剪好的绣样贴在窗子上、墙上,这样绣样就从绣花的实用功能脱离开来,成了独立的艺术种类——剪纸。

三、江苏民间艺术的流变与现状

1. 江苏民间艺术的传承

从江苏民间艺术存在环境来看,相似的区域具有相似的环境特征,这就使人们的审美心理和思维方式具有相似性,他们具有相似的民风和民俗,表现在民间艺术上就是具有程式化的体系。这就形成了民间艺术的地域特色,这种特色很容易被传承下来,因为民间艺术的材料、工具、受众,在几百年的发展历程里,其基本形态都是不变的。

无锡惠山泥人是江苏非常独特的民间艺术形式,它与天津的"泥人张"齐名。惠山泥人在发展过程中具有典型的民间艺术传承特点:它用惠山特有的惠山泥,生产必须在特定的地理位置,泥人技艺"传儿不传婿""传男不传女"。惠山泥人从业者在民国年间成立了"公所",促进了惠山泥人产业的稳定发展和手工技艺的传承。

千百年来,江苏民间艺术的传承方式秉承如下几种模式:

1)家传

家传和族群内部传承是民间艺术的传承特征,家传通常是父传子、子承父业,

父亲会毫无保留地拿出祖传秘籍、独门绝活全身心地传授技艺,而作为接班人的孩子,也会努力学习,将技艺传承下去,还可能"青出于蓝而胜于蓝"。如此,一个品类的民间艺术,以这样的方式可以传承几代。

家传是宜兴紫砂传承的重要方式,明末清初著名的紫砂制壶"四大家"之一的时朋,其子时大彬(1573—1648)得其父的真传,同时在紫砂壶的造型、工艺、刻绘上有所创新,成为更著名的紫砂大师。中华人民共和国成立后的紫砂大师徐汉棠、徐秀棠兄弟,吕尧臣、吕俊杰父子等都是承袭家传,并形成独特的"门派"。

2) 师承

师承是一种古已有之的传艺方式,也似乎是民间技艺在传承方式上除了家传以外最主要的传承方式,师傅将技能传授给徒弟,做到技艺的一脉相承。在古代,工匠们因拥有一技以压身,是非常受人尊重的,如果工匠自己没有男性后代,就会选择师承的方式传承自己的技艺。师承和家传相比的优势在于:在择徒方面,可以选择素质更好、更适合学习技艺的徒弟,而不是只能传给儿子,不论儿子是否适合学习该技艺;在师承模式中,师傅能够更加严格,不需要考虑亲情等因素,能更好地保证民间艺术技艺的传承。

3) 工厂培训

民间艺术传承模式还包括工厂培训。早在明代苏州织造局就将局中工匠的子侄招为学徒工,人称"幼匠",使这些年轻人能够在局中学艺,以继承父辈的技艺。清代乾隆年间苏州织造局规定"匠内有年老告退或系病故,其子侄有能谙练织造,堪以充补者,该所管应据实查";嘉庆年间规定"其正匠之兄弟子侄入厂学艺者,仍规现定数额以内"。以上是明清时代织造工厂收徒培训的情况,从中看出,这时候的工厂收徒,还是照顾工匠们的亲属,其子侄是被优先考虑的,但不同于民间的家承,有工厂培训的倾向。民国时期,宜兴紫砂工厂为了扩大生产,聘请了技术人员负责紫砂制作,这些技术人员后成为技师。工厂对外招收学徒,学徒进厂后,由技师担任其师傅,传授其技艺,这已不同于师承的方式,而是具备了工厂培训的特点。新中国成立以后,江苏民间艺术企业如雨后春笋一样成立起来,在人才培养方面走工厂培训与职业教育相结合的人才培养之路。

4) 院校教育

随着企业改制和生产机制的转换,人才培养模式重新恢复家传和师承,且学校培养教育的比例逐渐扩大。当今高校纷纷开设艺术学专业,江苏的南京艺术学院、南京师范大学、金陵科技学院、江南大学、苏州工艺美术职业技术学院、常州纺织服

装职业技术学院、扬州大学等都有自己的艺术学专业,在艺术学专业的人才培养和课程设置上常常凸显民间艺术的特色,为民间艺术人才培养作出很大的贡献。

目前,江苏民间艺术面临传承后继无人的状态。民间艺术的传承不同于科学文化知识的传播,细说起来民间艺术更像一种"技艺",一种需要口口相传、手把手教学的技艺,需要的是小班教学,不可能做成"工业化大生产"的方式。如在电影《霸王别姬》中有师徒口口相传、同吃同住的场景,有时候在技艺传承方面,师傅更像"师父"。古代某种手工艺的生产会使手工艺者获得相应的物质回报,以此来满足物质方面的需求,这对手工艺的传承来说是一种保证。如今民间艺术不是社会主流,手工艺者不能有效获得相应的效益,为了追求更好的物质生活,人们更不愿从事这类不能获得更多收益的活动,民间艺术的传承出现后继无人的趋势。民间艺术是否能在这场大浪淘沙中存活下来,是值得我们这代人思考的事情。倘若放任民间艺术继续如此消沉下去,不提供相应的帮助与支持,不挖掘其艺术价值,那么部分民间艺术消亡就是迟早的事情。

2. 江苏民间艺术的变异

民间艺术是古老的艺术形式,是土生土长的艺术种类,乡土气息浓郁。民间艺术在发展过程中,由简单、浅显,继而变得丰富、深厚,不断地自我完善,成为民间习俗的缩影。随着时间的推移和时代的发展,民间艺术处于不断变化之中,难以从始至终以原汁原味状态存在,总会有些民间艺术的文化功能发生嬗变,出现一些新的文化功能类型,有些民间艺术也会消失。民间艺术总是处于历史的维度之中,与它所处的时代风尚匹配。每一种民间艺术形态都是历史发展过程的一个截面,一定会随着时代和生活的变化而继续改变,这与社会发展、人们的需要、所用材料的推陈出新相关。

1)人们需求的变化导致民间艺术的变异

民间艺术是为了满足广大人民群众精神上的审美需求和物质上的实用功能而存在的,这使民间艺术能够生存和发展下去。社会总是在不断地进步和发展,社会的发展必然引起文化艺术的发展,文化艺术应满足社会发展的需要,民间艺术也需要满足社会发展的要求,满足不同时期人们的需要,认清发展方向和主流意识,才能继续生存下去,继而繁荣起来。

在古代惠山泥人能够畅销,是因为其中的大阿福被人们认为具有护佑平安、吉祥美好的含义,人们会在过春节的时候购买一个大阿福来保佑一年的平安,但随着时代的变迁,文化趋于多元化,再让人们相信一个泥娃娃就能保佑平安已不现实,

所以惠山泥人就不会像古代那么受欢迎了；同样云锦也面临这样的处境，现代社会人们的穿衣方式有了很大的改变，在古代一身"锦绣"是贵族们常见的穿着，在现代社会里，云锦的质地、图案充满着古典的装饰性美感，这使其很难被使用在普通休闲品或年轻人喜欢穿的服装上。

2) 材料与工艺的变化导致民间艺术的变异

随着时代的进步，新材料和新技术总是不断涌现出，这使民间艺术也呈现新的面貌。通常来说，技术的发展导致材料的变化，继而导致工艺的更新，再蔓延到造型、样式上，都会出现显著变化，造成民间艺术主体重心的偏移，甚至产生新的类别，这在一定程度上导致某种传统的消失，使民间艺术面临自我消减的危机。另外，民间艺术中的优秀元素又会顺应社会的发展潮流，在保持传统的基础上吸收新的活力，获得新的生命。

传统的江苏灯彩在材质上多用竹子、木头、绸布、麦秸、金属等，但随着科技的进步，塑料材质经常出现在灯彩上，传统的手工艺也被穿插组合工艺所代替；徐州剪纸也与时俱进，出现塑料材质的剪纸，后又出现不干胶剪纸，更加牢固，也容易粘贴悬挂，适合居家生活使用。

在古代，云锦常用的金银线和孔雀羽线属于特工范畴，云锦织造不会担忧这些珍贵的线的来源，而现在这些线即变得非常难求，尤其是金银线来源于金银箔纸，制作工艺难度相当大，它的使用使云锦的价格成为天价，这样市场开拓又成了问题。现阶段很多民间艺术也面临着难以寻找材料的状态，比如惠山泥人使用的惠山泥，存在于地表深处，随着城镇化建设、房地产开发，寻找到惠山泥已经不容易了；现代社会里女子很少长发及腰了，东台发绣也同样出现长发难求的状态。

3) 民间艺术在当代的变异

当下，江苏民间艺术的变异非常显著，与历史上各个时期相比，它的变化更加剧烈、更加明显。改革开放40多年来，当代的中国已经进入互联网时代，人们在生活方面、精神领域都有了很大的变化。在这种环境下，江苏民间艺术必然需要有相应的变化，才能继续满足社会和人们的生活需要。转变现存模式，挖掘新功能，从而获得生存的土壤；如果无法适应这种变化，只能逐渐退出人们的生活，乃至消亡。

3. 江苏民间艺术的现状

鸦片战争之后，西方文化对传统文化的冲击较大，例如在近现代音乐方面，各年级的音乐课老师教的多为西洋乐器，如小提琴、钢琴、吉他等，而忽视了中国乐器如古琴、瑟、埙、笙、笛、二胡、琵琶等，在乐曲方面教学生的也是西方名家如莫扎特、

肖邦等人的作品,很多学生对传统乐曲知之甚少,虽听说过伯牙子期的《高山流水》与盲人阿炳的《二泉映月》,却不知其真正的音色如何,更不用提及弹唱了。科学技术的飞速发展,流行文化的普及,更加冲击着传统文化的传承与传播,不断侵蚀着民间传统文化的生存土壤,机器流水线的快速生产模式得到推广,社会的主流是快速、简洁和高效,而传统的民间艺术需要的是耐心与精雕细琢,且所产生的效益不高,这使从事民间艺术及其活动的人少之又少,加上民间艺术的传承大多需要师徒一对一地传授,而现代的教育模式为班级授课制,主要教授现代科学文化知识,这使得人们逐渐对民族工艺文化知之甚少。

由于以上各方面原因,民间艺术地位逐渐走低,令人担忧,如何保护、传承、发展民间艺术成为我们这代人需要思考的问题。

江苏竹编工艺在古代就一直存在,并渐渐走向鼎盛,各种竹、木、柳、草编制的手工艺品、农业用具品种丰富,但现代竹编工艺已经不复当年的盛名。由于竹编技艺很复杂,一般包括十几道工序,而且几乎全部依靠手工,年轻人不愿再学习这类技艺,竹编工艺已逐渐走出大众视线。靖江市靖江外贸工艺品有限公司是一家以生产竹、木、柳、草、棕制品为主的外贸公司,其产品定位为木、竹、藤、棕制品,三十年前公司的年营销额可达5 000万人民币,但现在公司已不做内销生意,主要销路为海外,而且大部分产品被用在餐饮方面。

东台发绣是我国优秀的民间艺术,是特有的民间传统工艺品种之一。东台中意发绣有限公司是一家生产、销售发绣工艺品的公司,发绣长卷《清明上河图》《姑苏繁华图》《法界源流图》等为该公司近年来具代表性的作品。随着时代的发展,发绣生产材料的成本越来越高,发绣生产对原料"头发"质量的要求较高,长发难以收集;其次,发绣对工艺的要求较高,需手工生产,生产规模较小;再次,社会生产力不断发展,新的从业观影响着现代年轻人,使他们更加喜欢接触新鲜事物而不愿从事这类需要精雕细琢、一针一线的枯燥工作。

扬州丁娟绣业有限公司主要从事刺绣品研发、设计、加工、销售,其产品主要是为私人定制的工艺品和引导消费的中高档绣品,主要在欧美国家销售。近年来,由于市场比较低迷,就业面临多种选择,绣娘队伍迅速萎缩,生产力老化,新鲜血液不能及时补充进刺绣队伍中,加之只有少部分绣品可以用机器代替手工生产,部分复杂绣品不能用机器生产,导致生产规模一直较小。且生产复杂绣品耗时耗力,价格相对较高,市场开发较难,普通消费者对其购买欲望并不强烈。

民间艺术在这些因素的冲击下,已经逐渐萎缩,民间艺术的功能已经从原来的

实用性转变为装饰性，一些优秀的民间艺术品现在成为旅游纪念品，多少有些令人惋惜。但是值得欣慰的是，汉服文化在最近几年逐渐流行起来，从淘宝平台上便可以看到许多汉服工作室如雨后春笋般地涌现出来，各式各样的优美汉服款式层出不穷，并多为在传统汉服的基础上加以改造而成的现代汉服。这样来说，民间艺术的春天也会来到的。近几年来，江苏省各级政府都在努力，力图打造多元化、精品化、一体化的民间艺术基地，在政策、资金、资源方面都给予支持，对具有代表性的民间艺术品类进行整体布局和开发，使其逐渐形成产业集群的形式，具有显著的地域特性，如苏州的刺绣、无锡惠山的泥塑、宜兴的紫砂陶艺、连云港的水晶等已具备了产业化、产业集群的规模。

4. 江苏民间艺术的创新

当今社会已经进入互联网时代，社会的进步和发展速度超过之前的任何时期，快节奏的生活使人们的生产方式、生活方式、审美倾向、价值观念都发生了很大的变化，产生于民间社会背景下和承载民间文化内容的民间艺术的衰落引发了人们对民间文化的抢救和保护意识。如何在传统与现代之间进行权衡和选择，使二者共荣共生，既是民间艺术发展的需求，也是研究民间艺术需要解决的课题。

当今的时代是数字化时代，以大数据、云服务、人工智能为代表的高科技日新月异，数字技术已渗透到各个领域。在古老传统的江苏民间艺术上应用数字化技术，建立民间艺术信息资源库，建立开放、共享、交互特征强的数字化开发平台（网络平台、微平台），进行民间艺术文创衍生品的深度开发，让受众通过终端实现对民间艺术资源的了解、关注、体验、传播、创新，促进传统民间艺术的现代创新应用，使之与现代科技相结合，既让传统民间艺术焕发新的生机，又让现代技术融入传统的精髓，使二者相互映衬，焕发出璀璨的光彩。

第二章　江苏民间艺术分类

江苏民间艺术品种极多，并且用途各不相同，有供赏玩的装饰物品，也有以实用为主的生活用品。总的来说，可分为视觉艺术类型和其他艺术类型。视觉艺术类型的民间艺术资源主要包括四大类别：民间织绣染类（织、绣、印、染等）、民间绘刻塑类（绘、刻、雕、塑等）、民俗工艺类（彩灯、绒花、风筝等）、建筑园林类（民居、园林等）。

1)视觉艺术类型

(1) 民间织绣染类(织、绣、印、染等)　主要有南京云锦、苏州宋锦、苏州缂丝、苏绣、南通蓝印花布、海安扎染等。

(2) 民间绘刻塑类(绘、刻、雕、塑等)　主要有桃花坞年画、邳州年画、淮安博里农民画、南京六合农民画、金陵刻经、南京剪纸、徐州剪纸、扬州剪纸、东海水晶、苏州玉雕、扬州玉雕、高淳木雕、宜兴紫砂、惠山泥人、铜山面塑、沛县泥模等。

(3) 民俗工艺类　主要有灯彩(秦淮灯彩、苏州灯彩、扬州灯彩)、绒花(南京绒花、扬州绒花)、风筝(南通风筝、徐州风筝)、徐州香包、靖江竹编、邳州纸塑狮子头等。

(4) 建筑园林类(民居、园林等)

2)其他艺术类型

金陵古琴、六合民歌、扬州弹词、扬州杖头木偶、跳娘娘、邵伯秧号子、镇江民间传说等。

本书将视觉艺术类型的前三类作为主要研究内容。

一、江苏民间艺术的织绣染类

表1-1　江苏代表性民间织绣染艺术

名称	特点	荣誉	
云锦	缎纹组织提花织物,挖花盘织(妆花)	2006年入选国家级非物质文化遗产名录	2009年入选联合国教科文组织人类非物质文化遗产代表作名录
宋锦	三枚斜纹组织,双层组织	2006年入选国家级非物质文化遗产名录	2009年入选联合国教科文组织人类非物质文化遗产代表作名录
缂丝	平纹组织上通经断纬	2006年入选国家级非物质文化遗产名录	2009年入选联合国教科文组织人类非物质文化遗产代表作名录
苏绣	劈丝工艺,双面绣	2006年入选国家级非物质文化遗产名录	
南通蓝印花布	蓝、白二色,朴素简约	2006年入选国家级非物质文化遗产名录	

1. 南京云锦

关于云锦,吴梅村有诗句"江南好,机杼夺天工。孔翠装花云锦烂,冰蚕吐凤雾绡空。新样小团龙"。这描述的是南京云锦的华美,色彩绚烂、巧夺天工,像天上的

彩云一样瑰丽美好。

1）历史

相传在魏晋南北朝时期，东晋的刘裕北伐，灭后秦后把秦地的很多能工巧匠都迁到建康（今南京），并在建康建立了专门管理织锦的官署——锦署，后秦的织锦工匠水平卓越，集两汉、曹魏、西晋织锦精华和十六国少数民族的织锦技艺，这成为今天南京云锦产生的历史基础。元代时云锦成为皇家的专用品；明代时云锦出现提花锦缎；清代云锦种类繁多、色彩绚丽，在技艺上达到顶峰；新中国成立后云锦传承与发展成为重要命题，20世纪50年代云锦工作组成立，负责搜集并整理云锦画稿与图案，复原了许多珍贵的云锦文物，恢复了已经失传的如"双面锦""凹凸锦""妆花纱"等品种，并成功复制了汉代的素纱禅衣、明代的妆花纱龙袍等珍贵文物；进入新世纪以后，南京云锦逐渐走向商品化、产业化，并申遗成功。

2）现状

云锦在古代是帝王将相才能拥有的东西，而今在现代社会商品经济条件下，云锦也沦落到"皇上的女儿也愁嫁"的地步。云锦的织造效率决定了它的价格非常昂贵，云锦的材质、图案充满着古典装饰美感，使其很难被使用在现代普通休闲服饰上面。现阶段云锦成了博物馆、展览馆里的展品，人们观摩后，惊叹它的精美，却觉得和自己的生活需求没什么关系。南京是云锦产地，南京本地的云锦厂家一直在探索云锦的生存策略，坐拥"金镶玉"，却换不来应有的效益，云锦企业勉强生存，甚至有停产闭店的趋势。"生存还是死亡"，对云锦来说，已经是迫在眉睫的问题了（如图1-1）。

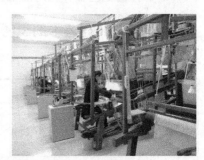

图1-1　云锦织造车间

3）特征

云锦是经纬丝纺织的提花纺织品，色彩艳丽，纹样为中式传统样式，有一定的厚度。它不似丝绸，没有轻薄感；也不似轻纱，没有透明感。云锦的特征主要表现在图案、色彩、材质和织造工艺等方面。

（1）图案　云锦的图案源自自然中的物象，经解析后成为适合经纬纺织的图案，可分为抽象类图案和具象类图案。抽象类图案主要有谐音、取形和寓意之义，如"蝠"字谐音为五福临门，"福、寿、喜"字为取形，鸳鸯寓意为爱情等；具象类图案有花、鸟、虫、鱼、山川、河流、人物等。另外云锦在古代供皇家使用，所以龙、凤、祥云等图案应用较多。云锦图案的基本样式有团花图案、满花图案、散花图案、缠枝

图案、串枝图案、折枝图案、锦群图案等。

（2）色彩　云锦灿若云霞,在色彩方面喜用温暖明快的颜色。关于云锦的色彩,在不同的朝代,也有不同的色彩审美倾向(如表1-2)。

表1-2　不同朝代云锦的色彩倾向

朝代	云锦的色彩倾向
唐代	追求色彩的华丽浓艳,并且多用纯色
宋代	追求色彩的典雅、清新、秀美
元代	多用金色为主体色
明代	金彩并重
清代	讲究华美秀丽又富有情趣

云锦常见的色彩处理技巧有三种：讲求色彩的浓淡渐变的"色晕"处理法、金线勾勒边缘的"片金绞边"法、用白色间隔色彩的"大白相间"法。这三种方法是在长时间的织造实践中形成的,却无形中吻合了现代色彩理论中的色彩调和理论：色彩渐变、极色勾勒、白色间隔等。当这些手段出现在锦缎设计中,会使锦缎整体在色彩上呈现出和谐的外观(如图1-2)。

图1-2　云锦色彩

图1-3　孔雀羽线

（3）材质　云锦织造的材料多为名贵材料,以蚕丝线为主体,伴有金丝线、银丝线甚至各种鸟类的羽毛。金、银线的运用,使云锦看上去更加光彩耀目、富丽堂皇,符合宫廷的需要,彰显云锦高端华丽的气派。云锦织造中孔雀羽线的运用,使云锦独树一帜,孔雀羽线特有的色彩,增加了云锦独特的美感。小说《红楼梦》里有晴雯补裘的情节,晴雯修补的孔雀羽裘,是典型的孔雀羽线云锦制品,在古代的富豪之家也是稀罕之物,可见云锦在锦缎中的地位(如图1-3)。

（4）工艺　云锦是缎纹组织提花织物,织造工艺颇为复杂,云锦织造可分为五个工序,分别为纹样设计(意匠图绘制)、挑花结本、原料准备、造机和织造。意匠图

确定后,对照意匠图挑花结本,分别确定出图案的位置。在织造时织机上层坐着拽花工负责提升经线,织机下坐着织手负责织纬线、妆金敷彩,两个人配合操作,每天也只能织制五到六厘米的长度,所以云锦有"寸锦寸金"之说(如图1-4)。

2. 苏州宋锦

苏州宋锦是具有宋代艺术风格的织锦。它经线和纬线同时显花,图案精致、色彩文雅,有"锦绣之冠"的美誉。

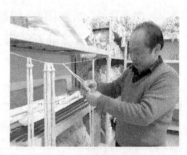

图1-4 挑花结本

1)历史

宋锦来源于蜀锦,是在蜀锦的基础上发展起来的。传说西汉初年,蜀地的织锦非常有名,为此官府在此建立了锦官城,唐代杜甫的诗有"花重锦官城"中的"锦官城",指的就是四川成都。南朝宋郡守山谦之(?—约454)在丹阳建立官府织锦作坊,从蜀地引进织锦工匠,使蜀锦的技艺传到江南;北宋初年都城汴京设有绫锦院,南宋时都城迁往杭州,文化南移,在苏州设立了宋锦织造署;明代时宋锦有了很大发展,花卉、人物、龙凤、云纹、翎毛图案非常丰富;清代在苏州成立了宋锦织造局。

2)现状

20世纪50年代,苏州成立了宋锦织物厂和宋锦生产合作社,恢复宋锦技艺;90年代,成立了苏州丝绸织绣文物复制中心,对传统丝绸的织染工艺和古代织锦进行研究、复制,为宋锦的抢救保护创造了条件。自古宋锦常用来装裱书籍和绘画,而在近年的时装周上,苏州上久楷丝绸科技文化有限公司携手著名服装设计师将宋锦应用于时装秀中,受到广泛好评。将宋锦应用于服饰上,对宋锦的未来是有助力的(如图1-5)。

3)特征

(1)图案 宋锦曾用来装裱书籍和绘画,所以宋锦图案精美古朴,且常对称。宋锦图案和汉代的经锦、唐代的纬锦相似,这是因为宋锦在图案选取上倾向于宋和宋前的古锦纹样。宋锦的图案有吉祥图案、瑞兽、花卉等,图案组织结构有单独纹样和连续纹样。纹样不同,是因为用途不同:单独纹样多用于室内陈设,如挂轴、壁毯

图1-5 上久楷公司服装设计师李薇的宋锦作品

等;连续纹样多选用串枝花,用于书画装裱、被面、衣料等(见表1-3)。

表1-3 宋锦常用图案

图案类别	典型图案	图案分类	
		单独纹样	连续纹样
花卉纹样	菊花、梅花、莲花、百合花、海棠花、缠枝花卉纹、海棠如意、春燕纹菊、环藤莲花、藤凤菊枝等	以佛像、花鸟和故事为主	几何式纹样:方形、八角形、井字形为骨骼,衬以龙、凤、鸟、散点花等
祥禽瑞兽	蝙蝠、云鹤、燕、鸳鸯、双鱼龙、凤、龟背龙纹、菱角小龙等		
寿喜吉祥	方胜、古钱、珊瑚枝、如意、百结、福寿全宝、金钱如意、八角织锦等		

(2)色彩 宋锦色彩古典雅致,与其他锦缎相比,整体色调较深,底色常采用朱灰、黄灰、绿灰、蓝灰等颜色,在低明度、低纯度的条件下,进行色相对比,色相上用邻接色、类似色,而少用对比色、补色。随着时代的进步,新式宋锦的色彩更加符合现代人的审美,选择高明度色调,或和谐或对比,并采用渐变晕染等手段,形成富有现代感的宋锦风格。

(3)材料 宋锦在染色上是使用纯天然的染料进行手工染色,先染丝线再织造。宋锦的面经是用本色生丝制成的,底经采用有色熟丝,纬线用彩色真丝或者染色人造丝。宋锦可以分为大锦、合锦和小锦:大锦使用金银线编织,富丽堂皇,常用于装裱名贵字画;合锦也叫匣锦,是用真丝与少量纱线混合织成;小锦花纹细碎,适用于小件工艺品的包装。

(4)工艺 宋锦属于纬锦,用彩色纬线显色。在造机组织上不同于云锦,采用三枚斜纹地,在织造结构上采用两经三纬。传统的宋锦采用提花木机织造,上有挽花工,下有织花工,上下呼应,调度综框,交换投掷多色纬梭。现在织造宋锦,已改用纹针式提花机。

3．缂丝

缂丝又名刻丝,是中国传统丝绸艺术品中的精华,常有"一寸缂丝一寸金"和"织中之圣"的盛名。缂丝自南宋以后,盛名传遍全中国,苏州是主要产地。

1)历史成因

关于缂丝的起源,并没有相对清晰的说法。考古发现汉代丝织残片"山石树"的织造方法是"通经断纬",与缂丝的特点一致;隋唐时期缂丝用作书画手卷的包首;宋代缂丝技艺已达到相当高的水平,南宋政权南迁,很多工匠被带到南方,缂丝在苏州一带流行并得到发展;元代缂丝转向生活日用品,使用金彩用于寺庙用品和

官服上；明代的缂丝织造技艺非常精湛，苏州有很多从事缂丝织造的艺人；清代出现了缂、绘结合的新技艺。

2）现状

20世纪60年代，以复制南宋缂丝为起点，艺人们复兴了濒危的缂丝织造技艺；20世纪70至80年代，苏州先后成立了五家缂丝厂，缂丝织造技艺得到新的发展。古代缂丝是皇宫用的奢侈品，普通百姓家极少使用，现代社会缂丝技艺濒临失传，知名度并不高。另外缂丝织造技艺复杂，生产周期长，成本高，价格贵。目前从事这一行业的多为中老年人，其发展前景令人忧虑，为此，政府和很多民营企业与研究单位正在为缂丝的发展而不懈地努力着。

3）特征

(1) 内容　缂丝织造精细，摹缂的图形蓝本非常重要，通常以名家精品书画、宗教类的作品为题材，现代社会也出现富有现代感与时尚感的新型缂丝品。

(2) 色彩　缂丝用色典雅且灵活多变，利用色彩的浓淡晕染渐变、色相对比调和等方法，主要有三蓝缂法、水墨缂法、三色金缂法、缂丝毛和缂绣混色法等表现手法。古朴淡雅的风格追求国画的水墨意境，墨色晕染被表现得淋漓尽致；绚丽富贵的风格用华丽的色彩，使用大量金线作底或勾边，用色大胆明快，使用牡丹红、宝蓝色等较为艳丽的色彩；时尚简约的风格追求现代设计感，在设计中将古典元素和现代平面设计法则相结合，注重留白，体现出现代简约的时尚之美。

(3) 材质　缂丝为真丝织造，《存素堂丝绣录》中曾说："克丝之工，妙于南宋，而元制尤广，进御服饰，参以真金……"可见，金线也是缂丝中常用的材料之一。

(4) 图案　缂丝常用的图案可分为四类：宗教类、御用类、民俗类和书画类。宗教类图案包括各类缂丝佛像、菩萨像等，如缂丝唐卡等；宫廷御用图案是为宫廷织造袍服用的，图案多用龙凤、十二章等，图案繁复，对织造技艺要求也非常高，如清代宫廷御用缂丝制品等；民俗类图案多为吉祥图案，如寿星老、福寿、祥云等；书画类图案为观赏性缂丝，兴盛于北宋，如清乾隆《钦定补刻端石兰亭图帖缂丝全卷》等（如图1-6）。

图1-6　清乾隆《钦定补刻端石兰亭图帖缂丝全卷》局部

(5) 工艺　缂丝的织造采用简便的平纹木机，需

先有画稿,织造时将画稿置于经线下,织工透过经丝,用毛笔将画稿描在经丝上,然后分别用装有各种丝线的梭子织纬,这时需要用拨子把纬线排紧,依据花纹图案分块织纬。缂丝织物的结构则遵循"直经曲纬""细经粗纬""白经彩纬"等原则,彩纬覆盖于织物上部,织后不会因纬线收缩而影响画面图案的效果。

4. 苏绣

1) 历史与现状

传说苏绣的起源可以追溯到殷末周初,相传泰伯和仲雍来到江南建立古吴国后,因为不忍看到当地人纹身,就用在服装上进行刺绣的方式来代替纹身,这成为传说中苏绣的起源。西汉刘向在《说苑》中记载,春秋时期吴国已将苏绣用于服饰上;据明代张应文的《清秘藏》叙述宋元时期"宋人之绣,针线细密,用绒止一二丝,用针如发细者为之……""元人则用绒稍粗,落针不密,间有用墨描眉目,不复宋人精工矣……";明代苏绣走向成熟阶段,成为苏州的重要象征性产品,据钱谦益《列朝诗集小传》记载,明代万历年间扬州官员来复对琴、棋、书、画、诗、文及百工技艺无不通晓,唯独不会"女红",遂专程到苏州学习刺绣;鸦片战争爆发以后到民国时期,市场萧条,苏绣需求每况愈下,许多绣庄纷纷倒闭,从事刺绣生产的人也寥寥无几。

新中国成立以后,苏州刺绣研究所成立,形成了"以欣赏性绣品为主要方向"的苏绣新理念,绣工从分散在家庭变为集中到单位,绣稿从自发流传变为画家专职设计,题材从旧时代风貌变为新时代的风尚,市场由过去的内销为主变为外销。改革开放以来,随着社会经济的迅猛发展,苏绣在发展模式、技艺创新、艺术风格、经济效益等方面都有了重大突破。

2) 特征

(1) 形式　苏绣分为单面绣和双面绣。单面绣是在苏绣底料上,绣出单面图像;双面绣集中体现了苏绣的技艺水平,是在底料上绣出正反两面图像,轮廓完全一样,图案同样精美(如图1-7)。

(2) 色彩　苏绣常以中国传统水墨画为表现内容,刺绣色彩也淡雅清新,具有苏州人文和地域特征。苏绣常使用三四种同类色线或者是邻近色线进行搭配,绣出晕染渐变的色彩效果,同时在刺绣表现物象深浅变化时会留一线"水路",使之层次分明。

(3) 材质　苏绣底料有绸缎类、棉布类、化纤类,细分起来主要有绫、罗、绸、缎、绢、纺、葛等,其中尼龙绢薄如蝉翼,透明坚韧,弹性好,牢度强,不易产生折皱,是制作双面绣的最佳底料。

图 1-7　苏州绣娘金燕作品《双面异色猫》

（4）图案　苏绣的图案多为吉祥图案，构图讲究平衡，图案花纹繁多，层次分明，画面栩栩如生，既有吉祥的动物，也有名贵植物，还有人物画像。

（5）工艺　苏绣对丝线和针法要求非常严格，丝线采用"劈丝"工艺，将一根细细的丝线劈成若干更细的丝线，针法需要以针代笔、积丝累线。

①选稿：创作适合刺绣的画稿，或选名家的作品，包括国画、油画、照片等。

②上绷与勾绷：将底料两端连接白色绷布，把绷布嵌入嵌槽中；将勾稿用细针钉在底料反面，将线稿勾画下来。

③染线与配线：根据绣稿要求，选择粗细不同的丝线，染成若干个色级的色线；挑选所需的色线，一种色彩往往要选若干个色级，如一朵红色牡丹花，从深到浅要配 10 多个色级的线（如图 1-8）。

④刺绣：根据绣稿要求，用最恰当的、最适合的色线和针法进行刺绣。

⑤落绷与装裱：绣完，将绣件从绷架上取下来，经过装裱，使绣面平整服帖，有利于欣赏和传世。

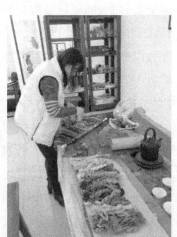

图 1-8　配线

5. 东台发绣

东台发绣以人的发丝为材料，以针为工具，遵循造型艺术的规律，在绷平整的布帛上施针度线，创造形象，是画与绣的结合。

1）历史与现状

东台发绣源于佛教盛行的唐代，虔诚的女子用自己的头发，在丝绢上绣成佛像，朝夕顶礼膜拜，这便是发绣的源头。古人认为"身体发肤，受之父母"，头发是能

代表自己和祖先的珍贵的东西，用自己的头发当作丝线，用细密的针脚来表达自己的心愿，在当时被看作虔诚的表现，由此发绣便在民间流传开来。

在二十世纪六七十年代间，很多苏南居民被下放到苏北农村，许多画家、绣娘来到东台，他们将所带来的苏绣技艺与当地的发绣相结合，使东台发绣繁荣起来，绣出《姑苏繁华图》《清明上河图》等优秀作品。2007年东台被命名为"发绣艺术之乡"，东台发绣得到了长足的发展，不断推陈出新，从原本的"墨绣"，发展出"彩绣""双面绣""双面异色绣"等不同绣法。

2）特征

（1）色彩　发绣的原料是头发，头发的色彩较为单一，主要有黑、灰、白、黄、棕等自然色泽（虽然可以加入染发剂，但色彩依旧不以绚丽为主）。根据此特点，东台发绣避免表现色彩过于繁杂的画面，以表现单色线描或色彩比较古朴的画为主，宜表现动物的毛绒效果。

（2）材料　东台发绣用头发作材料，头发硬脆，没有丝线那么柔软和光泽，所以东台发绣对头发的选材极其讲究：老年人的头发太脆，易断；男子头发柔韧性不好，且长度往往不够；没有经过染、烫等有损发质操作的少女头发是最好的原材料，柔软易塑造，且长度也会在30～40厘米，符合发绣要求。

（3）图案　东台发绣作品多取材于中国画，所用的针法顺应中国画技法要求和用笔顺序。发绣通常是在白色底子上面刺绣黑线，因此比较适合绣制人物、山水和建筑物等。

（4）工艺　原料的处理流程分为搜集头发、筛发、选发、分档、分色、软化、退脂、加工处理等。经处理后的头发，不霉、不烂、不褪色。发绣的过程包括设计、配色、勾绷、刺绣和装裱等工序，其中绣工以发代丝，采用滚、旋、缠、套、接、切、扣和虚实针等数十种针法（如图1-9）。

图1-9　东台发绣传承人陈伯余在刺绣

6. 南通蓝印花布

南通是中国棉纺织基地，南通蓝染闻名天下，是南通传统的民间印染工艺。在南通，土布与天然蓝草为农家平常之物，人们以蓝草为染料，用石灰等合成防染灰浆，经过刻版、刮浆等工艺制成蓝印花布。南通蓝印花布色泽淳朴，图案简洁，充满浓郁的乡土气息，贴近大众生活，广受民众欢迎。

1) 历史

蓝染始于秦汉时期,从唐宋时期开始盛行,明代南通成为中国蓝染的主要产地。《二仪实录》曾记载,蓝染花布"秦汉间始有……陈梁间贵贱通服之"。唐宋时期,民间流行油纸伞,印染艺人将油纸和刻花版结合起来,在黄豆粉中加石灰、米糠等作防染浆料,出现了油纸版漏浆防染蓝印花布。明清时期,蓝印花布流行于民间,《古今图书集成》云:"药斑布俗名浇花布,今所在皆有之。"

2) 现状

在现代化的过程中,民间手工技艺不断被机器和自动化设备所淘汰,南通蓝印花布的生产也在滑坡,现存的几家蓝印花布作坊也销路不畅。为了抢救蓝印花布技艺,弘扬传统民间蓝染文化,南通蓝印花布传人吴元新多年来一直致力于振兴和推广蓝印花布,并建立了中国第一家私人蓝印花布博物馆。南通还有一些坚持传统蓝染工艺的老作坊,如曹裕兴染坊、正兴染坊等,面积都不大,销量也不高。

3) 南通蓝印花布的特征

(1) 色彩 蓝印花布的色彩朴素雅致,只有简单的蓝、白二色。蓝色是深沉的靛蓝,给人低调质朴的感觉;白色单纯简单,代表纯洁光明。蓝白二色的搭配,让人感受到宛如蓝天白云般的自然亲切,产生明快、朴素的美感,具有视觉冲击力。

(2) 材质 蓝印花布用棉质的手织布来印染,花版用多层牛皮纸压平,雕刻后需要上桐油,防染用天然的豆粉、石灰等材料,染料用从板蓝根等蓝草中提取而来的靛蓝。

(3) 图案 蓝印花布的图案素材来自民间喜闻乐见的吉祥元素,如五福(蝙蝠)同寿、吉庆有余(鱼)、连(莲)年有余(鱼)、花开富贵、岁寒三友、鲤鱼跳龙门等,朴素的审美体现了人们对美好生活的向往。

(4) 工艺 蓝印花布的印染方法属于"灰缬",即采用漏版刮浆法制作蓝印花布。蓝印花布制作大致需要经过画样、刻版、上桐油、选料、刮浆、浸泡染色、捶打刮灰、清洗晾晒、整理等多道工序。蓝印花布分为蓝色底子白色图案、白色底子蓝色图案两种形式。蓝底白花布通常需要用一块花版,花版上的纹样之间互不连接;而白底蓝花布常用两块花版套印,印第一遍的叫"花版",花版纹样之间有连接,印第二遍的叫"盖版",盖版的作用是把花版的连接点和需留白之处遮盖起来(如图1-10)。

图1-10 吴灵姝的蓝印花布作品

二、江苏民间艺术的绘刻塑类

表1-4 江苏民间绘刻塑艺术

名称	分支	特点	荣誉
年画	桃花坞年画	高纯度色彩,对比强烈	2006年入选国家级非物质文化遗产名录
	邳州年画	画中题诗	2007年入选江苏省非物质文化遗产名录
农民画	南京六合农民画	融合木刻、剪纸、灶头画、中堂画、刺绣等形式,用色大胆,造型夸张	1988年六合被评为"中国现代民间绘画画乡"
	淮安博里农民画	融合各种民间艺术形式,乡土味十足	1991年博里被评为"中国现代民间绘画画乡"
剪纸	南京剪纸	恢复斗彩花技艺	2008年入选国家级非物质文化遗产名录
	徐州剪纸	作品留白	2008年入选国家级非物质文化遗产名录
	扬州剪纸	多用宣纸	2006年入选国家级非物质文化遗产名录
江苏皮影	包括徐州皮影、苏州皮影、南京皮影	具有剪纸特色	2016年入选江苏省非物质文化遗产名录
金陵刻经			2006年入选国家级非物质文化遗产名录
玉雕	苏州玉雕	小、巧、灵、精	2008年入选国家级非物质文化遗产名录
	扬州玉雕	小、中、大件玉器	2006年入选国家级非物质文化遗产名录
扬州漆器		历史悠久,品种繁多	2004年获国家质检总局地理标志产品
宜兴紫砂		泥料独特,泥色丰富,质地细腻,历史悠久,产业成熟	2006年入选国家级非物质文化遗产名录；2013年获国家质检总局地理标志产品
惠山泥人		色彩绚丽,造型憨态可掬	2004年获国家质检总局地理标志产品
沛县泥模		内容有戏曲人物、神话人物、动物、花草等,具有浮雕特点	2007入选江苏省非物质文化遗产名录
东海水晶		水晶品质好,雕刻精细,古朴典雅	2007年获国家质检总局地理标志产品

1. 年画

1) 苏州桃花坞年画

苏州桃花坞年画是江南特有的民间传统木刻年画,源于宋代的雕版印刷工艺,由绣像图演变而来,到明代发展成为民间艺术流派。清代苏州的年画作坊多集中于阊门至桃花坞一带,故得名"桃花坞年画"。在雍正、乾隆时期,桃花坞年画进入全盛期,与天津杨柳青木版年画相互辉映,世称"南桃北柳"。

桃花坞年画题材丰富,其题材寓意大多为祈福纳财、驱鬼避邪,或反映民间生产生活、民间传说等内容。一幅年画就是一个故事,画中每一笔都影响着整个画面所传达出来的意蕴(如图1-11)。

桃花坞年画构图饱满,艺人在制作桃花坞年画时,采用叠加套色的手法,常选用红色、紫色及黄色等纯度高的色彩,非常鲜明且对比强烈。

图1-11 桃花坞年画门神

桃花坞年画的制作步骤分为线稿、刻版、印刷三个步骤。制作线稿是桃花坞年画制作的开始,需要在纸上构思并画上线稿,再选用梨木作为刻板(版)材料,因为梨木纹理细致、吸墨性好、硬度适中、不易变形。桃花坞年画艺人们之间流传着一句话,叫做"三分功夫,七分工具",一套好的工具能起到事半功倍的作用。刻刀需要根据每个人手掌的大小进行定制,使用时需要整个手掌都握在上面。刻板(版)并不是仅仅刻制一块板,根据不同情况刻制的母版数量也不同,母版分为线板和色板,线板用于印刷线稿,色板则用于上色。最后一步是印刷,用棕刷在色板上刷上颜色,再将线稿与色板分毫不差地贴紧,用棕刷轻轻一压便完成上色,这项技艺需要艺人长时间练习。

近年来,随着人们生活习惯及观念的改变,苏州桃花坞年画逐渐没落,桃花坞年画的功用在渐渐地改变,但人民对未来美好生活的期待却从未改变,如今苏州桃花坞年画博物馆已经建成,桃花坞年画从最初的实用装饰品渐渐走向收藏品。

2) 邳州年画

邳州年画是徐州市邳州地区的民间艺术,常常"诗中有画,画中有诗"。在年画制作完成后,制作者会在年画空白处题上诗,诗一般为打油诗,用以记录民间生产生活场景或对生活的感悟,这是邳州年画区别于其他地区年画的特点。

邳州年画的制作工艺为传统的木刻版画工艺,制作工序可以分为三步:创作、

刻画、印刷。制作者先进行创作构思,在宣纸上描出线稿,接着把线稿铺在木板上进行刻画,刻画完成后的木板作为母版。母版应该有多块,一块作为制作线稿的模板,其他作为上色的母版,在需要上色的部分留出空隙刷上颜色,将纸张精准地放上去染上颜色。

邳州年画中常有一个胖娃娃,与之配合的还有其他吉祥的物品,如桃、西瓜等。桃有长寿的寓意,西瓜则是多子的意思,以此显示对美好生活的向往。每逢过年会贴出钟馗年画,用来辟邪,震慑妖魔鬼怪。年画主要在过年时被张贴出来,随着庆祝新年的形式被简化,年画的功能逐渐缩小,逐渐被春联、福字取代。

2. 农民画

1) 南京六合农民画

六合农民画是南京六合地区的一种特色民间绘画形式。六合的冶山地处江淮流域,是苏皖交界之地,习俗受吴楚文化影响,盛行各类民间艺术形式。1985年六合农民画协会成立,将民间的木刻、剪纸、灶头画、中堂画、刺绣等艺术元素进行了融合,形成六合农民画的创作基础。

六合农民画充满乡土情趣,反映耕作文化,表现农民的思想感情。六合农民画大多取材自神话故事或农民生产生活场景,取材虽然不是十分新颖,但反映的是农村淳朴生活的恬静与美好,以及对未来美好生活的向往与憧憬。在色彩的选取上,多选用高纯度色,对比强烈,加之运用夸张变形的手法,使画面有着别样的审美感受。现在的六合农民画乡几乎家家户户的墙壁上都有艺术家创作的农民画作品。

2) 淮安博里农民画

淮安博里有农民画苑,农民画家们常年在这里从事创作、研究和交流。淮安博里农民画乡土味十足,运用多种民间艺术形式,构图丰满,色彩艳丽,表现了农民眼中的世界和对美好生活的向往。主题鲜明,内容广泛,从农田水利到秋收晒粮,从牧牛放羊到荷塘花香,从农民运动会到文娱活动,还有二牛相斗、狗吠鸟飞的情趣,展示了独具魅力的地方风情和精神内涵。

3. 剪纸

很久以前,人们在树叶、木材、动物皮革等材料上进行镂空、雕刻,为剪纸的出现奠定了相应的基础。东汉后有了造纸技术,宋代造纸业发达,纸张类型繁多,剪纸的类型也多种多样,出现以剪纸为职业的民间艺人。明代剪纸艺术逐渐成熟,剪纸被大量运用到门、窗、墙壁等的装饰上。

江苏的剪纸可以分为南京剪纸、徐州剪纸、扬州剪纸等流派。剪纸的材料多为红

色宣纸,但扬州剪纸却用白色宣纸;徐州剪纸作品多留白,以剪为主,多为单色剪纸,还有彩色剪纸、立体剪纸等;南京剪纸线条流畅,剪口圆润、饱满,粗中有细、拙中见灵,艺人们不用画稿单手剪,并恢复了斗彩花技艺。江苏的剪纸取材广泛,山川河流、人物、植物、动物、神话传说、生活场景等,都可以成为剪纸的内容,起着装饰的作用,可以装饰门、窗、墙壁、灯彩等或者做刺绣的底样。剪纸的工艺步骤可分为画底稿和裁剪。传统剪纸使用剪刀进行裁剪,制作时会对纸张进行裁剪,有的需要对折一次,复杂剪纸则需要对折三次以上,此种方法用于对称性较强的图案类型。其他类型剪纸则需要不同工艺,也可以用刻刀刻。

图1-12 张永寿的扬州剪纸作品

江苏剪纸是劳动人民在生活中不断摸索总结出来的艺术形式,具有很高的艺术价值和人文价值,对研究地区民俗、生活、文化有着很好的借鉴作用,作为收藏品也是很好的选择(如图1-12)。

4. 皮影

皮影是一种影像戏曲艺术,既包含影像又包含戏曲文化,最早起源于北方,流行于北京、山西、河南、河北等地,后渐渐传入南方,经过不断演化,渐渐形成了诸如北京皮影、山西皮影、山东皮影以及川北皮影、陇东皮影等地方皮影。各个地方的皮影各具特色,但总体来说差异不是很大。

江苏皮影包含徐州皮影、苏州皮影、南京皮影等。徐州皮影为20世纪20年代自山东、河南等地迁来,皮影造型受山东的影响,造像约高28厘米,唱腔也多为山东柳琴调;苏州皮影在清末由浙江传入,影人形制与浙江皮影无异,唱腔为越剧曲调,于玄妙观前搭棚演出;南京皮影吸收了剪纸艺术的特色,赋予皮影造型古朴、雕刻细腻、色彩艳丽等特点,具有较高的艺术和收藏价值。

江苏皮影多取材于神话,制作方式与其他地方皮影的制作方式基本相同,有选皮、制皮、画稿、过稿、镂刻、敷彩、发汗熨平、缀结合成等八道工序。制作皮影的材料主要有牛皮、驴皮、羊皮、猪皮等,牛皮因质地柔软、厚薄适中、易于雕刻剪切,被选用最多。制皮是将选好的皮革用药水浸泡,去毛、肉,只留下皮层。艺人线稿制作完成后用钢针拷贝到皮革上进行雕刻。雕刻过程如同绘画一样,只不过画笔变

成了刻刀,雕刻完成后将皮革与彩色植物染料放进器皿中加热上色,上色完成后,用熨斗将皮革中的水分完全蒸发,最后将不同部分组合,皮影制作完成。

5. 金陵刻经

金陵刻经,"经"主要指的是佛经,"刻"是指雕刻。据考证,金陵刻经技艺源于唐朝的印刷术,金陵刻经特指金陵刻经处刻制印刷的刻经文卷,是对传统木刻水印的继承和发展。

金陵刻经材料为木板,最早是石板,后被木板逐渐取代,制作简易,提高了制作效率,制作出来的刻经印刷清晰、排版严谨、装订精美。金陵刻经的制作过程主要有三步:刻版、印刷、装订。刻版包括写样、上样、刻样;印刷包括放版、刷墨、复纸、压擦、揭纸等;装订包括分页、折页、撮齐、捆扎压实、数书、齐栏、串纸捻、贴封面封底、配书、切书、订眼、线装、帖书名签条等工序,每一道工序都需细细打磨。

金陵刻经得以扬名与传承主要得益于金陵刻经处的创建,该机构用以传承我国古代佛经、佛像、木刻雕版印刷技艺,至今保留着大量的佛教经典著作,影响深远。但近现代手工经书没有机印的经书成本低,这也就造成了金陵刻经由满足传播需求转向收藏需要(如图 1-13)。

图 1-13 金陵刻经

6. 玉雕

江苏玉器以苏州和扬州最为有名,也是著名的"玉雕四大工"之一的苏扬工(四大工分别为:揭阳工、苏扬工、瑞丽工、四会工)。

1) 苏州玉雕

明末宋应星所著《天工开物》记载"良玉虽集京师,工巧则推吴郡",说的就是苏州的玉雕工艺。明清时期,苏州是中国玉器的制造中心。

苏州玉雕作品的特点是小、巧、灵、精:"小"指的是作品体量不大;"巧"是构思奇巧,苏州巧雕令人叫绝;"灵"是灵气,作者有灵气,作品有灵魂;"精"是用刀精致准确。苏州的薄胎玉雕制作,充分运用圆雕、浮雕、镂空雕、阴阳细刻、取链活环、打钻掏膛、制口琢磨等不同工艺技术,使作品更加华美而精巧,成为"苏作"细作工艺的扛鼎之作(如图1-14)。

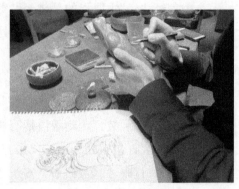

图1-14 苏州玉雕

2) 扬州玉雕

扬州玉雕的闻名与和田玉有着密不可分的关系,扬州玉器博物馆珍藏的大多数玉器都是和田玉雕刻而成的。"和田玉,扬州工",这句话很好地反映了扬州雕刻技艺之高。扬州玉雕的制作工艺繁杂,根据不同的设计、玉质、艺人习惯,有不同的工艺方法。

扬州玉雕的风格表现在它富有浓郁的民族特色,扬州玉雕艺人擅长做炉瓶,有小型鼎、瓶、炉,也有中、大型的宝塔和宫灯。以扬州玉雕的山子雕为例来看,其工艺可以分为:相玉、设计、画活、雕刻、抛光、装潢等。相玉用来审查玉的特性,如形状、大小、重量、颜色、质地等;设计需要确定制作主题与画出相应草稿;画活则是在玉上画出自己的设计构思;接下来进行雕刻,雕刻过程分为胚工和细工两部分,胚工是快速地手起刀落,细工则是进行打磨雕刻;制作后是抛光,此步骤中又分为细磨、罩亮、清洗、喝油、过蜡擦拭;最后是装潢,给山子雕配上底座、匣子,即制作完成。

目前,江苏玉雕已经形成了一批成熟的艺人队伍,有着较为稳定的传承体系,但玉石资源越来越匮乏,后续发展依然值得思考。

7. 扬州漆器

漆器是中国古代的重要发明,从新石器时代起就用漆制器,经过历代发展,达到了相当高的水平。扬州漆器是扬州的特产,据史料记载,漆器在战国时期就具有较高的工艺水准,在明清的时候达到鼎盛。目前扬州是全国最大的漆器制造生产

中心,其漆器品种最多,远销海外。

扬州漆器的制作技艺有雕漆、刻漆、磨漆、嵌玉、点螺、彩绘、骨石镶嵌、木雕漆砂砚等,产品包括生活用品、文房用品、旅游纪念品等。

扬州漆器的制作步骤大致可以分为六步:采漆、制胎、髹漆、描绘、剔刻、推光。扬州漆器使用的漆为天然的漆料,是漆树上的汁液,被称为"大漆";制胎的材料则分为两种,一种为木材,另一种是泥土、石膏等,木料可以稍微修饰后直接用来雕刻,而泥土、石膏则需要利用其黏合性将其制成胚胎,然后进行上漆;髹漆则是在制作好的胚胎上刷大漆,此过程需要来回重复,直至胚胎涂上厚厚的大漆,再在淋上大漆的胚胎上进行描绘和剔刻;最后进行推光处理。

8. 宜兴紫砂

紫砂也叫"紫玉金砂",来源于泥土,土中有金,加水调和成坯,木具手制,置火上烧,终成美器。可以说一把紫砂壶,囊括中国古代哲学的"金、木、水、火、土"五行。饮茶赏壶,质朴古雅,乾坤尽在掌中,为文人喜爱。宜兴紫砂集器形、文字、书法、绘画等于一体,在淳朴中见秀美,符合实用和审美要求。明清时期,由于文人士大夫阶层对茶道的钟情,品茗吟诗作画,赏壶雅趣横生,紫砂刻绘艺术也随之日趋兴盛(如图1-15)。

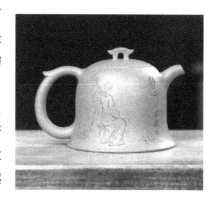

图1-15 紫砂壶
(设计者:马晓仪,刻绘:宋溪)

制作紫砂壶的泥土是取自宜兴当地的泥土,有三种:紫泥、绿泥和红泥。泥土开采出来后需要进行晾晒,使其松散,经过粉碎筛选后,用搅拌机搅拌陈腐后再进行真空处理。制作紫砂的季节、温度、湿度以及使用的水十分讲究,成品壶品质的高低也与水质有关,水有软、硬之分,因含矿物质不同,会影响紫砂壶的成色光泽。宜兴紫砂壶有不同的分类方法,可以分为全手工、半手工、机制壶等;也可以按壶形分类,由清代陈鸿寿设计、杨氏兄妹制作的著名"曼生十八式":石瓢、提梁、笠荫、葫芦、合欢、匏瓜、井栏、汉瓦、汲直、乳鼎、周盘、柱础、石铫、镜瓦、钿合、半瓢、合斗、却月等,至今为人们津津乐道。

由于紫砂壶工艺性强、制作要求高、实用性能较好,高品质的紫砂壶一壶难求。紫砂壶名扬天下,紫砂系列制品应运而生,比如紫砂文玩、紫砂雕塑、紫砂刻绘等艺术形式,也为人们所喜爱。近年来,由于无锡地区的紫砂土不断开采,资源渐渐枯

竭,如何解决资源短缺问题是宜兴紫砂壶面临的困境之一。

9. 惠山泥人

惠山泥人的起源有很多不同的传说,有说技艺由战国时期孙膑发明,因被庞涓砍去双足,孙膑便逃到今惠山附近,取泥制作兵士、战马等,排兵布阵,最终战胜庞涓;也有说明代刘伯温见惠山有王气,就叫附近百姓挖山上的泥土做泥人,增加日常收入。传说终究是传说,而惠山泥人却得以产生和发展了。

惠山泥人造型粗犷淳朴,最早作为儿童玩具出现,胖娃娃阿福、阿喜可爱的形象深入人心。据说过去在过年过节时候,买一对"大阿福"带回家可以驱邪讨福,惠山泥人成为祛灾辟邪的载体,受到人们的欢迎。

惠山泥人用色艳丽,有"三分塑,七分彩"的说法,作品喜气吉祥。早期作品一般都以红、黄、蓝三原色为主色调,善用互补色,用色大胆,粗犷而又对比强烈。手捏戏文的泥人用了大红、桃红、橘红、浅绿、墨绿等饱和度较高的颜色,活泼生动;后期由于人们审美情趣的转变,加入了一些中间色调,例如阿福、阿喜的红黄蓝配色中加入了中间色,大大降低了色彩对比的强烈,更加符合现代人的审美需求。

惠山泥人制作步骤复杂,有两种制作方法。一种是使用艺人制作好的泥模进行批量生产;另一种是脸部使用单片模具,四肢、身体、发饰都由艺人捏制而成,经过搓、揉、挑、捏、印、拍、剪、包、压、贴、镶、划、板、插丝、推、揩、糊等,再上彩、开相、打蜡、插须、装銮等,经过这些步骤制作出来的泥人形象生动,值得收藏。

历史上惠山泥人与祠堂文化和戏曲文化有着紧密的联系,如今,随着祠堂文化和戏曲文化慢慢淡出人们的生活,惠山泥人也渐渐失去所依赖的基础。同时,由于时代的发展,生产工艺提升等一些硬性问题,加之惠山泥料的开采总有枯竭的时候,所以惠山泥人前景也是堪忧的。

10. 沛县泥模

沛县泥模是徐州沛县的一种手工艺品,最早作为玩具使用,可能和磨合乐有关。磨合乐源于佛教,在传入中国后演化为童子的形象,到北宋时期,演变为民间流行的玩偶。

沛县泥模造型生动,个性突出,具有较高的浮雕技艺水平。泥模的制作过程大致分为:构思、和泥、整形、雕刻、烧制、修整。构思的题材一般以戏曲人物和神话故事、人物、动物、花草等为主,需要在纸上画出图纸,之后取泥,加水和泥,再将泥整形,接下来用刻刀雕刻成想要的形状,刻刀的每一刀都决定了用泥模制作出来的泥人的品质。完成后,将制好的半干泥模放入特制的炉子,烘干后取出,然后进行细

微修整就可以完成了。

一个泥模在手就可以制作出很多的玩具,沛县泥模曾经非常受儿童欢迎,但时代变迁,新型玩具不断丰富,沛县泥模渐渐让位于其他有趣的现代玩具,变为博物馆的展品或者工艺品被人收藏。

11. 东海水晶

水晶是宝石的一种,其主要化学成分是二氧化硅,纯净水晶的颜色为透明色,若富含其他元素,如铁离子、钛离子,那么水晶会呈现不同的颜色。东海县临海岸,水流不断冲刷带来的大量泥沙逐渐沉积形成东海岩石群,加之岩浆的侵入,高温、大气压、富含二氧化硅的矿物质集合,水晶在东海地下经过一系列复杂的化学反应后形成,随后经过地壳运动,被运送到地表层。东海水晶产量大,品质优良,种类繁多。

东海水晶制品以形写神、神韵生动,讲求造型逼真、雕刻精细、古朴典雅的艺术风格。加工工序可以概括为五步:开料、压胚、打磨、雕刻、抛光。开料是对水晶的初步切割,切割成所需要的形状,压胚是将切割好的水晶通过高温进行熔化,再放入模具中冷却,冷却后的水晶经过打磨后变得晶莹剔透,再进行雕刻,最后抛光整理。

东海水晶产业高度集群,年成交额大,在中国乃至世界闻名。"玉不琢,不成器",水晶也是如此,经过多年的发展,东海已形成自己独特的雕刻手法,创造出许多新的水晶雕刻形式,如立体圆雕、深浅浮雕、镂空雕以及嵌金镶玉等,品牌影响力逐渐提升。

三、江苏民间艺术的民俗工艺类

表1-5 江苏民间民俗工艺艺术

名称	分支	特点	荣誉
风筝	南通风筝	外形巨大、骨骼奇特	2006年入选国家级非物质文化遗产名录
	徐州风筝	造型新颖独特、设计新奇	2006年入选徐州市非物质文化遗产名录
常州梳篦		选材严格、工艺严谨	2007年入选江苏省非物质文化遗产名录 2008年入选国家级非物质文化遗产名录

续表

名称	分支	特点	荣誉
灯彩	秦淮灯彩	造型仿生,简洁夸张,突出趣味	2008年入选国家级非物质文化遗产名录
	苏州灯彩	苏州园林和"吴门画派"风格,套色剪纸,独具一格	2008年入选国家级非物质文化遗产名录
	扬州灯彩	以小巧玲珑见长,色彩艳而不俗	2006年入选江苏省非物质文化遗产名录
	金山灯彩	传统与现代相结合,大型现代题材灯彩	2020年入选镇江市级非物质文化遗产名录
绒花	南京绒花	精细逼真	2006年入选江苏省非物质文化遗产名录
	扬州绒花	精细逼真	
徐州香包		富有寓意,可以实用也可做装饰	2008年入选国家级非物质文化遗产名录
靖江竹编		竹片弹性好,质地轻薄	

1. 风筝

1)南通风筝(板鹞)

最早的风筝据说由战国时期的墨翟制作,那时候风筝被广泛用于军事,用来传递消息。唐代国力强盛、人民富足,风筝的功能开始向娱乐方面转变,人们制作板鹞,并将其放飞天空,认为当阵阵哨音响起来的时候,可震慑妖魔,以此来求得一年的丰收与平安。如今,由于生活节奏逐渐变快,放风筝成为缓解生活节奏过快压力的一种很好的方式,每逢盛大节日来临都能看到其身影。

南通板鹞继承了风筝的军事功能,声音响亮,可以用在军事预警或传播信息上,后经过发展,形成外形巨大、骨骼奇特的特点,除了基本的正方形、长方形、六角形、八角形的风筝外,还有用六角形、八角形组合起来的风筝。

板鹞的制作工艺大致分为准备材料、扎骨架、糊面、拴绑、试飞、修正这六步,竹篾为制作风筝骨架的原材料,由薄而柔软的竹子劈成,糊面则是把纸糊在骨架上,接下来拴绑板鹞的各个骨架,安装哨口,最后就是试飞,调整结构,使之顺利飞行。

2)徐州风筝

徐州曾是秦末楚汉相争时的古战场,传说汉军制作了巨型风筝传递信息,才赢得了胜利。两千多年来,春季放风筝是徐州具有广泛群众基础的民间活动,徐州风

筝兼具南北两大流派的风格和特点,题材新颖、造型独特、设计新奇,人们甚至还设计出能收入火柴盒保存的微型风筝。

制作风筝技术含量高,需高精确度,扎制时间长,加上投入资金短缺,销售受季节制约大,使得风筝制作后继乏人。

2. 常州梳篦

梳篦是常州精美的手工艺品,产生于东晋。唐代时梳篦种类十分繁多,明代梳篦的制作工艺达到很高水平,清代则发展到顶峰,清以后逐渐衰落,现当代逐渐恢复并得以发展。梳篦是两种器物,即"木梳"和"篦箕"。在古代,无论男女皆有蓄发的传统,梳子主要用于梳理头发,使头发规整,而篦箕由于齿距要密得多,除了梳理头发的功能外,还可去除头发上的污物,并具有装饰作用。

常州梳篦的基本特点是选材严格、工艺严谨。梳和篦的选材不相同,梳子的制作原料主要为木材,如黄杨木、石楠木、枣木等。古人为突出梳的名贵,在制作时会选用象牙之类的名贵材料;篦的制作原料为毛竹,要求材料必须是背阴生长且生长年限为 4 年以上的毛竹,生长年限太短的毛竹满足不了制作篦箕齿的韧性要求。篦箕的齿细长且密,必须具有良好的韧性与弹性,以满足在使用过程中不被轻易折断的需求。

常州梳篦的工艺十分精巧,据说木梳的制作有 28 道工序,篦的制作则需要 72 道半工序。这些工序简单归结起来,可以分为 6 步:设计、选料、处理外轮廓、开齿、雕琢、打磨。工艺中最重要的是打磨,需要精心打磨才能保证梳篦的质量。

在功用方面,常州梳篦不仅仅是日常生活中的实用工具,更是一把把精美的艺术品,一把好的梳篦代表的是手工业制作技艺的高超。2018 年,常州非遗作品展出的"金陵十二钗""青花瓷系列工艺梳",工艺精巧,取材新颖有趣,代表着当代常州梳篦的创新与进步。常州梳篦行业虽从实用品渐渐发展为工艺收藏品,但其传统型梳篦制造业仍存在,且每年的销售额良好。

3. 灯彩

灯彩,是灯与彩的结合,主要用于盛大节日、婚庆、寿诞等活动,其重要功能是供人观赏。早在隋代,元宵节张灯结彩的习俗就已形成;唐代元宵节正式成为民俗节日,灯彩发展到鼎盛;明清灯彩品种繁多,具有独特的风格,已然形成独立的行业;民国时期灯彩行业仍经久不衰,后经战火影响,逐渐衰落;现当代则逐渐恢复。江南水乡的文化气息孕育了江苏灯彩,富足的生活、文人的汇聚给彩灯的发展注入了活力。

江苏灯彩集绘画、书法、民间工艺于一体，主要有苏州灯彩、南京秦淮灯彩、扬州灯彩、镇江金山灯彩等，观看灯彩是十分享受的体验。

每逢元宵节江苏各地区都会进行传统灯彩活动，吸引众多游人慕名而来。苏州灯彩汲取苏州古典园林艺术和明代"吴门画派"风格，以亭、台、楼、阁为主要造型，结合中国画、套色剪纸，独具一格，饶有情趣，尤其"走马灯"最具有代表性。南京秦淮灯彩是秦淮灯会的主角，每当盛大节日来临，尤其是元宵节，秦淮河以及夫子庙就会被各种各样的彩灯装饰，秦淮灯会闻名全国。秦淮灯彩题材仿生，取自自然，在造型上较为简洁夸张，采用对比呼应、抽象写意等技巧，突出趣味表现，样式繁多，有纱灯、羊皮灯、三星灯等（如图1-16）。扬州灯彩以小巧玲珑为特色，色彩艳而不俗，以牛、羊角制成的明角灯（琉璃灯）最有特色，形式有宫灯、折灯等。金山灯彩是镇江地区具有代表性的民间艺术之一，它的历史十分悠久，早在唐宋时期镇江的金山庙会、都天庙会都以各种灯彩吸引游人。金山灯彩在题材上有神话故事、民间传说、十二生肖、花鸟鱼虫等，又有大型的现代题材，如远洋轮船、运载火箭、建筑景观等。

图1-16　秦淮灯彩

江苏灯彩制作工艺精巧，使用竹子、木材、铅丝、纸张、丝绸等材料，竹子、木材用来制作灯笼的框架，铅丝则做捆绑之用，纸张糊面，丝绸装饰。制作工艺可以大致分为如下几步：准备材料、扎灯框、光源制作、糊纸、晾晒、绘制等。首先准备好制作花灯的原料，之后扎制花灯的骨架，设计好光源，可以选择传统蜡烛作为光源，也可以用LED（Light-emitting diode，发光二极管）灯代替，接下来是糊裱，等待糊裱晾干后就可以在上面绘画，一盏完整的花灯就被制作完成了。

4. 绒花

绒花的出现是因为采摘的鲜花不能长久保存，并且不方便作为发饰戴在头上，于是古人便想出制作绒花来代替花卉。绒花最早出现在秦朝，唐代被列为皇室贡品。由于清朝皇帝乾隆提倡节俭，绒花制作原料又十分便宜，因此在清乾隆年间绒花发展到鼎盛，后渐渐流传到民间，在节日庆典或喜事的时候被人们佩戴。近现代由于西方服饰文化的冲击，女子发式的改变，佩戴绒花的习俗渐渐消失。

绒花只是对其的统称，绒花并不仅仅是"花"，实际上种类繁多，主要类别可以

分为胸花类、头饰类（包括发髻、饰品、戏剧头饰等）、动物类（如熊猫、丹顶鹤、猴子、小鸡等）、发冠类、装饰类等，其中头饰最为常见。南京绒花和扬州绒花较为有名，南京绒花题材多为花卉，扬州绒花题材多为花鸟（如图1-17）。

绒花的制作材料简单，需要铜丝和蚕丝，以铜丝做"茎"，蚕丝作"花"。绒花的基本单位是绒条，根据不同需要进行绒条染色，再修剪绒条（这一步叫作"打尖"），修剪完成后，就是最终的拼合，将修剪好的绒条用镊子进行造型组合，再加一些辅料，绒花就制作完成了。

图1-17　赵树宪制作的南京绒花

5. 徐州香包

徐州香包是民间传统的刺绣类工艺品，它的起源最早可追溯到战国时期。屈原的《离骚》中有"纫秋兰以为佩"的句子，佐证了早在战国时期就有把香草当作配饰的行为，许多文字如"芷""秋兰""宿莽"等都是香草的名称；唐宋时期，佩戴香包逐渐成为社会的潮流风尚，上至朝臣，下至婢女，均以此为风尚；到了清代，香包作为爱情的信物则发展出特定的含义；当代香包的功能有所改变，向着旅游纪念品和工艺收藏品发展，但香包本身也有驱蚊驱虫的功用，所以香包传承性相对较好。

香包有很多种类，分别有不同的寓意，比如福香包用于祝福、寿香包为老人祝寿、喜香包用于婚嫁、财香包寓意富贵、禄香包寓意功成名就和加官晋爵、吉香包寓意吉祥平安等，动物、花草、几何图形、戏曲人物、神话故事都是徐州香包的取材元素。

香包的制作工具只需剪刀、针线就可以，但制作工艺却比较复杂，通常先设计，再裁剪布料、缝制，之后塞入搭配的香料、棉花，扎紧袋口，最后再加上装饰穗子等，一个基本款式的香包便制作完成了（如图1-18）。

图1-18　徐州香包针插

6. 靖江竹编

竹编是一种古老的技艺,在新石器时期就已存在,在远古的陶艺中,就能看到编织纹的印记。殷商时期出现不同的竹编方法,春秋战国时期出现装饰性的竹编图案,秦以后继承发展竹编工艺,竹编工艺一直不断发展。

靖江竹编选用的材料为本地的淡竹,淡竹节相对平滑且薄,加工而成的竹片弹性好、质地轻薄,用于竹编恰到好处。1916年靖江设立的学宫内就设有藤竹科,用以系统教学。当时靖江有大约2 000人从事竹编生产,后逐渐没落。靖江竹编有竹筐、竹凳、竹桌、竹椅等,工艺品有竹编花边、荷叶花篮、各种动物形态的工艺品、竹瓶等。靖江竹编具有实用价值的同时也具有观赏价值,但由于靖江淡竹资源渐渐短缺,加之竹编的代替品日渐增多,竹编的销量已经大不如以前。

靖江竹编工艺复杂繁复,可分为三个步骤:取材、劈片、编制。取材必须为生长年限三年以上的竹子,要求竹子外形挺拔、颜色翠绿、韧性好,劈砍后削片晾晒,制成不同大小的竹篾。最复杂的部分为编制部分,竹编技艺不仅仅需要相应的体力,更需要的是耐心,编制完成后需要修剪,使其外形完整。

第二部分 江苏民间艺术研发

第一章　江苏民间艺术资源的研发与评估

一、民间艺术评估模型

1. 评估的基本内涵

一个地域民间艺术资源的开发与它的外观美感、内在品质、存在数量是密不可分的,也就是说民间艺术产业开发的前提是当地拥有众多的民间艺术资源存量。在对民间艺术资源的存在形式、运营情况、保护措施等进行全面考察的基础上,可以对各类民间艺术资源进行评估,以实现对民间艺术资源的开发。本书对江苏民间艺术资源进行评估,是在对江苏省13个城市的民间艺术资源进行定量分析与定性分析的基础上,得出不同城市的民间艺术资源发展的优劣,并对评估结果进行排序,以此在民间艺术领域找出重点开发方向。在一系列评估数据之下,江苏民间艺术的资源整合与跨区域合作就会有更清晰、明确的指数,继而可以根据评估数据来制定江苏民间艺术发展的战略规划。

民间艺术资源综合评估模型是多属性模型。举个例子来说,当你在购买某商品时,一般要考虑该商品的质量、价格、实用性、外形、色彩等多方面因素,当各种各样的因素摆在面前时,需要先进行比较和判断,最后才能做出决策。在这个过程中通常都依赖一些比较主观的因素,很可能因为不同的人而产生不同的结果,所以依赖主观因素是不利于真正解决问题的。在面临多种方案时,就需要依据一定的标准来选择,以确定某一种最佳方案。

2. 评估程序

由评估数学模型进行推导,江苏民间艺术资源评估可按如图2-1所示的四步进行。

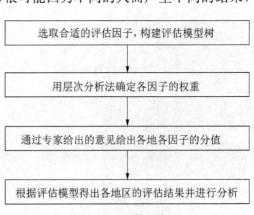

图2-1　评估程序

二、江苏民间艺术资源权重

1. 确定权重的方法

美国运筹学家萨蒂（Thomas L. Saaty，1926—2017）在 20 世纪 70 年代中期提出了层次分析法，是指将与决策问题有关的因子分解成目标、准则、方案等多个层次，以此为基础进行定量分析和定性分析，是对难以完全定量的复杂系统做出决策的方法。在解决复杂问题的时候，对问题的本质、影响因素以及内在关系等进行深入分析，在此基础上建立一个层次结构模型，继而把决策的思维过程数学化，将实现目标的方案、措施等最终问题归结为最低层，总目标为最高层，这样优劣次序的排定可以为求解多准则或解决无结构特性的复杂问题，提供一种简便的决策方法。

用层次分析法对问题进行分析，首先需将问题层次化，按问题性质和需要达到的总目标，将问题分解成不同的组成因素，之后根据因素间的相互作用和隶属关系，将各因素按不同的层次组合聚集，构成多层次的分析结构模型。这是一种逐层的支配关系，即上一层的元素对下一层的全部或部分元素起支配作用。最高一层为目标层，这一层中只有一个元素；中间层为准则层，该层中是为实现目标所采用的措施、政策、准则等，可根据问题的复杂程度做出子准则层；最低一层为方案层，这层是为实现目标层所提供的方案。递增层次分析法具有条理简单明确、思路清晰顺畅的特点，将问题系统化、数字化和模型化，使所包含的因素及其关系明确，计算简便，适用于针对多准则、多目标的复杂问题的决策分析（如图 2-2）。

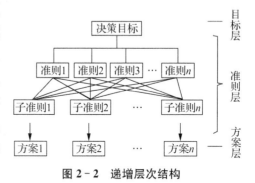

图 2-2 递增层次结构

层次结构建立后，上下层元素的隶属关系就确定了。在各层次因素权重确定时，若只是定性分析就会失去比较的准确性，不易被人所接受（比如某人认为一件商品的价格比重占 70%，使用价值占 20%，另有人则认为完全相反），因此应构造两两比较的判断矩阵，但这并不是把所有的因素都放在一起比较，而是尽可能减少不同因素不同性质相互比较的困难，以提高准确性。

2. 江苏民间艺术资源评估因子权重的确定

1) 建立江苏民间艺术评估指标体系

民间艺术资源的评估要素指标如下：

(1) 4个一级指标 江苏民间艺术的文化内涵、外观形态、经济价值和产业开发。

民间艺术资源的文化内涵是民间艺术产生经济价值的基础，是民间艺术资源的主要意义所在，包括审美价值、历史价值、资源关联价值、非遗保护等级等；民间艺术资源的外观形态包括资源的特征和基本属性，由造型、材质、工艺、色彩、装饰构成；民间艺术资源的经济价值：一是自身所具备的经济效益，二是给其他经济活动带来的影响，即直接经济价值和间接经济价值，包括资源的品牌、商品、产权价值、开发成本和经济贡献度等；民间艺术资源的产业开发是基于对民间艺术资源经营发展环境的分析，包括对资源的经营环境、市场需求量、劳动力和资金投入情况等的分析。

(2) 20个二级指标 资源关联性、艺术价值、历史文化、非遗保护等级、代表人物、造型、材质、工艺、色彩、装饰、商品价值、品牌价值、产权价值、使用价值、开发成本、经济贡献度、经营环境、市场需求量、劳动力资源、资金投入。

2) 建立江苏民间艺术评估层次结构模型图

根据指标体系，构建递增层次结构，其中A表示评价指标，B表示对象城市，C表示评估目标(如图2-3)。

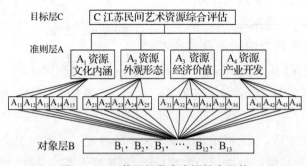

图2-3 江苏民间艺术资源综合评估

3) 江苏民间艺术评估指标权重的确定

在建立模型的基础上确定江苏民间艺术评估要素权重，再对省内外文化产业和民间艺术研究领域的专家进行问卷调查，得出两两比较判断矩阵，并根据和积

法,利用 Excel 计算出各指标的权重(见表 2-1)。

表 2-1 单/总层次排序结果

	B_1	B_2	B_3	B_4	C
A_1	1	3	0.60	9	0.24
A_2	0.33	1	0.20	3	0.12
A_3	1.67	5	1	7	0.56
A_4	0.11	0.33	0.14	1	0.08

由表 2-1 可知,经济价值的权重最大,所占权重过半,达到 0.56。因此实现江苏民间艺术开发的总目标,首先要考虑民间艺术的经济价值,注重资源的自身开发。其次资源文化内涵权重为 0.24,是产业开发的另一个重要方面,可充分利用大众的文化认同感进行推广开发,当自身的经济价值同文化内涵并行时才能使民间艺术产业的开发尽可能地最大化。资源外观形态和产业开发也需要得到相应的重视,其权重分别为 0.12 和 0.08。

三、江苏民间艺术资源评估

本评估选取了江苏省的 13 个城市:南京市、无锡市、徐州市、常州市、苏州市、南通市、连云港市、淮安市、盐城市、扬州市、镇江市、泰州市、宿迁市。以江苏省各市民间艺术资源已有的调查结果为基础,进行江苏民间艺术资源的开发评估。由于对评估要素的赋分是一个非常需要高技术和丰富经验的工作,所以在结合之前统计数据与调查资料的同时,根据各城市的实际情况,为各类资源的要素进行赋分。

根据各城市所得分值,判断民间艺术资源的相对价值,来划分不同等级,进一步判断出该城市民间艺术开发的相对价值。江苏民间艺术资源的开发评估的总分值为 100 分,各要素按其权重得出相应的分值,进而绘制出参数表。根据参数表对 13 个城市 20 项要素进行打分,最后某城市评估结果的分值是该城市在所有评估要素中所得的分值之和,而这个城市在某一评估要素中的分值是由之前所选定的系数与相对应的评估要素的基本值的乘积,各项评估要素数值相加,即为该城市总分值(见表 2-2)。

表2-2 江苏民间艺术资源定量评估参数表

目标层	综合指标层	评估要素层	分值（总分值100）
江苏民间艺术资源的开发评估	资源文化内涵	资源关联性	13.0
		艺术价值	6.50
		历史文化	3.85
		非遗保护等级	1.82
		代表人物	0.78
	资源外观形态	造型	3.60
		材质	3.47
		工艺	3.36
		色彩	1.21
		装饰	0.36
	资源经济价值	商品价值	6.72
		品牌价值	23.1
		产权价值	1.68
		使用价值	15.00
		开发成本	5.07
		经济贡献度	4.48
	资源产业开发要素	经营环境	1.42
		市场需求	3.68
		劳动力资源	0.32
		资金投入	0.58

根据罗森伯格和菲什拜因的评估模型，可以得出江苏民间艺术开发的评估结果。即：

$$E_i = \sum_{j=1}^{20} W_j P_{ij} \quad i=1,2,\cdots,13 \quad j=1,2,\cdots,20 (i,j \in N^*)$$

其中 E_i 表示第 i 个城市的民间艺术资源评估值；W_j 表示第 j 个要素的权重；P_{ij} 表示第 i 个城市第 j 个要素的专家评分值。由此可以得出第 i 个城市的综合评估值。

根据江苏民间艺术资源地综合评估结果，全省13个城市的民间艺术资源产业

开发可分为三类：

①第一类城市：南京、苏州、徐州和扬州。这四个城市的评估值均在75以上，民间艺术资源丰富多样，历史悠久，文化底蕴浓厚，具有较高的经济价值。良好的资源环境又为其开发创造更多的优势，某些民间艺术甚至已经形成了较好的产业开发态势。南京和苏州在民间艺术资源的开发过程中最为有利，具有得天独厚的条件，其评估值高达93.2和89.9。

②第二类城市：常州、泰州、镇江、无锡和南通。这五个城市资源开发综合情况较第一类城市次之，其评估值在50～75之间。第二类城市情况较为复杂，但总的来说，民间艺术资源有一定的存量，同时也具有一定的经济实力和文化基础，但产业开发还是参差不齐，重视程度也不尽相同。

③第三类城市：盐城、宿迁、淮安和连云港。这四个城市民间艺术资源相对较少，缺少较好的品牌与资源环境，各项评估要素分值较低，开发潜力较弱，需要研究与整合（如图2-4）。

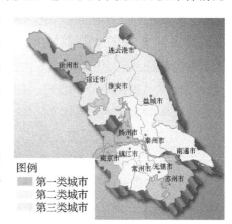

图2-4　江苏民间艺术资源开发评估结果图

第二章　江苏民间艺术产业的SWOT分析

20世纪80年代，美国旧金山大学管理学家史提勒（Steiner）提出了企业竞争的SWOT分析方法（态势分析法），对企业的内部资源和外部环境及其关系进行分析，用来确定企业发展和竞争中存在的优势（Strengths）、劣势（Weaknesses）、机会（Opportunities）和威胁（Threats），成为产业经济学理论体系中常用的分析法则。

一、江苏民间艺术产业发展优势

1. 江苏民间艺术资源丰富

在漫长的历史进程中，江苏积淀了优秀的文化，成为承载优秀中华文化之地，有所谓"天下大计，仰于东南"的说法。

江苏地形以平原为主,也有低山丘陵,水系众多,人群之间既联系交错,又因地理隔离而交通不便,形成民俗文化的"大同"和"小异"格局。经过千百年的历史发展,江苏民间艺术形成品类繁多、民间艺术各具特色、资源丰富的特点。目前,江苏省内有国家历史文化名城 13 座(南京市、苏州市、扬州市、镇江市、常熟市、徐州市、淮安市、无锡市、南通市、宜兴市、泰州市、常州市、高邮市),江苏省历史文化名城 5 座(兴化市、江阴市、南京高淳区、如皋市、连云港市),中国历史文化名镇和江苏省历史文化名镇共 32 座,中国历史文化街区 5 处,江苏省历史文化街区 58 处,中国历史文化名村和江苏省历史文化名村数百座,列全国首位。江苏的历史名城、古镇老街、名人胜迹、民俗风情等丰富的历史文化资源成为承载民间艺术的肥沃土壤,以南京为代表的金陵文化、以扬州为代表的江淮文化、以太湖周边苏锡常为代表的吴文化、以徐州为代表的楚汉文化……江苏省各地具有特色的文化类型给予民间艺术以丰富的滋养,民间艺术与母体文化交相辉映,组成了江苏省优秀的文化艺术资源。

2. 江苏民间艺术质量上乘

中国历史上几次著名的文明南迁,都有全国工匠聚集于江苏的记载。比如东晋末年刘裕北伐灭后秦的时候,把后秦的很多工匠带到建康(今南京),在建康设立了锦署,后秦的织锦工匠集合了两汉、曹魏、西晋和十六国的织锦技术,技艺超群,这成为南京云锦的历史基础;六朝时候,宋郡守山谦之从蜀地带来织锦工匠三百多人,建立官府织锦作坊,这成为宋锦的开端;南宋时候,政权南迁,很多能工巧匠也到了南方,在松江、苏州一带集中并慢慢发展,这成为缂丝的起始;明洪武二十六年(1393 年),朱元璋颁布"集天下工匠于江宁(南京)"的圣旨,于是南京江宁就成为当时毛皮匠集中的地方,毛皮的加工制作达到极盛水平,使南京禄口皮草小镇拥有"皮毛之乡"的声誉。

通过以上事例可以知道,江苏民间艺术的繁荣是有历史原因的,定都或者文化南迁这样的重大历史事件,集天下能工巧匠于江苏,为江苏民间艺术的高质量发展创造了历史条件。

3. 江苏民间艺术知名度高

由于质量上乘,江苏民间艺术在历史上常被皇家宫廷所采用,这使江苏民间艺术在质量上更加精益求精。同时,民间艺术经历了从民间到宫廷,再从宫廷到民间的过程,这也使民间艺术品类获得了更广泛的知名度。从历史上看,江苏民间艺术中的云锦、宋锦、缂丝、苏绣等都走入过宫廷,成为皇亲国戚的专用之物,这一方面提高了民间艺术的技艺水平,同时也扩大了民间艺术的知名度,使之成为世人所熟

知的民间艺术品。

4. 江苏民间艺术产业特色明显

文化的魅力在于特色,卖点也在于特色。江苏这片土地上存有很多各具特色的地域文化,比如吴文化、楚汉文化、金陵文化、淮扬文化、江海文化、运河文化等。从各地域文化中挖掘资源,推进差异化发展,着力培育特色,彰显个性,可以提升区域文化产业发展的核心竞争力和影响力。如南京云锦、苏绣、宜兴紫砂、无锡泥人、东海水晶等,都是富有江苏特色、历史悠久又推陈出新的典范,民间艺术产业与现代社会相结合,为打造江苏区域文化产业提供了雄厚的基础和特色优势。

5. 江苏民间艺术市场需求大

国家统计局2021年的数据显示,江苏总人口有8 505.4万,是中国人口第四大省。庞大的人口基数使江苏具有巨大的消费潜力。经济的高速增长使江苏居民人均家产殷实。经济的繁荣使人民群众的文化需求增加,文化消费持续扩大,在文化消费、教育消费、娱乐消费支出等方面持续提升,苏南、苏中、苏北地区文化消费支出占消费支出的比重接近30%,其中苏南地区居民家庭文化消费年度支出最高,苏北次之,苏中地区最低。教育消费支出是江苏居民家庭支出的主要内容。19.8%的居民愿意或计划增加家庭成员的教育培训支出,其中以苏中地区最为愿意。就娱乐与文化消费投入水平来说,苏北地区的消费水平较低,人们还是热衷麻将、棋牌等娱乐,在居民娱乐消费中占很大比重;从苏南地区居民的文化消费来看,网络已经成为其主要的娱乐方式。

民间艺术具有的地域性特征,决定了民间艺术在开发方面也会带有明显的地域色彩。在江苏居民较强的文化消费能力背景下,民间艺术能够有广泛的市场受众,是江苏民间艺术产业开发的前提。笔者曾经到南京、扬州、苏州、无锡、南通、徐州、盐城等地进行了田野考察,调查江苏省较有影响的民间艺术品种的知名度和受众市场,共涉及民间艺术品类16项,调查对象涵盖企事业单位职工、工商个体户、教师、农民等不同群体,发放问卷1 000份,收回有效问卷756份。内容包含四类问题,统计答卷内容如下:

1)江苏民间艺术知名度调查

为了获得江苏民间艺术知名度的信息,笔者做了大量的调查问卷,并综合调查问卷得到结论。调查问卷的结论,并不具有权威性,只能作参考用。根据江苏民间艺术的调查问卷,可以看出人们对各民间艺术品类的了解程度(如图2-5)。

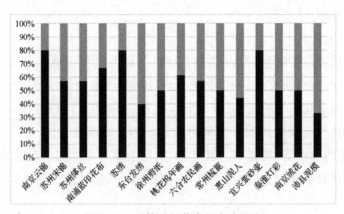

图2-5 江苏民间艺术知名度调查

2) 江苏民间艺术产品的购买意向调查

根据对江苏民间艺术的调查问卷,人们对民间艺术产品的购买意向如下(见表2-3)。

表2-3 民间艺术品购买意向调查

名　称	购买意向(%)
南京云锦	76
苏州宋锦	65
苏州缂丝	70
苏绣	82
南通蓝印花布	84
东台发绣	52
徐州剪纸	61
桃花坞年画	66
六合农民画	58
常州梳篦	75
惠山泥人	67
宜兴紫砂壶	83
秦淮灯彩	45
南京绒花	58
沛县泥模	44

3）江苏民间艺术装饰生活的愿望程度调查

根据对江苏民间艺术的调查问卷，人们对民间艺术装饰生活的愿望程度，分为 A、B、C 三个等级（如图2-6）。

4）江苏民间艺术产业化的支持程度调查

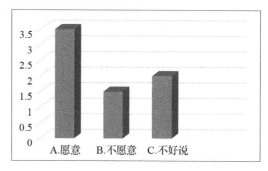

图 2-6　民间艺术装饰品购买意愿调查

根据对江苏民间艺术的调查问卷，人们对江苏民间艺术产业化的支持程度，分为 A、B、C 三个等级（如图2-7）。

二、江苏民间艺术产业开发的制约因素

1. 民间艺术生存土壤流失

江苏民间艺术是中华文化艺术领域中一项重要分支，它承载着本地区人民过往的历史记忆与文化，是不可再生的艺术瑰宝。近年来，城市的快速发展导致了生活方式的改变，也

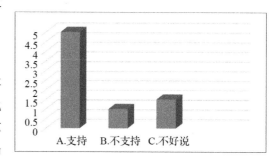

图 2-7　民间艺术产业支持度调查

使江苏民间艺术的生存土壤越来越贫瘠。民间艺术传播路径单一、技艺传承困难、面临产业化瓶颈等现实问题正进一步加剧，再加上传统的信息采集、记录及保存呈现方式已经不能满足人们对信息迅捷、高质、高效的要求，新时代下如何保护和传承江苏民间艺术迫在眉睫。

近几年，越来越多的人注意到文化艺术的重要性，开始了民间艺术的传承保护。但是，长时间的观念冲突无法在短时间内被解决，整个民间艺术都处在一个青黄不接、没有多少人感兴趣的境况。另外，在信息化的现今时代，科技成为时代的主流，老百姓的选择偏向了科技产品，江苏民间艺术的生存也越发艰难起来。

2. 民间艺术产业人才匮乏

江苏民间艺术遭遇传承的困境，其主要原因包括：一是收入低，江苏民间艺术与其他民间艺术形式一样，传承大多是子承父业，然而从事这一行的民间手工艺人，他们的劳动成果与所得到的报酬不能成正比。因此，民间艺人越来越少，剪纸、

泥人儿等传统艺术的手艺人很难从中获得高收益。二是很多艺术爱好者会将其当作兴趣爱好来做，很少有人专门从事这项艺术，而部分传统文化需要大量的时间和精力去系统学习、掌握，大多数爱好者都是因为爱好，而不是有责任心地去学习，遇到困难就会浅尝辄止，这些原因导致坚持下来的人少之又少，而真正愿意从事这一行业的人，又会迫于收益问题而无奈放弃，转而选择其他职业。

三、江苏民间艺术产业面临的机遇与挑战

1. 江苏民间艺术产业面临的机遇

1）国家政策扶持

江苏是一个经济文化大省，江苏文化产业走在发展前列，近年来，国家和江苏省非常重视包含民间艺术类的文化产业的发展，《国家"十三五"时期文化发展改革规划纲要》《江苏省政府关于加快提升文化创意和设计服务产业发展水平的意见》等政策，对文化产业作了专门的规划，把文化产业培育成国民经济重要支柱产业。江苏"紫金奖"文化创意设计大赛的举办，也在海内外产生了广泛影响，提高了民间艺术的地位，促进了民间艺术创意企业、创意人才的培养。

在"一带一路"和"长江经济带"的影响下，江苏省努力打造数字化创意、智能制造产业，以此引领传统文化融入时尚生活，带动创意文化旅游，为文化产业的发展开辟新空间，把江苏优秀文化产品推向国际市场，弥补对外文化贸易的短板，增强江苏文化产业的国际竞争力。

2）"文化＋"与"互联网＋"

近年来江苏大打文化牌，实施"文化＋"战略，推动文化创意产业与制造、消费、旅游、农业等产业深度结合，举办"紫金奖"文化创意设计大赛、大运河文化旅游民间艺术博览会、苏州文化创意设计产业交易博览会等展示平台，以宣传民间艺术，激发民间艺术创意，探索文化产业发展渠道，描绘民间艺术发展的广阔前景。在当今的网络时代，传统文化形态得到重构，新的文化形态层出不穷，数字化浪潮铺天盖地席卷开来，网络游戏、网络直播、网络文学、网络音乐、网络戏剧、数字阅读等新兴业态不断涌现。"互联网＋"是立足互联网，大力发展网络经济，探索依托互联网的新产品开发和新商业模式。民间艺术产品的设计创作、加工生产、销售传播、售后服务等各个方面也需要数字化的提升，才能加快民间艺术产品和服务的数字化、网络化，构建民间艺术的内容整合和数字传播的综合平台，培育和发展新业态，引领文化产业转型。

江苏省文化产业紧紧追随"文化＋"与"互联网＋"的步伐。无锡三年时间完成传统影视基地建设，其数字电影产业园拥有数字拍摄和后期制作团队，在2016年实现产值20多亿元；苏州蓝海彤翔搭建了文化大数据平台，聚集了300多万专业人才，采用众包众筹模式，形成了创新创业的"蓝海"。江苏省将继续以创新为战略驱动，抓住"文化＋"与"互联网＋"的重大机遇，加大政策扶持力度，推进文化科技创新，努力培育科技文化创新产业。

3）新型城镇扩展产业发展空间

因城市发展进程的要求，很多特色小镇应运而生，比如巴黎的左岸、伦敦的西岸、东京的利川、纽约的SOHO等。这些国际知名的文化产业集群是全球文化创新的摇篮、文化标杆，它们带动了城市未来的创新之路，这里文化产业与城市发展全面融合（产城融合），形成城区、社区、园区一体化的格局。在"一带一路"的引领下，我国沿线城市会建设一批具有历史记忆和地域特色的文化街区和创意小镇，江苏将充分发挥江苏众多名镇的优势，挖掘文化资源，在文化语境中保留"怀旧"的风格。新型城镇的发展，需要发展绿色低碳的产业，文化产业对接新型城镇的发展，是很好的选择。江苏城镇众多，很多小镇富有特色，自然风景秀丽、人文景致丰富、民风民俗淳朴，适合依托于民间艺术产业进行特色打造。比如苏州附近的甪直水乡，妇女们的服饰彰显汉族服饰传统，特色明显，这个小镇可以打造江苏省典型的民间艺术形式，像蓝染、刺绣、织锦、竹编等，都会有很好的发展空间。

4）借力非遗文化保护工作

江苏省非物质文化遗产保护与传承工作是在21世纪初拉开序幕的。2001年联合国教科文组织正式宣布昆曲为首批"人类口头和非物质遗产代表作"之一，2002年江苏实施国家和民间文化保护工程，2004年该项目正式转入非遗保护行动中。截至2015年江苏省共有联合国教科文组织非遗代表作8件，国家级非遗项目125件，省非遗项目619件，国家级非遗传承人119人（不含死亡13人），省非遗传承人509人（不含死亡23人）。江苏省非遗的建设为建设江苏文化强省作出了贡献。在非遗传承与保护的具体工作中，江苏开展了非遗普查工作，摸清了全省非遗状况，初步培育建设了具有较高专业水平和专业技能的非遗人才队伍；江苏加强非物质文化遗产立法，促进职业发展，建设开放非遗博物馆67家，民俗博物馆8家，省级非遗博物馆295家，加大非遗宣传力度，定期举办中国昆曲节、中国评弹艺术节、中国古琴艺术节等，唤起全社会对非物质文化遗产的保护意识，彰显江苏优秀传统文化。

2. 江苏民间艺术面临的挑战

1) 西风东渐的审美意识

审美意识是社会群体在一定时期、一定地域环境中对美的基本认识和看法,审美意识受社会生产力水平的影响,也可以影响社会的整体意识形态。

从艺术发展的角度看,不同时期审美意识的差异形成了不同时期的审美风尚和艺术形式。在中西文化交流史上,西方审美意识对中国传统审美意识的影响,又称审美意识的"西化",大致发生了三次:第一次是在1919年五四运动前后,以王国维、梁启超、鲁迅、胡适等欧美文学译著为代表;第二次是1949年至1966年,接受苏俄文论;第三次是1978年后改革开放时期,以吸收和传播西方文学为特征。与前两次相比,第三次西方审美意识在中国的传播更为广泛。改革开放以来,西方文化和美学中的形式主义、解构主义、现象学、精神分析学、接受美学、后现代主义等思潮涌入中国,对中国传统的审美意识产生了一定的影响。

2) 江苏民间艺术产业需要转型升级

(1) 江苏民间艺术产业转型升级的原因　二十世纪八九十年代,在国企改革的推动下,诞生了众多的中小企业,对于中小企业而言,升级转型是其长期的命题;在当今的数字化时代,互联网和移动互联网广泛普及,中小企业面临着"互联网+"战略的转型升级。江苏民间艺术产业的从业人员人较数少,管理决策灵活,对市场变化反应迅速,这在一定程度上有利于提高工作效率。但是江苏民间艺术产业诞生的独特背景和发展环境,决定了企业一贯秉承的是低成本理念,多数企业由于资金压力放弃了技术的创新,但企业的"质优与价廉"商业目标,却需要企业从科技创新和科学管理上要效益。在当前的经济变革结构深度变化中,江苏民间艺术产业越来越受到新观念、新思维的冲击,窘迫疲态尽显,发展乏力,没有方向,也找不到突破口,这是目前江苏民间艺术文化产业所面临的主要困境。

(2) 江苏出台促进中小企业创新政策　江苏省在2012年后颁布了一系列针对中小企业创新的政策,可以归结为以下几个方面:

①税收优惠:为了鼓励中小企业创新发展,江苏省政府全面实施一系列税收优惠政策,减轻以技术创新为主的中小微企业在科研上的税收负担,鼓励企业顺应市场潮流进行技术创新,真正成为创新与技术研发的主体,推动中小企业的发展,这是鼓励中小企业创新发展最有力的举措。

②财政补贴:为了缓解中小企业科技研发的资金压力,江苏省在全省范围内设立专项资金,鼓励中小企业创新发展。2016年南京市为鼓励中小企业,发放"创新券"1.06

亿元;2017年江苏省财政拨专项资金1.6亿元支持"科技40条"的"小升高"计划。

③金融支持:江苏鼓励企业进行技术创新,引导金融机构、创业投资机构、保险机构等积极支持科技型中小企业,建立了"首贷、首投、首保"等多重科技投融资体系,主要有"苏科投""苏科贷""苏科保"等,截至2018年"苏科投"支持小微企业300多家,投入13.3亿元;"苏科贷"发放贷款总额为420亿元,受惠企业5000多家;"苏科保"向234家企业提供146亿元的科技创新风险保险。

④人才政策:江苏省大力培养技术创新高端人才,推动企业与科研院所等人才培养机构的合作,提高高端人才的社会待遇,拓宽技术人才的就业渠道,努力创造良好的创新创业氛围。江苏省对于引进的高层次人才,分别给予100万元或50万元的创新创业资金资助,最大限度地鼓励和支持科研人员创新创业。

⑤知识产权保护:在"大众创业、万众创新"的目标下,知识产权保护是很重要的环节。江苏省努力营造保护知识产权、鼓励创新创业的社会环境,颁发了一系列相关条例,知识产权保护政策目前已经成为保护中小企业技术创新、可持续发展的重要手段,只有完善知识产权法制体系,才能更好地为中小企业的发展保驾护航。

⑥创新服务体系的建设:江苏省积极打造公共服务平台,搭建创新创业载体,优化中小企业的创新环境。江苏省科技厅印发了《关于印发〈发展众创空间推进大众创新创业实施方案(2015—2020年)〉的通知》(苏科高发〔2015〕180号),明确要求提升众创空间的服务能力,应用"共享""众包""众筹"等新理念,提供专业化、多元化的大众创新创业服务。

(3) 江苏民间艺术产业转型升级的瓶颈　随着计算机科学的进步,数字压缩技术、传输技术、相应移动终端存储技术飞速发展,江苏民间艺术企业再次面临转型升级的难关。历次企业转型升级的实践表明,只有把握企业转型升级的关键点,才不会被市场大潮所淘汰,但江苏民间艺术企业面临一个普遍性问题就是资金短缺与匮乏,这使江苏民间艺术企业在转型升级过程中遇到很大障碍,诸如缺少进行新产品新技术研发的基础,无法顺利扩展网络销售渠道等。

(4) 转型升级的目标　诺贝尔经济学奖获得者、美国著名经济学家费尔普斯在《大繁荣》一书中提出:"现代经济由整个商业人群的新创意推动。它的繁荣源自民众对创新过程的普遍参与,设计新工艺和新产品的构思、开发与普及,是深入草根阶层的自主创新。"从中可以看出:创意是创新的源头,是创造力的核心;创意是文化产业中最活跃的那一部分,能够成长为文化产业新增长点,为大众创业创新提供更加广阔舞台。

3) 转型升级的思路

(1) 向互联网转型　我国提出的"互联网+"战略,为江苏民间艺术产业的转型提供了一个可搭载的快车。在与互联网链接的过程中,为企业提供设计创意、生产环节、工艺设置、产品质量、成本控制、市场需求等全方位的信息,利用互联网思维,给企业经营注入新的商业模式。

(2) 技术创新　技术创新是企业发展的核心驱动力,江苏民间艺术文化产业应在技术创新上寻找企业发展的突破口,不拘泥于既有的成果,针对客户需求,创新能满足用户需要的产品和服务。

(3) 模式创新　模式创新包含管理模式的创新、营销模式的创新和融资模式的创新等。管理模式是以效率为标准的,在江苏民间艺术产业里,能适应企业的具体情况,提高生产效率,对企业发展有利的管理模式就是可取的模式,所以,完全创新并不是必要的,即管理模式创新可以是管理模式的转变,也可以是管理方式的改变。营销模式创新是江苏民间艺术产业获得更大利益的重要途径,重整市场观念,加强网络营销,从传统的营销模式向现代营销模式转变。融资模式创新,通过股权融资,不仅解决了企业创新发展的资金问题,而且引入了更多层面的智慧和行业资源,可以从宽度、深度、远度等多个方面,加大对江苏民间艺术产业的推动,实现跨越式发展。

第三章　江苏民间艺术供应链

一、供应链的含义与研究意义

江苏民间艺术供应链是指由民间艺术原料供应商提供配套零件,由民间艺术制造商制作民间艺术产品,再由民间艺术经销商通过销售渠道把民间艺术产品送到消费者手中,最后由民间艺术服务商提供售后服务的整个链条。这种由供应商、制造商、分销商、消费者连成一体的网链结构就是供应链(如图2-8)。

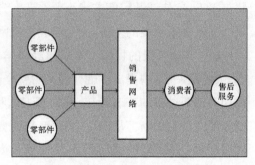

图2-8　江苏民间艺术供应链图示

1. 江苏民间艺术供应链

江苏民间艺术的供应链理念是以民间艺术市场和客户需求为导向,在核心企业的主导下,本着互利共惠,提高市场占有率、竞争力,获取最大客户满意度和最大利益的目标,以协同合作、协同竞争为模式,通过现代企业管理与技术,协调并整合江苏民间艺术供应链中所有的活动,谋求江苏民间艺术供应链整体最佳化,最终实现无缝连接的一体化过程。

2. 江苏民间艺术供应链研究意义

优化供应链的最终目的是满足客户最大需求,降低生产成本,实现供应链中各企业利润最大化,具体表现为:

1)提高企业管理能力

企业管理能力是依赖供应链优化管理来实现的,它的重要内容是供应链的设计与再造,良好的供应链设计对优化企业管理流程有着很重要的作用。随着供应链在企业中的推进与实施,企业将会实现标准化和系统化管理,这有助于企业管理水平的提高、客户满意度的提升,最终实现企业利润的提升。

2)降低采购成本

通过电子商务平台,供应商能够及时了解经销商库存与客户采购信息,企业可以把库存记录与采购的人员从这种低价值的劳动中解脱出来,使其从事其他更具价值的工作。电子商务得到广泛应用后,各生产环节成本都得到降低,交易流程相应被简化,交易速度大大提升。

3)降低存货水平

通过数字化供应链形式,企业能及时了解经销商库存,以减少信息的重复录入,与此同时,经销商也提升了数据更新的及时性和准确性。经销商定期维护出入库信息,网上经销商库存系统就可以帮助经销商和企业掌握准确的库存信息,辅助企业对生产种类及其数量进行决策。

4)减少环节周期

供应链的运行可以提高各环节衔接的精确度,不仅能促进企业生产出符合市场需要的产品,而且能帮助企业对下个季度或以后的生产品种进行最初预测,及时调整产品的种类与形式,更好地满足顾客的需求。供应链可以帮助企业了解民间艺术产业的最新动向,把握民间艺术市场的供求信息,帮助企业做出正确的决策。

二、江苏民间艺术供应链设置

江苏民间艺术供应链应最大化地满足顾客的需求,使企业降低成本,获得利

润。由江苏民间艺术供应链中核心企业主导,实现企业间的信息流通,使各企业及时了解上游的供应信息和下游的需求信息,以实现客户购买的产品被及时准确送达,在客户满意的情况下,使总成本最小。

江苏民间艺术供应链的设置包括:计划、制造、销售和售后服务。

1. 计划

包含市场调研计划、产品设计计划、原材料采购计划、人工实施计划等。

1) 调研计划

江苏民间艺术供应链包括围绕核心企业进行的一系列的生产制造活动,市场导向与客户需求是供应链中的第一要素,适当的市场调研能使企业准确地了解江苏民间艺术最新发展动向,把握市场机会,做出正确投资决策和明确发展方向。调研的目的是获得系统客观的信息研究数据,为核心企业的决策做准备。例如苏绣产业,通过调研活动,企业应了解苏绣的主要消费人群是哪些、主要的消费地区是哪些、客户喜欢什么形式的苏绣或其相关衍生品有哪些等等。

江苏民间艺术供应链的目的是实现企业利润的提高,满足顾客的需求,所以市场调研可以帮助企业对消费人群做精准的定位,了解消费者的潜在喜好。

2) 产品设计计划

产品设计计划包含传统的民间艺术产品设计计划和民间艺术风格的文创衍生品设计计划两类。传统的民间艺术产品设计计划指的是千百年来流传下来的民间艺术品的直接设计,比如传统的惠山泥人、桃花坞年画、靖江竹编等的设计计划;民间艺术风格的文创衍生品设计计划指的是具有民间艺术风格的衍生品的设计计划,比如具有惠山泥人形象的抱枕、手机壳,具有桃花坞年画元素的服饰、水杯等的设计计划。

无论是哪种民间艺术产品设计,都需要对产品有深入的研究和了解。传统的民间艺术品方面,应对产品的历史演变、形态元素、材质组成、工艺手段、制造细节有全面的了解;民间艺术风格的文创衍生品方面,则需要对该民间艺术的风格、形态、衍生品的工艺过程、使用方式等有深刻的控制和掌握,使民间艺术衍生品具有传统元素及风格特征的同时,更具有满足当代人们审美需求的功用。

3) 原材料采购计划

原材料采购计划是指从原料供应商处采购用于生产制造的原材料。江苏民间艺术的原材料采购包括主料、辅料、配料的采购计划,比如一幅苏绣,需要采购刺绣主料、不同颜色的丝线、苏绣镜框配料等。此时厂商(生产企业)需要根据下游的需

求信息、上游的供应信息以及自身的资本情况作出合理的原材料购入计划，对采购的原材料花费与产生的利润进行合理评估，以防入不敷出。近几年，部分用于制作江苏民间艺术品的原料逐渐枯竭，相应地导致产量下降。例如靖江竹编，由于竹编的利润下降，淡竹的种植数量随之减少，加上靖江淡竹生长周期的限制，竹编原料成为一个问题。

4) 人工实施计划

人工实施指的是产品生产制造的人员分工，分为自产、外包、自产＋外包等方式。比如靖江竹编是将生产任务分配到每一个村落里，由村民进行编结，再由企业回收；而云锦是由云锦企业自产，或将一部分云锦外委给其他云锦企业生产。人工实施计划应满足供应链的整体需求，在供应链中处于主导地位的核心企业在生产过程中应考虑制作过程的人工成本，人工成本偏高则商品总价就会相应升高。

2. 制造

制造阶段包括生产、测试、包装等环节。

1) 生产

生产的方式有两种：一种是企业自产。另一种是将产品委托给代工厂生产，同时需要提供相应产品的需求清单与技术支持。代工厂接受委托进行生产制作，生产制作完成后，按照原先的需求清单进行交货。由于艺术品工艺的限制，大多从事艺术品生产的企业都采取自产自销的形式。艺术品加工制造过程有时需要特定技法或纯熟技艺，这对于新手艺人难度较大，因此生产效率低下的问题就会尤为突出。例如制作桃花坞年画，在模板刻制时需要熟练的刀功，在印染过程中，需将线稿部分和母版部分整齐贴合后，才可以对桃花坞年画的纸稿进行分部位上色。

对于想要从事艺术品制造的厂家来说，产品的工艺技术是需要解决的第一问题，是生产过程中重要的部分。行业中许多艺术品的工艺技术都是保密的，在供应链中占主导地位的也主要是这些厂家，他们往往采用自产自销的方式。

2) 测试

产品测试包括质量测试和销售测试两个方面。产品质量往往是衡量产品价值的一个重要方面，与产品销量、利润相关联。在进行测试前需要准备相关仪器以及合理、严格的流程，确保质量得以保证。例如宜兴紫砂壶的制作需遵循一定标准，需要满足：紫砂壶壶面应具有紫砂相应的质地手感，外形上壶型无瑕疵，功能性上烧制好的紫砂壶应具有良好的保温功效。产品的销售测试需要企业选定适当时间、适当地点以及适当产品来进行，若市场及消费人群的反应较差，企业需调整产

量、改变对策,以免造成货物积压、商品大量滞留仓库的状况。

3) 包装

包装集美学、设计学、心理学于一体,对于产品而言,包装尤其重要。包装需要注重外观形态、造型、结构组合、色彩配比等方面的装饰因素。包装后的产品不仅能提升自身的价值,也会使顾客产生愉悦的审美感受。例如扬州漆器,主要因礼品和收藏品的功用而存在,人们对其艺术价值要求较高,包装上不仅要体现与产品相关的形式,更应吻合扬州漆器本身的艺术性。漆器的外包装一般采用木制或纸质的礼盒,礼盒内部选用天然蚕丝布作为里衬,体现出与产品同等的价值,使整体达到和谐统一的状态。

3. 销售

1) 销售范围

江苏民间艺术品从销售的范围来看,分为国内销售和国外销售两种。很多民间艺术品会远销国外,例如宜兴紫砂壶、扬州漆器、常州梳篦等。

民间艺术企业在进行国内销售时,需要在工商局登记注册,具有销售资格后方可进行销售活动。不同性质的生产企业有不同的制作、销售规定,其中特殊的是家庭手工作坊类生产商,这类生产商只需具备相关证件和工商营业执照即可进行生产销售活动。企业进行国外贸易时需满足国家相应的规定以及签署有关协议,方可进行国外贸易。进行国外销售的流程大致包括交易前的准备、交易协商、签订合同、组织货源、履行合同、核算效益、总结得失、处理争议等环节。

2) 销售方式

销售从方式来分,分为线下和线上两种。线上销售主要指在淘宝、京东、抖音这类可供产品销售的电子商务平台或者企业自行构架的个人网站上销售。线下销售主要有实体店销售、销售商与客户之间面对面的销售等。企业在电商平台发布售卖信息,并配上产品的价格、细节等,让客户进行自主选择。因为可货比三家,其中几乎不存在虚高物价的状况,但其弊端则在于客户无法直观感受到产品外观、性能、材质等。由于线上购买的便捷性,如今线上销售占据市场的大部分份额,客户也相对喜欢在线上进行商品购买。

4. 售后服务

售后阶段包括:产品维修与退换货。

1) 产品维修

客户发生购买行为后,企业售后服务部门与客户间相应形成了一种供应关系,

在企业与客户达成的协议下,客户有权在协议期内向企业提出合理的请求,企业需要满足客户合理的维修请求,包括产品的定期维护与维修等。

2) 退换货

在商家提供的协议期内,消费者若对产品不满意可以要求商家退换货。客户在购买产品时,需要及时了解商家提供的服务内容,保留发票或其他购买凭证,作为与商家协商的依据。

售后服务是供应链中的最后一环,同样也可以将其看作循环型供应链的开端。企业应处理好供应链中的售后环节,给企业带来良好的声誉,为顾客发生二次购买行为作铺垫。

三、数字时代江苏民间艺术产业供应链形态

随着网络的发展,供应链也已经进入了互联网阶段。互联网供应链利用网络来实现供应链运行,它将原本供应链系统上的客户管理功能迁移到网络上,形成网络供应链系统,它具有传统供应链系统无法比拟的优越性,使供应链摆脱时间和场所局限,随时随地开展公司与公司、公司与客户之间的沟通活动,有效提高了管理效率,推动了企业效益增长。

1. 互联网供应链的主要功能

1) 在线订货

企业将各产品种类、价格及细节发布在电商平台或其他平台上,销售商通过线上订货管理系统直接下单并跟踪后续订单的处理进程。通过可视化的订货系统实现对商品的跟踪控制,实现购买方和销售方的订货业务协同;通过在线订货系统,提高购买者订货处理的效率。销售企业接收经销商提交的网上订单后,会依据当前价格政策、企业库存情况和订购者信誉等因素对订单进行审核确认,后续给购买者发货、进行货物结算。

2) 经销商库存

购买者收到货物,网上确认收货后,交易环节便完成。网上库存系统会自动减少商品库存,同时提升数据更新的及时性和准确性,帮助经销商和企业掌握准确的库存信息,辅助企业对生产数量作出决策。

3) 在线退换货

销售企业通过在线退换货系统,可以接收购买者提交的网上退换货申请,企业依据自身的销售政策、退换货要求与对方协商,进行审核后并确认。购买者也可以

通过退换货平台，跟踪订单实施情况，及时查看退货申请的审批状态及其结果，帮助企业提高退换货处理效率。

4）在线对账

企业从在线对账系统获取自动生成的账单，可以随时了解每天、每月、每季度、每年的支出与收入情况，经销商上网即可查看和确认账单。在线对账系统可以帮助企业提高对账准确率，减少对账过程中人力造成的错误，有助于提升企业对账效率，加快资金的良性循环。

2. 互联网供应链的主要作用

1) 促进企业管理、经营方式的转变

互联网供应链可以帮助从事艺术产品制作的企业从传统的经营模式转变为互联网经营模式。随着互联网技术的不断发展、应用与普及，企业以及经销商已经逐渐形成在网络平台进行交易的习惯，经营模式从传统企业经营模式逐渐向互联网经营模式转变。通过互联网供应链平台，企业及经销商可以获得从内部管理到外部各企业共同合作的、全面的、彻底的服务，从而使得企业资源得到最大化利用，显著提升企业的运营和生产效率。

2) 企业间业务更加协同

企业的信息管理功能被逐渐完善，互联网供应链平台可以帮助企业快速地实现对信息、资金、人力和物流的全方位监控和管理。同时，供应链的使用可以使供应链上下游的供应商、经销商、客户、售后实现物流、资金等方面的全面协同，从而实现高效的物流、资金周转与人力协调。

四、民间艺术供应链流通

民间艺术供应链流通包括民间艺术的商品流通、商业流通、信息流通、资金流通四个流程，四个流程有各自不同的职能划分和不同的流通方向。

1. 民间艺术的商品流通

民间艺术的商品流通主要是指商品的流通过程，是一个发送货物的过程。该流程的方向主要由供应商、制造商、销售商等共同主导，最终指向消费者群体。江苏民间艺术品及其衍生品都是以实物的方式进行销售的，如何在市场环境下快速地将货物运送到购买者手中一直是人们讨论的问题，因此商品流通的快慢是人们一直以来重视的内容。

目前，江苏民间艺术产品主要通过物流方式流通，航空、铁路、公路、船舶运输

都是被广泛使用的运输方式,运送方式趋于多样化。扬州玉器远销海外,需要运用不同的运送方式才能将其送到消费者手中。

2. 民间艺术的商业流通

民间艺术的商业流通主要指民间艺术商品买卖的流通过程,是销售商接受订货与购买者签订合同等的商业流程,是由经销商和购买者构成的双向流通。目前,商业流通形式趋于多元化、多样化。江苏民间艺术品的商业流通方式既有传统门店销售、邮购销售的方式,又有借助互联网电商平台进行销售的方式曾经民间艺术品主要通过当地门店销售,或者通过人力运送的方式进行流通,如今,在各大电商平台上,均有江苏民间艺术品在销售,购买者不再需要进行实地的考察、协商,通过电商平台,就可以进行咨询、订货。

3. 民间艺术的信息流通

信息流通是指商品及交易信息的流通,是销售商与购买者之间的商业流程,是由经销商和购买者构成的双向流通。过去,由于通讯技术的限制,客户无法直接对购买的商品订单进行追踪,无法准确地了解物流情况,因此,信息流通相对闭塞,也一直被人们忽略。现今,由于通讯技术快速发展,实时了解跟踪订单早已被实现,购买者可以实时查看物流信息。

4. 民间艺术的资金流通

民间艺术的资金流通就是货币的流通,资金是保障民间艺术企业正常运作的必要条件,企业需要具有一定的资金储备才能确保在经营过程中资金流通顺畅。当资金链断裂,企业会丧失生产制造的能力,乃至破产。

供应链流通的顺畅性影响着民间艺术企业的活力与生存,若供应链中某一企业在资金、信息、商品等环节出现问题,不仅影响自身的生产活动,还会对整个供应链产生相应影响。

五、江苏民间艺术产业供应链种类

根据不同的划分标准,如范围、复杂程度、稳定性、容量需求、功能、企业地位等,可以将供应链分为不同的种类。

1. 按范围

根据供应链范围不同,可以将供应链分为内部供应链和外部供应链。内部供应链是指企业自身在产品制造和商品流通过程中与原材料购买部门、商品制作部门、商品库存部门、商品销售部门等组成的一体化网络。外部供应链则是指与核心

企业采购、生产、制造、售后相关联的其他企业之间的合作链条，具体指在商品生产和物流流通过程中关联的原材料供应厂商、加工制造商、代理商、售后和消费者组成的供需关系。

内部供应链和外部供应链的关系有两点：①二者相互协作共同构成从原材料采购到产品上市再到消费者的供应链。②从大小上来看，内部供应链是外部供应链的缩小版，其基本职能差距不大，如内部供应链中的制造企业，其采购部门等同于外部供应链中生产原料的供应商，其根本区别只在于外部供应链范围更大，涉及企业面更广，企业与企业之间的合作更具有挑战性，功能统一上具有一定难度。

2. 按成员数量

根据供应链成员数量不同，可以将供应链分为直接型、扩大型和终端一体型。

直接型供应链构成的成分相对简单，在产品原料采购、生产、销售、售后过程中，参与的仅仅是核心企业、供应商以及消费者，在商品、售后、资金和信息流动中，参与的企业相对较少，供应链结合过程中各个方面衔接比较容易。

扩展型供应链是在直接型供应链基础上扩大基本职能，体现在核心企业把直接供货商和消费者纳入供应链中来，在一定程度上促使消费者参与商品、售后、资金和信息的流动过程。

终端一体型供应链包括参与采购、制造、销售、售后等职能并参与资金、信息在上游企业、下游企业以及核心企业之间流通的所有组织。

3. 按市场稳定性

根据民间艺术供应链稳定性的不同，可以将供应链分为稳定型和流动型两种形式。市场需求相对单一，相对稳定的供求使供应链的稳定性较强，而变化繁多、功能复杂的供求关系组成的供应链流动性就会较高。民间艺术企业在实际的管理过程中，需要根据不断变化的市场供需情况，及时调整供应链组合状况。

4. 按市场容量需求

根据供应链容量与市场需求的关系不同，可以将供应链划分为平衡型和倾斜型。一个良好的供应链应具有相对固定的、满足市场的生产制造能力，但市场需求在日新月异地不断变化，当供应链的容量能满足用户需求、供求关系稳定时，供应链处于平衡状态，而当市场变化幅度较大，原有的供应链模式不能满足市场需要时，往往造成供应链的原材料采购成本增加、库存搁置、生产环节增加等现象，企业在市场导向下并不是在最优状态下运作，此时，供应链则处于倾斜状态。平衡的供应链可以实现各主要职能——低采购成本，商品生产规模大、效益好，销售运输成

本低,市场产品需求量大、种类多样化和财务资金运转通畅之间的均衡。

5. 按功能

根据供应链功能的不同,可以把供应链划分为三种类型:有效型、反应型和创新型。

有效型供应链主要体现在供应链中的成本效益部分,需要控制低价格采购原材料、低的生产成本、低的人工成本、快的物流手段和低的售后成本,转化为产品的高质量、高品质、高效率的供应链形式。

反应型供应链主要体现供应链的市场管理功能,即快速、有效分配商品到市场以满足客户需求,对未预知的市场需求准确、及时地作出快速反应。

创新型供应链主要体现在供应链的客户需求上,即供应链能根据消费者的需求作出创新反应,及时调整企业的生产模式,最大程度地满足顾客和市场不断变化的需求。

6. 按企业地位

依据供应链中各个企业不同地位和功能,可以将供应链分成主导型和非主导型两种。主导型供应链是指供应链中的某一企业为核心企业或主导企业,在整个供应链中占据主导地位,具有很强的吸引能力和引导能力,对其他成员企业具有决定性的作用。目前,江苏民间艺术品供应链通常都以生产商为核心,如东台发绣厂、扬州玉器厂等。非主导型供应链是指供应链中企业地位差距不大,单一企业无法对供应链中其他企业形成绝对的领导,其重要程度基本相同。

第四章　江苏民间艺术产业开发策略

一、江苏民间艺术产业开发战略目标

在对江苏民间艺术资源进行评估,且对江苏民间艺术产业开发的SWOT进行分析的基础上,可以进一步研究适合江苏民间艺术产业开发的策略。此策略的研究目的在于加强对江苏民间艺术的保护和恢复并使其可持续发展,同时促进江苏民间艺术产业的转型升级,侧重江苏民间艺术的资源整合、创意研发、开拓市场,形成以旅游业为主,民间艺术品制造业和民间艺术衍生品开发并举的发展策略,切实提升江苏民间艺术产业的核心竞争力。

在综合分析江苏民间艺术产业开发的SWOT的基础上,对江苏民间艺术在竞

争中的优势、劣势以及面临的挑战和机遇进行综合分析,可以研究和确定江苏民间艺术产业的开发目标。江苏是文化资源大省,文化资源大省向文化产业强省转变,是一种水到渠成的转变。江苏应构建具有江苏特色的文化产业体系,实现江苏民间艺术产业开发的战略目标。

二、国外民间艺术发展状况与模式

1. 国外民间艺术发展状况

从世界范围来看,各国的民间艺术都面临着现代社会的挑战,能源的浪费、资源的枯竭、全球经济的一体化、市场经济的大潮等影响着民间艺术的存在和发展。自20世纪后期以来,保护与发展民间艺术已成为各个国家文化发展的重要课题:澳大利亚重视文化人类学的研究,反对外来文化的侵略;新加坡开展"华语运动"以维护东方文化;日本、韩国对传统文化艺术非常重视,把传统民间艺人视作国宝;美国德克萨斯州立大学出版社资助的专家,多年来致力于保持原有的手工艺风貌,完善发展地方性的旅游、出口等市场。

1) 民间艺术再设计

发达国家民间艺术以当地的农耕文化资源和生态环境资源为基础,民间艺术家们进行艺术化再设计,设计出的具有当地特色的乡村文化艺术产品,具有极高的商业价值,发展为当地艺术文化产业,并带动相关产业共同发展,为当地居民带来丰厚的经济收入,使当地的商业水平不断提高,从而形成独具特色的产业链。

2) 使用艺术手段改造生活环境

民间艺术产业的价值不仅限于商业价值和文化价值,甚至对改变人们的生活有着深远的意义,这表现为人们通过融入现代化绿色发展的理念、可持续发展的思想、整体性发展原则和艺术思维,去设计生活环境、生态景观,使居住环境与自然相互协调,符合可持续发展的理念。

2. 国外民间艺术产业模式

1) 政策扶持的竞争与保护模式

发达国家采取很多举措,来鼓励本民族、本地区艺术产业的市场竞争,推进民间艺术产业的全球化和自由化发展,帮助本土民间艺术产业开拓国际市场,同时,又制定一系列的政策和措施保护文化产业和市场。如澳大利亚推动与民间艺术相近行业的激烈竞争,同时政府注重实施政策引导和扶持;美国等发达国家开放本国文化市场,要求其他国家也同样实行,遭到很多国家的抵制和拒绝。

2)市场演化的集约化经营模式与产业整合模式

随着全球化和文化产业集团兼并化发展,民间艺术产业的集约化经营模式日益显现,少数发达国家出现很多文化产业巨头,垄断世界文化产业市场。如迪士尼、华纳、索尼、环球等,全球50家娱乐媒体公司占据了95%的文化市场。

西方国家为了在全球经济竞争中占据有利地位,以充分利用资源,消除各国市场壁垒,正全力进行兼并扩张。

(1)行业内部整合 民间艺术行业内部实现优势互补、共享资源、降低成本、提高效率。

(2)跨行业整合 多领域发展比单领域发展机遇大得多,可以获得更大的发展空间,获得更大的利益。

3)资源推动的特色文化模式

西方国家政府和文化主管部门有计划、有步骤地培育和推出自己的民间艺术品牌,通过投入专项资金,组织大型文化节庆活动促进消费,运用法律手段净化市场等,把大众的消费兴趣引到民间艺术与文化市场上来,通过自身的特色带动产业的发展。

三、我国当代民间艺术产业发展情况与模式

1. 我国当代民间艺术产业发展情况

我国当代的民间艺术产业发展,时代特征浓厚,不同的历史时期,有着不同的特点。

1)20世纪50年代

新中国建设伊始,国家缺少建设资金,需要大量外汇购买先进设备和技术,这时候,各级外贸部门组织本地区民间艺人们小规模生产民间艺术手工艺品,出口到欧美各国,换取外汇,为国家经济重建和发展争取了资金。

2)20世纪70~80年代

现代化建设缺乏资金和技术,民间艺术再次繁荣起来,通过"交易会""洽谈会"等各种形式,实现出口,换取外汇,也让国外认识到了中国民间艺术的魅力。

3)进入21世纪以后

随着城市化进程的加快,西方文化的渗透和现代人对本土文化的漠视,尤其是年轻一代人更加远离民族传统文化,转而接受西方文化,比如吃肯德基、麦当劳,喝可口可乐,穿牛仔衣,本土文化逐渐消失,民族精神和传统文化也面临断裂和失语的地步。

民间艺术失去了市场,生存空间日益减少,民间艺术匠人们纷纷转行,民间艺术品类逐渐萎缩,随着老一代民间艺人的离世,很多民间艺术面临失传和灭绝的境地。

党的十七届六中全会后通过了《中共中央关于深化文化体制改革推动社会主义文化大发展大繁荣若干重大问题的决定》,从全局和战略的高度,明确了文化改革发展的方针、指导思想、目标任务和政策举措,为民间艺术的保护和发展提供了强有力的支撑和保障。党的第十九次全国代表大会提出了实现中华民族伟大复兴的中国梦的重大战略思想,它着眼于坚持和发展中国特色社会主义,体现了中国共产党的历史担当和使命追求,是党和国家面向未来的政治宣言。"道虽迩,不行不至;事虽小,不为不成。"中国曾经辉煌,也曾经衰落,实现中华民族的伟大复兴,是中国几代人的夙愿,是国家、民族、人民的强国梦。对于能彰显民族传统的民间艺术而言,从政策制定到执行,从理论研究到工艺实践,从手艺传承到推广发展,都时逢最佳时机。

2. 我国当代民间艺术产业模式

我国当代民间艺术产业分布广泛,在漫长的历史时期形成以小规模生产制造和旅游纪念品销售的模式,虽有核心的领域,却没有相关匹配的业务,无法形成产业链,出现相关资源配套不齐、产业链环节破碎的状态。

1) 制造模式——家庭作坊

民间艺术的传承手段多为子承父业,形成了以家庭为主要形式的小规模生产模式。随着需求的增加,家庭制造不能满足市场需要,就会走向作坊制造,形成小规模私营企业。

2) 销售模式——旅游纪念品与少量外贸订单

长期以来,人们说起民间艺术品,几乎将其等同于旅游纪念品,这是民间艺术的地域性导致的。但旅游纪念品要求价格低廉、快销,导致民间艺术品成本降低,质量也大幅度下降,这在某种程度上对民间艺术是一种消耗,久之,必降低该民间艺术品类的知名度,使其走向越生产市场却越小的怪圈。少量的外贸订单也是民间艺术企业赖以生存的方式,但近年来也出现萎缩的趋势。

四、江苏民间艺术产业现状与困境

1. 江苏民间艺术产业现状

1) 地域特色鲜明

江苏地理上的丘陵低山、河道纵横等自然隔离导致江苏境内民俗差异大,民间

艺术品众多。在这些民间艺术品中,有装饰物品,也有生活器具,从衣食住行到四时方物,蔚为大观,如云锦、绒花、苏绣、剪纸、竹编、印染、泥塑、漆器等。江苏拥有丰富的民间艺术文化资源和鲜明的地域特色,且具有产业开发应有的文化经济基础。

2)产业集群化发展

江苏民间艺术具有区域特征,在发展过程中,逐渐以集群的形式出现,如苏绣、宜兴紫砂、连云港水晶等,已具备产业化、产业集群的规模。近年来,江苏各级政府对民间艺术产业起了积极引导的作用,并给予政策、资金和信息的支持,在各地政府的大力倡导下民间艺术协会和产业园成立。江苏许多区域的民间艺术资源在产业开发过程中,都表现出了强劲的势头。例如南通地区木作手艺人众多,南通已经是名副其实的精工木作之乡。南通红木产业生产企业数量多,经工商注册的有700多家,未登记注册的约有1 000家之多。南通的红木企业尽管规模小,但是很少有企业背负贷款。南通小作坊式的红木制品企业,抗经济风险的能力反而强,能够集中精力在小规模的状态中做好做精。

2. 江苏民间艺术产业面临的困境

改革开放40多年来,江苏民间艺术产业发展有了一定的规模,但多数中小民间艺术企业和众多中小企业一样,也面临资金缺乏、投资大、融资难、竞争激烈、同行泛滥、价低、利润少、客户难寻、客流量小、模式传统、方法老旧、缺少转型方案、加盟商少、代理难以成交等诸多问题。下面从开发、发展两方面,对江苏民间艺术产业模式进行整合研究。

五、江苏民间艺术产业发展策略

1. 开发策略

近年来,江苏省开展中国民间文化艺术之乡申报活动,相关文化部门投入大量经费,用于保护民间艺术和对民间艺术传承人的扶持。此举将江苏民间艺术的传承与保护提到日程上来,使民间艺术文化得以继承、保护和发扬。

由政府牵头,专家学者、民间艺术家、传承人进行江苏民间艺术调研和论证,依据民间艺术的传承、流变、市场接受度、经济价值等因素,进行科学分类,形成江苏民间艺术保护开发的梯队模型,出台江苏民间艺术梯队开发策略。

1)恢复与保护为主的开发模式

对民间艺术资源中缺少市场需求、即将面临消亡的品类,不考虑其经济价值,

以促进传承为目的,给予重视和保护。比如南京皮影和金陵刻经,由于各自的原因,它们无法适应市场的需求,缺少市场占有率。南京皮影是由于人们欣赏内容的变化、皮影剧场的消失,失去了它直接的使用目的;金陵刻经也是一样,随着现代印刷技术的普及,手工刻字也就失去了需求。对类似这样到了濒临失传、生死攸关时刻的民间艺术品类,暂时不需要其形成大规模产业,创造效益,而只将其保护并传承下来,之后再对其进行需求营造或者功能性设计改变,使之适用于现代生活,再进行推广。

2) 需要再设计的开发模式

在江苏民间艺术资源中,有一些民间艺术品类具有很强的地方特色,但知名度不高,市场占有率不够。可将这类民间艺术品类置于民间艺术开发梯队的中间部分,对该民间艺术进行整合和再设计。比如南京绒花,在明清时期很流行,妇女们以在发髻上带绒花为美,但由于时代的变迁,现代社会女孩子们常常留一头披肩长发,也很少有女孩子再往头发上佩戴绒花了,那么就需要对南京绒花进行造型或者功能性的改变,使之适用于现代生活,再进行推广。

3) 着力打造的开发模式

有一些江苏民间艺术品类在国内外具有一定知名度,又具有地域特色和市场占有率。应将这样的民间艺术品类置于开发梯队的顶端,着力将其打造成江苏的代表性民间艺术品牌,理顺和完善其产业链,使其创造更大的经济效益。比如南京云锦,宜兴紫砂,苏州宋锦、缂丝、苏绣等,知名度高,在产业开发上已经具有相当的规模,可以作为江苏民间艺术产业开发的重点。

2. 发展策略

江苏民间艺术的发展是需要思考的问题。曾几何时,在很多人眼中,民间艺术产业不过是制造各种粗制滥造的旅游纪念品的产业,没有什么大的发展。为此笔者对江苏民间艺术发展策略作了深入的研究和思考。发展对策最关键的地方就是需要以江苏民间艺术为主的众多企业跳出传统思维,用新思维和新科技手段整合江苏民间艺术产业。

1) 区域整合发展策略

众所周知,相似的地区具有相似的风俗习惯、历史背景和经济条件。区域整合发展模式就是让相似的民间艺术形式整合,共同发展。江苏省可以分为四个区域,即宁镇扬地区、苏锡常地区、通盐泰地区、徐淮连地区。各个分区由于气候条件、地理位置、历史发展、经济状况的不同,民间艺术产业的状况也不尽相同。宁镇扬地

区有南京云锦、金陵剪纸、南京皮影、南京绒花、扬州漆器等品类,苏锡常地区有苏州宋锦、无锡紫砂、惠山泥人等品类,通盐泰地区有南通蓝印花布、南通红木家具等品类,徐淮连地区有靖江竹编、徐州剪纸、东海水晶等品类。各分区包含民间艺术产业发展较强和较弱的城市,也都有自己知名度高的品类和知名度低的品类,这样就可以发挥江苏省各区域不同层次的带动作用,形成区域内的整合开发。根据资源集中情况建立文化创意产业园,使各区域保持自己的特色,从而达到规模化、品牌化效应,提升江苏民间艺术产业的影响力。

2)以旅游业为核心的产业带动策略

在民间艺术产业的发展中,必须承认的是旅游业对民间艺术的重要性。民间艺术品最大的特点是具有视觉冲击力,在游客眼中,异域的风土人情往往是由那里独特的民间艺术形式显现出来的。民间艺术是当地民间文化的载体,传递着民间信息,是识别地域的标志。

以旅游业为中心,可以打造餐饮业、博物馆会展业、出版业、演艺业、旅游纪念品制造业等,而江苏民间艺术产业可以融入到这些产业之中。其中:旅游纪念品制造业是民间艺术最恰当的表现之处,而餐饮业的员工服装、演艺业的演员服饰,可能出现苏绣、宋锦等材质,可能出现桃花坞年画等图案;博物馆会展业更是民间艺术文创衍生品大行其道的好领域;会展业又带动出版业,出版民间艺术介绍类的画册书籍等。这样以点带线带面,形成较为完整的江苏民间艺术产业链,产业链各环节之间相互联系、相互渗透、相互交叠,形成以旅游业为核心的产业带动发展策略。

3)创意化策略

资料显示,美国纽约文化创意人才占所有工作人口的12%,英国伦敦是14%,日本东京是15%,而目前我国上海的创意产业人员占总就业人口的比例还不到1‰。目前我国创意产业最缺乏的就是人才,而发展民间艺术产业,必须引入创意的思路。

民间艺术品本身即是古代的创意品,只是随着时间的推移,慢慢被赋予了"传统产品"的意味。在现今社会,民间艺术品如果要有生存的空间,并继续发展下去,就需要和生活中的用品相结合,即向民间艺术文创衍生品的方向发展。民间艺术文创衍生品需要具有积极的思想内涵、高水准的艺术形式,并顺应市场需求,具备市场流通性。

实践证明,在中小企业中发展创意产业是可行的。中小企业具有的特点是资本额小,在开拓市场上有一定的难度,这就需要中小企业增加创新能力,注重创意

人才的培养,在产品创意上下功夫,用创意闯出市场。

4）互联网策略

2012年易观执行官于扬首次提出"互联网＋"的概念,2015年马化腾在两会上提交了《关于以"互联网＋"为驱动推进我国经济社会创新发展的建议》的议案。2015年李克强总理在十二届人大三次会议政府工作报告中提出"互联网＋"的行动计划,同年国务院印发《国务院关于积极推进"互联网＋"行动的指导意见》。2016年"互联网＋"入选年度十大新词。

互联网为我国民间艺术产业的发展打开了新的发展空间,传统的互联网电脑终端几乎走进千家万户,而近年来,随着智能手机的兴起,手机移动互联网更加走近每一个人,移动互联网的使用,使互联网消费变得更加便捷,"互联网＋民间艺术产业"成为新兴事物。机遇出现的同时,也带来了挑战。首先,互联网是一个开放性平台,在互联网平台上,不同行业是共生发展的,这就形成了独特的网络文化,网络文化的特点就是良莠不齐,那么,互联网监管就非常重要。另外,在互联网背景下,人们消费的选择空间变大,民间艺术品的种类、质量、售后服务就变得很关键,这就要求民间艺术产业必须提高产品开发的"内功",也需要民间艺术产业在互联网平台上做好产品风格定位。只有充分利用现有文化资源和网络平台的传播优势,才能使民间艺术在互联网时代立于不败之地,实现"互联网＋民间艺术产业"的发展。

第三部分 江苏民间艺术的数字化研发

第一章　江苏民间艺术的数字化网络平台

人类社会从工业时代进入了信息时代,日新月异的数字化新技术正从根本上改变我们的生活,古老的民间艺术也面临信息时代的冲击,现今的江苏民间艺术也逐渐走向衰落,长时间处于墙里开花墙外不香的局面。如何借助现代化高科技手段,宣传和推广江苏民间艺术资源,是迫在眉睫的任务。2016年5月习近平总书记在京召开的哲学社会科学工作座谈会上指出:"一个没有发达的自然科学的国家不可能走在世界前列,一个没有繁荣的哲学社会科学的国家也不可能走在世界前列。"把数字化技术与民间艺术相结合,将技术手段应用于民间艺术的传承与保护中,会使民间艺术产生新的生命力,使民间艺术站在高新技术的平台上,这对于传承民间技艺,推动民间艺术的发展,使民间艺术元素被合理地运用于现代设计之中,促进人们更好地把握民间艺术的精神内涵,增进民间艺术与现实生活的互动交流,具有十分重要的意义。

一、江苏民间艺术数字化概述

2010年国家工信部通过国家政策和资金扶持等方式,运用数字化技术来提升信息管理与服务水平,降低管理和服务成本,重塑信息生存和发展的环境,以促进数字化技术在我国的应用与推广。当前数字化技术在图书馆、医疗、教育等方面的应用极为广泛,呈现出良好的发展趋势。数字化应用于非遗保护方面,在西藏的尝试得以成功。随着西藏非遗数字化保护工作不断推进,曾经"人走艺亡"的非遗保护困境逐渐得到缓解。目前西藏国家级和自治区级非遗传承人普查建档和数字化保护工作基本完成,大批传承人的图文、音视频等全媒体资料已陆续被纳入数据库。非遗数字化保护工作的成功,让古老悠久的文化拥有一张属于自己的"电子身份证",有利于人们了解西藏文物资源状况,助力构建科学的文保体系。

江苏民间艺术的数字化研究,采用数字化技术来解决江苏民间艺术资源保护传承领域的问题,通过数字化技术对民间艺术资源进行整合,与互联网相结合,建立江苏民间艺术信息资源库和虚拟民间艺术共享服务平台,使江苏民间艺术更加为世人所熟知,让受众通过各类终端实现对江苏民间艺术资源的了解、关注、传播,从而起到更有效的传承保护和推广发扬的作用,为江苏民间艺术的创新发展作出贡献。

江苏民间艺术数字化研究分为江苏民间艺术移动平台研发、江苏民间艺术网站应用、江苏民间艺术数字库建设、江苏民间艺术数字化产品设计等几个方面的内容。

二、江苏民间艺术移动平台

以往的信息传播大多为纸质书稿的传递，如今原本需要纸张传递的信息变成了相关数据，通过布置的信号塔从一个地方飞速传递到世界各地，智能手机的推广更新了信息传递的方式。微信、脸书（Facebook）都是手机中的移动数字化平台。脸书创立于2004年，总部位于美国加利福尼亚州，Facebook是世界排名领先的照片分享站点；微信是腾讯公司于2011年推出的，免费提供即时通讯服务，支持语音、视频、图片和文字发送，提供朋友圈、公众平台、微信支付等功能，用户可以通过手机通讯录、扫二维码、"摇一摇"等方式添加好友，通过朋友圈、视频号、公众号等，成为自媒体或者将精彩内容分享给好友。

1. 微信传播的特点

1）熟人网络一对多传播

微信用户可以通过面对面扫二维码或者手机通讯录的方式，来添加已开通微信的朋友和家人，所以微信朋友圈中大都是认识的熟人。这意味着微信的用户是真实的、私密的、有价值的，其信任度是传统媒介无法比拟的，所以微信平台也成为企业进行业务推广的良好途径，其一对多的传播方式能直接将消息推送到用户手机上，不易引起用户的抵触，达到率和被观看率都很高，传播效果非常理想。

2）移动便携便于分享

相对于PC（Personal Computer，个人计算机）来说，手机是用户随时都会携带在身上的工具，用户可以随时随地浏览资讯、传递消息，碎片化的时间得到充分利用。微信功能使得社交不再限于文本的传输，用户可以通过图片、文字、声音、视频等分享所见所闻，通过微信的朋友圈功能，转载、转发及"@"功能将内容分享给好友，这使得信息的传播更加快速。

3）地理位置定位精准

地理位置是商家进行精准营销的重要依据，而微信可轻易通过手机GPS（Global Positioning System，全球定位系统）服务获取用户的地理位置信息。手机微信具有LBS（Location Based Services，基于位置的服务）定位功能，能确定移动设备用户所在的地理位置，并提供与位置相关的各类信息服务。

4) 营销成本更低

在传统销售模式中,顾客离开企业或门店后,除了用电话与短信,没办法与客户再建立联系,现在企业把客户聚集到公众平台,可随时向客户不定期推送信息,让客户对企业的品牌认知度越来越深。在传统营销模式中,企业在各种媒体上投放广告,在投放时会取得很好的销售成果,但一旦停止投放,广告结束了,交易量也会随之下降,因此需要不停地投放广告,而广告成本也会持续增长。但如果让客户加入公众平台,就会实现可持续性发展,发挥更好的效果,节省投放广告的成本。

2. 利用微信平台的江苏民间艺术订阅号

目前微信推出的公众号有四类,分别为微信订阅号、微信服务号、微信小程序和企业号。个人能申请的通常都是微信订阅号,通常所说的微信公众号即指个人订阅号。通过这样一个简单易于实现的数字化平台,江苏民间艺术数字化可以很容易被实现。申请微信订阅号需要先申请一个微信号作为绑定账号,将此微信号与手机号绑定后开始在网上申请,并等待审核,直到审核完成。江苏民间艺术的微信订阅号申请步骤如下:打开电脑浏览器搜索"微信公众号平台",点击右上角"立即注册"进入页面(如图3-1),页面中出现微信公众号的四种账号类型,分别为订阅号、服务号、小程序以及企业号,选择订阅号(如图3-2),单击出现注册所需要的信息,按照要求依次填写相关信息,完成微信公众号的注册(如图3-3)。微信公众号注册完成后,需要对公众号模块进行管理,设置管理者想要呈现的内容,对公众号的管理模

图3-1 订阅号申请

图 3-2　登记信息

图 3-3　公众号申请完成

块进行设置分类,比如民间艺术品类、衍生品介绍、民间艺人介绍等需要读者阅读的内容和需要读者了解的往期内容(如图 3-4)。还可以设置公众号的参与编写人员,通常可以有 5 名长期编写人员和十几名短期编写人员。

图3-4　内容注入

3. 微信公众号与江苏民间艺术的结合

当今的移动互联网时代也是自媒体时代，手机微信以其快捷方便的优势，成为自媒体常用的工具。微信公众号也成为传播江苏民间艺术的有效途径之一，微信公众号与江苏民间艺术的关系是传播平台与传播内容的关系。

1）江苏民间艺术研究订阅内容

江苏民间艺术订阅主要有三方面的内容：江苏民间艺术品类、民间艺人、民间艺术衍生品创作（如图3-5）。

在江苏民间艺术品类板块中，以原创文章介绍各类江苏民间艺术，使其富有艺术化、故事化，让人有读下去的愿望，在不知不觉中了解到相应的江苏民间艺术。如在《雅韵扑面的金陵折扇》一文中有这样的描写：明初明成祖朱棣在南京登上皇位后非常喜欢江南的民间工艺品，他看到金陵折扇制作精致，集文人书画与制扇工艺于一体，美观实用，携带方便，于是下诏令宫内工匠制扇，"命工如式制之"，从此折扇"自内传出，遂便天下"。这说的是在古代，有皇家支持的民间艺术得以流传与发展的故事，读者读起来会觉得生动有趣。

图3-5　江苏民间艺术订阅号分类

在民间艺人板块上，推送各类江苏民间艺术的传承者，推崇工匠精神，讲述民间艺人与江苏民间艺术之间的故事。民间艺人是技艺传承的火种，对民间艺人的推介，也是对民间艺术本身的宣传。在民间艺术衍生品创作板块，介绍以江苏民间艺术为主要元素的文创衍生品。比如紫砂系列产品中的紫砂壶、紫砂杯、紫砂雕塑、紫砂文玩等；云锦系列产品中的云锦服装、云锦箱包、云锦配饰、云锦壁挂、云锦台历、云锦笔记本等；苏绣系列产品中的苏绣服装、苏绣饰品、苏绣装饰画、苏绣团扇等。

2) 微信公众号推送

微信公众号推送让用户的分类更加多样化，管理员可以通过后台实现用户分组和地域控制，把对不同信息感兴趣的用户分类到不同的组内，在信息发布的时候就可以针对不同分组用户实现消息的精准推送，也可以把接收信息的权利交给用户，让用户选择自己感兴趣的内容，比如回复关键词就可以看到相关的内容，这使得推广的过程更加人性化。

3) 微信公众号的民间艺术产品销售及售后服务

（1）产品销售　微信影响更多的是年轻人，他们看中了微信营销这个简单便捷的方式，通常会自愿与商家合作成为其代理商，再通过微信平台进行产品宣传和销售。同时，也可以效仿淘宝的销售模式：顾客看好了产品，先下订单，后转账，最后商家按照地址邮寄江苏民间艺术品。

（2）售后服务　微信公众号可以将物流信息实时推送给顾客，顾客可以利用自动回复的功能方便快捷地解决售后问题。

三、江苏民间艺术网站

江苏民间艺术网是通过互联网手段对江苏民间艺术遗产与经典作品进行数字化处理与呈现，可以解决遗产保护与服务业的矛盾，起到促进江苏民间艺术产业发展的作用。通过数字化采集手段，对散落在江苏各地区的民间艺术资源，如图像、视频、手稿等进行有效的保护和梳理，并为广大民间艺术爱好者和未来民间艺术生力军提供新的交流平台。江苏民间艺术门户网站是江苏民间艺术在互联网上的根据地，集资讯、推广、互动于一体。

1. 江苏民间艺术网站内容

江苏民间艺术网以江苏省优秀文化产业企业、高校、民间艺术团体与工艺大师为依托，分为五大模块。

（1）民间艺术历史文化区　通过数字图像采集技术，对历史文献资料进行采集整理，以动态或静态的形式呈现，使观众在轻松愉快的环境下，体会江苏民间艺术所蕴含的传统历史文化内容。

（2）民间艺术大师介绍区　通过文字、视频、图像、动画等手段进行归纳，并选择具有代表性的民间艺术大师，通过虚拟现实技术还原大师工作室，以展示大师的风采与工作姿态。

（3）民间艺术原创作品区　通过数字图像采集技术，将民间艺术品实物以图片的形式进行数字化处理，运用新媒体技术进行甄别、分类，通过数字化资料阅览导航系统，形成流畅的索引通道，为用户的阅览欣赏服务。

（4）民间艺术工艺展示区　通过图像与视频技术对民间工艺流程进行采集整理，采集经典现代产品的三维结构数据、平面贴图、开片图、工艺图及材质、材料数据，对核心工艺进行处理，同时基于交互式虚拟现实技术对现实环境进行完全仿真模拟，再现那些濒临失传、只见于文字记载的民间艺术的制作流程和具体工艺环节，使参观者身临其境感受民间艺术的魅力。

（5）民间艺术应用互动区　实时发布江苏民间艺术行业最新动态以及参与者的体验心得与作品等，形成线上线下互动交汇的模式。

2. 江苏民间艺术网站建立意义

（1）对江苏民间艺术资源的保护　江苏民间艺术网将对散落在江苏各地区的丰富民间艺术资源，如图像、视频、手稿等进行有效保护和梳理，建立开放型的平面、立体、动态数据库，提供自主研发的整体或部件数据，支持原创作品及文创衍生产品的研发。

（2）开放式平台促进江苏创意产业发展　江苏民间艺术网对民间文化遗产与经典作品进行数字化处理与呈现，解决了遗产保护与服务业的矛盾，起到促进江苏文化创意产业经济发展的作用。

（3）提升江苏民间艺术的影响力　江苏民间艺术网打造包装传统民间艺术，为企业、民间艺人、产品设计师、学者、民间艺术爱好者开设了一扇交流的窗口，让传统民间文化全面、生动地展现在大众面前，让信息有效精准地呈现于受众面前，从而使江苏民间艺术研究呈现出欣欣向荣的繁荣景象，并逐渐打造出具有市场影响力的民间艺术形象。

（4）服务江苏民间艺术创新创业及人才培养工作　江苏民间艺术网能够为企业的产、学、研项目提供快速、系统、完善的信息服务，为江苏民间艺术人才培养作

出相关贡献。

（5）开展在线设计与销售　艺术衍生品的网络数字化平台业务已成熟,艺术家可以通过平台创作衍生品,消费者通过平台直观地找到自己喜欢的衍生品并购买,实现供需结合。

在线设计功能可以让顾客直接在线动手设计,并将设计稿在线委托加工,制作成自己喜欢的民间艺术衍生品。各类配套元素的使用,可以使不懂设计的人也能进行设计。这样能汇集很多有想法的创意爱好者,他们可以通过制作衍生品成为网络红人,赚到可观的收益。

在线营销是对传统营销方式的补充,能使商家接触更多的消费群体,拓展市场,还可以减少服务环节,节约成本,提高营销效率。江苏民间艺术产品或其衍生品可以借鉴淘宝、天猫等网络营销较为成熟的平台,进行民间艺术的网络营销。

3. 江苏民间艺术网站的建设

网站建立需要满足三个要素:网站主机、域名、服务器。首先在正规域名购买网站,申请一个合适的域名(见图3-6),等待审核通过之后再进行实名认证,上传身份证信息和个人照片,之后再联系商家租赁服务器和网站,进行网站备案(见图3-7)。没有相应条件的会选择雇人建设,有条件的则会培养人员进行网站的日常建设和维护。

图3-6　申请域名

图3-7　网站备案

1) 网站创建

（1）网站注册　首先需要在网站上申请账号（如图3-8），填写资料并保存（如图3-9），确定自己的网站名称等资料，最后网站成功建成（如图3-10）。

图3-8　申请账号

图3-9　保存资料

图3-10　网站建成

（2）网站美化　网站上用醒目的标题以及淡雅的色彩来映衬主题，同时设置网站的访问以及用途（如图3-11）。

图3-11　设置用途

（3）网站文章的发布　当网站美化完成之后，作者就可以开始撰写文章并发布（如图3-12），操作简便，主题、标题、内容一应俱全，同时还可以在线修改字体、格式。当完成文章之后，可以进行发布（如图3-13），接下来的操作是进行合集以及封面的选择（如图3-14）。当全部完成之后，就可以看到文章预览（如图3-15），同时在这个页面还可以添加配乐，退出之后则是这个合集。

图3-12　文章撰写

图 3-13　文章发布

图 3-14　封面选择

图 3-15　文章预览

2)网站运营

江苏民间艺术网站的运营是为满足江苏民间艺术品类推介、文创衍生品设计、生产、销售、售后服务等环节的需要。

(1)运营内容　江苏民间艺术网站的运营包括运营过程和运营系统两个方面:运营过程是江苏民间艺术产品投入、转换、产出的过程,是劳动过程或价值增值的过程,需要考虑运营活动的计划、组织和控制等环节;运营系统是指上述变换过程得以实现的手段。

(2)运营范围　江苏民间艺术网站的运营范围包括运营战略制定、运营系统设计、运营系统运行等内容,包括江苏民间艺术新产品开发、产品设计、采购供应、生产、组织、制造、控制、产品配送、售后服务,并对其进行集成管理。

4. 江苏民间艺术网站在线设计

国外有很多支持在线创作衍生品的工具型网络平台,可以让创作者直接在线设计制作衍生品,这类平台提供各类设计工具和模板,无设计门槛,即便不懂设计的人也可以设计、制作和售卖衍生品。德国网络平台 Pixum 和澳大利亚网络平台 CafePress,都支持在线设计衍生品。

网站在如何吸引用户的问题上,常采用新奇的操作方式,其中交互式设计操作是很好的选择。在江苏民间艺术网站上增加一个可视化设计插件,用户可以在线设计自己喜欢的民间艺术物品,之后递交给网站,网站可提供相应的定制功能。具体操作过程如下:

(1)画出造型　在这个界面上,用户可以选择画笔工具绘制一个想要的形状,或者导入一个矢量图形(见图 3-16)。

图 3-16　画出造型　　　　　图 3-17　生成 3D 模型

(2)生成 3D 模型　系统自动生成一个 3D 模型(见图 3-17),转换成功的 3D 模型是可以上下左右放大查看的,可以在模型中增添或去掉一些不满意的地方。

检查完毕后,点击确认保存。这种从平面到立体的操作非常吸引用户,同时对于完整体验过此功能的用户来说是一个很好的感受,可以增加其购买欲望。

(3) 添加色彩和图案　可以自主在模型上着色和添加图案,图案可以自己绘制,也可以从图库中导入(见图 3-18)。

(4) 生成效果　整个物品的效果模型会立刻显示生成(见图 3-19),这是属于用户自己设计的作品,具有更加直观的效果。在这种模式下,比起其他类型的网站,此类网站有着更大的优势。

图 3-18　色彩和图案

图 3-19　效果

5. 江苏民间艺术网站在线销售

国外民间艺术类文创产品售卖平台能汇集很多有想法的创意爱好者,他们通过制作艺术衍生品成为网络红人,赚到可观的收益。在美国某艺术衍生品网络平台上,字体设计师将设计的字体与水杯、台灯、服饰等结合,符合年轻人的审美口味,因而广受欢迎。江苏民间艺术网络营销是依托互联网手段,为销售江苏民间艺术产品、收集客户信息与反馈等而设立的。江苏民间艺术网络营销的优势在于可随时随地进行江苏民间艺术宣传与销售活动,不限营业时间,资讯更新及时,互动方便等。

1) 江苏民间艺术网络销售的推广

(1) 搜索引擎推广　实现网络在线销售,需要将网站进行推广。网民获得信息的一个重要渠道就是搜索引擎,目前常用的搜索引擎有百度搜索、搜狗搜索、360 搜索、谷歌搜索等,其中百度搜索人气较旺。搜索引擎通过设置关键词和网页链接来实现搜索,因而设置关键词的位置、形式、顺序、密度就很重要。

(2) 博客推广　博客也叫网络日志,出现较早,用户使用特定的软件,在网络上发表个人文章,著名的博客有新浪博客、搜狐博客、网易博客等(如图 3-20)。搜索引擎上对博客的推荐较高,所以博客推广比较受欢迎。同样,文章在搜索引擎的

排名也会比较高。博客可以免费制作,只要用心经营,就会有很大的关注度。它设有博主与浏览者之间的互动板块,浏览者在浏览博主发表的文章时会留下足迹,这样就有意无意地宣传推广了博客本身。

图 3-20　江苏民间艺术博客

(3) 微博推广　微博也叫微型博客,可以通过 PC、手机终端接入。微博也是免费注册的,非常便捷,受到很多人的喜爱(如图 3-21)。自从微博诞生以来,微博就替代了曾经风靡一时的博客,取代了博客的地位,成为现在网络营销中最常见的推广工具之一。

(4) 论坛推广　论坛推广是一种传统的网络推广方式,但由于论坛的受众具有很强的分类性,所以,论坛推广很难具有普遍性,推广效果一般。

(5) 邮件推广　这也是传统的网络推广方式之一,但由于各大邮件提供商比如网易邮箱等都加强了反垃圾邮件功能,现邮件推广已经无多大效果,但还是有很多商家采用这种推广方式。

(6) 微信推广　现如今大家的生活、工作都离不开微信联系,关于微信推广,可以参见微信平台的描述。

图 3-21　国画微博

2) 江苏民间艺术网站用户资料的真实性

一个让人信服的销售网站,一定有着其成功的方法。例如人人网采用了实名制的方式(见图 3-22),核心用户为学校学生,这种网站所提供的环境会带来大量的用户。一个真实的网站用户,上传的资料也需要是真实的(见图 3-23),这也是江苏民间艺术网络销售需要注意的问题。

图 3-22　实名制的网站　　　　图 3-23　实名制资料

3）江苏民间艺术网站销售页面内容

网站的作用是销售引导,用户停留在一个网站的时间往往很短,如果短时间内网站的内容不能引起用户的兴趣,这个网站的销售引导作用就是失败的。用户对商品产生了兴趣,才会仔细了解,因此越少的内容,越直指目的的语言,越能吸引客户。让客户访问网站容易,但让客人以最快的时间阅读完,并能以最快的速度做出购买的决定才是难点,因此,江苏民间艺术网站销售页面要快速准确地在网站上呈现出吸引客户的内容。

(1) 促销页面　通常网页的促销页面,是最吸引客户眼球的,这个页面需要简练精彩,内容仅包括商品形象、原价、现价、促销时间即可。

(2) 商品页面　是江苏民间艺术网站销售的主页面,也是常规页面,需要对民间艺术品进行分类,并对江苏民间艺术形态、材料、性能、价格等做一些简要介绍。

(3) 售后页面　是网站的客服中心,可以提供购物优惠、购物保障、发货须知等。

4）江苏民间艺术网站销售页面设计

江苏民间艺术网站销售页面设计是非常重要的,它以彰显江苏民间艺术品类、塑造江苏民间艺术风尚为目标,具有先声夺人的目的,起到联系消费者的作用。销售页面是否精美,是否充满民间文化艺术风情,对江苏民间艺术网站销售页面设计来说,是至关重要的。

(1) 构图　在产品照片制作、促销海报制作、销售宣传单制作等页面设计上,需要注重形式美感。一般来说,江苏各类民间艺术本身自带艺术美感,只要搭配合理,在页面设计上,就会有很好的效果。

(2) 色彩　在设计上,色彩是重要指标。通过对江苏典型的民间艺术形式的研究,可以看到,江苏民间艺术形象上的常用色彩为红、黄、蓝、黑、白、金、银等。可

以在注意纯度与面积后,在江苏民间艺术网站销售页面设计上适当使用这些颜色。

(3) 风格　民间艺术工艺来自民间匠人,而材质多来自山乡特产,竹藤、土石、棉麻、丝毛等,因其独特的质地,显示了强烈的审美个性,或体现原始荒朴,或透出清新悠远。虽然民间艺术品类不同,却都具有回归自然、返璞归真的风格。在江苏民间艺术网站销售页面设计上,需要以这些风格为设计着眼点。

5) 江苏民间艺术网站用户留言及点评

(1) 江苏民间艺术网站信息　江苏民间艺术网站采用实名制后,网站内容也会采用真实的江苏民间艺术名称、地址、电话、邮箱,而不是一个所谓的管理员邮箱之类的联系方式。同时,张贴工作场景和艺术品陈设图片,取得顾客的信任。

(2) 江苏民间艺术网站留言点评　江苏民间艺术网站的留言是客户对于网站最直观的了解。网站的留言系统由五个主要页面组成,分别是首页(含用户登录)、发表留言页面、显示留言页面、修改留言页面、删除留言页面。网站的留言需要用户登陆并实名注册。仿照网上的成熟论坛,将留言规整化,确保网站的实名效应,同时可选择性留下留言者的基本信息。网站的留言在江苏民间艺术数字化的构建过程中是一个很好的素材来源,好的、坏的建议都需要保留,同时需要在留言中设置关键词屏蔽。

6. 江苏民间艺术网站建设的问题与对策

1) 网站信息少,内容结构单一

目前的网站大多数内容单一、千篇一律,网站的首页除了个别的特殊需求,大多是大标题,接着是小标题,接着是循环推荐内容,再就是一些吸引性标题或者图片,最后是商家信息。其中的中间栏目多为一些没有实质性内容的文字。

(1) 核心内容

江苏民间艺术网站需要有大量的数据与内容支撑,而数据和内容不但要覆盖广,而且还要有独特性。目前江苏民间艺术网站上的数据主要有三种来源:第一种是将互联网查询来的数据加以分析后应用,但具有局限性,不够全面也不够有特性;第二种是将田野采风收集到的内容,整合分析之后应用到网上,以此而形成江苏民间艺术网站自身的特色,并以此来吸引用户;第三种是与同类型的民间艺术网站互动交流,共享交流部分数据,做到相互补充,增加江苏民间艺术网站的丰富度与影响力。

(2) 数据分类与更新

在江苏民间艺术网站建设时应做到类别清晰,排版合适,方便用户。长此以

往，江苏民间艺术网站会形成自身的竞争优势；另外更新数据也很重要，尤其是重大事件及新兴事物的更新；同时清理掉无用的、过期的数据，增加江苏民间艺术网站内容的时效性和可用性，做到扬长补短，充分发挥自己的优势。

2) 网站建设经费不足

一个良好的网站需要域名、空间（虚拟主机）、网站制作费用、网站维护费用等。域名的注册需要向国内域名注册商，如万网、新网等提供申请，注册费用和未来每年的续费不尽相同，一般来说，费用会逐年递增；空间虚拟主机需每年续费，虚拟主机商比较多，其中还有欧美等国外的主机商；网站制作费用是网站程序的编写与人力成本，现在网络制作公司遍地横生，网站制作的价格就会参差不齐，也可以自己来制作网站，具体方法就是利用建站网站，比如 Pageadmin 系统、Wordpress 系统、Discuz 系统等，这些都是免费下载和免费使用的建站网站，用户只需要花点时间去熟悉功能就可以做出很专业的网站，网站不会受制于第三方公司，这对于后期维护和扩展都是十分有利的；网站维护费主要包括服务器及相关软硬件的定期维护，数据库维护，内容的更新、调整，网站安全管理，防范黑客入侵等方面的费用。

网站的管理与运营都离不开人力与物力，目前江苏民间艺术网站经费的来源主要有以下几个方面：省级基金及其相关财政拨款；学校科研经费的支持；喜爱民间艺术的企业或个人自发捐款与帮助；民间艺术宣传及其影响带来的广告收入；民间艺术衍生品营销收入。从持续不断的后期管理与更加有效的发展来看，江苏民间艺术的经费用来源目前不是很稳定，希望未来有更多的经费用来发展与传承江苏民间艺术。

3) 网站制作技术含量低

网站制作技术含量低的原因可归结为网络人才匮乏，缺少网站建设的重点人才。随着时代的更迭，全球化的过程不断加深，人才更加显得弥足珍贵，着重培养专业的网站人才可以先行掌握最先进的网络建设技术，建设最适合的网站界面内容，吸引更多的用户。

四、江苏民间艺术数字库

1. 江苏民间艺术数字库的特色

江苏民间艺术数字库依托于江苏民间艺术网站，是一个网络上的分支。它可以减少在资料管理与储存方面的投入，在硬件和软件等档案管理的基础设施方面

节省资金;简化资料出版流程,缩短出版周期,加快信息的传递和资源更新速度;为数据的安全可靠提供有利保障;运用云计算模式,用户使用手机、iPad 等设备可以使用资源库的电子资源;经常修改和添加,相互作用的资源库可以每天更新信息,也可以方便用户在浏览的同时,自己将相关视频或者图片等分享到平台上,真正实现最大化的视觉表现和互动交流,继而加快民间艺术的传播速度。

2. 江苏民间艺术品类库

江苏民间艺术品类库按照江苏民间艺术品种,进行板块分类,并从民间艺术的历史、现状、特征、创新发展等方面,进行详细的描述(如图 3-24)。本书以江苏民间艺术的视觉艺术类型为主要研究内容,主要包括江苏民间艺术的民间织绣染类:锦、绣、印、染等;民间绘刻雕塑类:木刻版画、农民画、玉雕、泥人等;民俗工艺类:灯彩、编织、髹漆、风筝等。

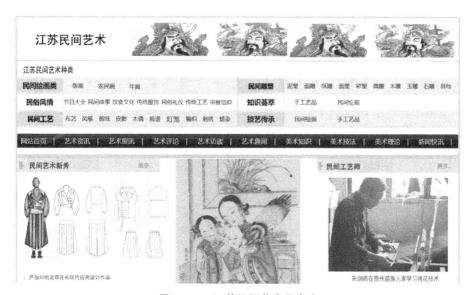

图 3-24 江苏民间艺术品类库

1) 模块分类

(1) 江苏民间艺术的织绣染类

工艺分类	纺织			编织	印染		绣				
名称	南京云锦	苏州宋锦	苏州缂丝	如皋丝毯	南通蓝印花布	海安扎染	苏州刺绣	扬州刺绣	常州乱针绣	丹阳手推绣	东台发绣

(2) 江苏民间艺术的绘刻类

工艺分类	绘			刻									
	农民画		年画	漆画	剪纸			刻字		其他			
名称	淮安农民画	南京六合农民画	苏州桃花坞年画	邳州年画	江都漆画	金陵剪纸	徐州剪纸	扬州剪纸	金坛刻纸	金陵刻经	扬州雕版印刷	常州留青竹刻	大丰瓷刻

(3) 江苏民间艺术的雕塑类

工艺分类	雕								塑				
名称	扬州玉雕	苏州玉雕	东海水晶雕刻	淮安蛋雕	苏州核雕	南通红木雕	南京铜雕	高淳木雕	云渡桃雕	惠山泥人	铜山面塑	沛县泥模	宜兴紫砂

(4) 江苏民间艺术的民间工艺类

工艺分类	灯彩			绒花		风筝		其他				
名称	秦淮灯彩	苏州灯彩	扬州灯彩	南京绒花	扬州绒花	南通风筝	徐州风筝	丰县吹糖人	徐州香包	靖江竹编	邳州纸塑狮子头	苏州制扇

2) 品类库内容

在艺术品类库的内容设置上,分为历史渊源、存在现状、形态特征、特色材料、典型图案、衍生品创新等几个方面的内容。点击品类名称,就会出现相关链接(详见本书相关章节)。

3. 江苏民间艺术大师库

依照江苏民间艺术品类,在江苏民间艺术大师库板块重点推介江苏民间艺术大师、民间工艺师、为江苏民间艺术作出贡献的工艺人等(详见本书相关章节)。

第二章　江苏民间艺术数字化设计与衍生品设计实践

一、江苏民间艺术数字化设计

1. 设计与民间艺术

近年来,随着旅游业的发展,中国特有的名山大川、风土人情吸引了全世界越来越多的人的关注。作为民间文化外化符号的民间艺术,成为彰显民间文化最有利的艺术形式。随着我国对民间文化的挖掘、研究和整理,各地域的民间风貌和魅力渐渐被世人所知,民间艺术的再设计也显示出特别的意义。民间艺术的再设计对于地域而言,可以使某地域的民间艺术品类得到推广,无形当中可以对促进和发展地方经济作出贡献。同时,现代设计当中民间艺术的应用设计,也为现代设计增添了耐人回味的民间风格元素,对现代设计的风格有丰富和提升的作用。

从现当代设计来看,设计风格不断变化,从简约到繁琐再到简约,从功能到形式再到功能,建筑设计、产品设计、服装设计、环境艺术设计都是这样。20世纪60年代以来,设计走向了多元化,后现代主义把历史风格和地域风格运用到设计中;20世纪90年代后,民族和异域之风流行。由此可知,民间艺术风格始终不会被人遗忘。随着新世纪的到来,回归自然和生态是世界文化的思潮之一。在许多国际一流设计师的设计作品与设计理论中,都显示出对民间艺术浓厚的兴趣。世界上优秀的民间艺术有很多,诸如非洲艺术、印第安艺术等,这些文化艺术中的元素已成为现代设计师所热衷的设计主题,其强烈而醒目的色彩配置,粗犷、豪放的装饰风格等,都引起了设计师的极大兴趣。东方文化中"天人合一"的文化思想正是西方文化所缺少的,因此,西方设计师纷纷将视角转向东方,大量中国民间艺术被吸收和借鉴,成为设计师灵感的来源之一。如剪纸、雕刻、泥塑、编结、织锦、刺绣、印染等多种装饰工艺和装饰手段,被广泛地应用到现代设计中。著名设计师安藤忠雄、妹岛和世、约翰·加利亚诺、三宅一生、川久保玲等都推出过融入中国民间元素的设计作品。

2. 数字化设计与民间艺术

数字化技术指的是以二进制运算理论确立的计算机技术,数字化设计就是数字技术与艺术设计的结合。数字化技术使当今的设计者拥有了前所未有的技术条件,

不再需要现实中的物质材料,抛弃了笔刷、颜料,也不需要画布,拥有了很多前所未有的创作手法。各种数字化辅助工具使设计变得简单快捷,设计选择变得复杂繁多,这些更加激发了设计者的热情,设计出现更多更好的作品。

将民间艺术元素应用到现代设计中,进行民间艺术的再设计,不是对某一品类民间艺术的生硬模仿,也不是对民间艺术的额外创新,而是将民间艺术的元素应用于现代设计当中,使现代设计增添崭新的光彩。对江苏民间艺术来说,与数字化技术的结合,用数字化的方式进行文创衍生品设计,会使江苏民间艺术更添新意,这无疑是很好的选择。

3. 江苏民间艺术数字化设计实践

对江苏民间艺术的某一品类进行数字化设计之前,要对该品类进行深入的了解,这样才能对该品类做到完全了解,才能做出更好的以民间艺术为灵感来源的设计作品,所以在着手进行江苏民间艺术数字化设计前期,需要做大量的准备工作。由于江苏民间艺术分布广泛,不同地域有不同的民间艺术形式,那么资料搜集、田野考察、资料汇总就是做民间艺术数字化设计之前的必经之路。

1) 设计准备

(1) 民间艺术资料搜集　在田野考察前,需要对该民间艺术品类有一定的了解,网络、书籍是民间艺术资料收集的第一手来源,图书馆是必须要去的。相对于网络来说,书籍的介绍要更加完整和全面一些。

(2) 民间艺术田野调查　在对民间艺术有了一定的了解后,即可展开田野调查。出发前要制定好路线,准备好调查内容,做好调查问卷。在田野考察时,要提前准备问题,及时记录笔记、拍摄资料。

(3) 民间艺术资料汇总　将田野考察的民间艺术图片和文字材料,及时分类整理,写出心得体会。

(4) 掌握江苏民间艺术的品类特征　在着手设计前,要对民间艺术品类的特征做到了如指掌,才能轻松自如地将其运用到设计当中。

江苏民间艺术精彩纷呈,在江苏地界上从南到北都能够见到十分精美的民间艺术品类,刺绣锦缎巧夺天工、蓝印花布质朴美丽、泥塑竹编千姿百态,这些民间艺术给我们提供了取之不尽的借鉴和创作素材。在对这些素材进行选用的时候,需要明确民间艺术特征作为符号的语言含义。法国文化人类学家列维·布留尔(Lvy-Bruhl Lucien,1857—1939)以研究人类原始思维著称于世,他认为原始人的逻辑思维主要服从"互渗律"。"互渗律"指在原始人思维中,客体事物或现象以不

可思议的方式存在,它们既是自身,同时也是自身以外的、被感觉的神秘力量。在"互渗律"的作用下,不同环境里的民间艺术形式会自然而然地生出超出原型的情况,进而延伸出种种神秘的意义来。尤其是那些代表民间文化的符号、图腾等,在人们的意识中其神秘意义会延伸得更远,这使其离开自然原型的本体,而成为人们的精神创造物。很多民间文化艺术都带有深厚的历史积淀与神秘的民间传说,因此研究民间艺术的特征不但要从民间艺术的造型、色彩、材质、工艺等方面入手,还要了解其民间文化符号的内涵,了解众多符号形象的内在意义。正是这些内在的精神和外在的形式一起,才构成了各民间艺术的独特风格。

2）设计方法

随着数字化技术的发展与成熟,数字化技术被应用于图案纹样设计、造型设计、风格把握等方面,在设计领域作出了重要的贡献。江苏民间艺术的数字化设计表现,主要有以下几种形式：

（1）设计效果图表现

对设计师来说,设计灵感是非常珍贵的,但它往往也是稍纵即逝的,这就需要设计师能够在第一时间将设计灵感快速地表达出来,这个环节通常以设计效果图的形式存在。传统的设计师需要画一手好的效果图,需要具有极强的手绘能力,能够快速手绘勾勒草图,及时锁住设计灵感；也有很多设计人员因为个人绘画水平欠佳,捕捉灵感能力不足,在设计上失去了优势。现阶段有很多用于设计和绘画的软件,超强的数字化表现可以实现线稿快速勾勒、颜色准确铺设,还可以实现其他素材图片的导入,比如模型素材、纹样素材、材质素材等的导入,使设计变得简单快捷、得心应手。现阶段常用的数字化设计软件包括：

①CorelDRAW：图形图像编辑软件,为矢量图编辑软件,可以用于页面设计和图像编辑。CorelDRAW功能强大,用户可以运用CorelDRAW创作出多种特殊效果及点阵图像,简单的操作就可以得到想要的设计效果。

②Photoshop,即PS：是目前应用最广泛的软件,网络"P图"的流行,使PS家喻户晓。PS有很多绘图工具,可以有效地进行图片编辑工作,主要处理由像素构成的数字图像。

③AutoCAD：AutoCAD是著名的绘图工具,它适应度高,可以在各种操作系统和工作站运行,具有良好的用户界面。通过交互菜单或命令方式进行各种操作,非计算机专业人员也能很快地学会使用。它的各种应用和技巧可用于二维绘图、设计文档和基本三维设计。

④InDesign：InDesign是设计软件，用于专业排版领域，可支持插件功能，基于一个开放的对象体系，实现高度的扩展性，可提供自定义杂志、广告设计、目录、零售商设计和报纸出版方案等。

⑤ApplePencil：开创了最便捷的数字化设计草稿表现形式，在iPad上使用ApplePencil，和在纸张上使用铅笔一样，实现了无纸化，在其上画草图和记笔记都很方便。

⑥SketchBook：是自然画图软件，可用于专业草图绘制，手机、电脑均可安装，它功能强大，拥有各种笔型工具、逼真的仿手绘效果，还有编辑功能和图层功能，可以存储为jpg图片格式，也可以导出pdf格式（如图3-25）。

图3-25 使用ApplePencil和SketchBook软件绘制的服饰设计草图（张小卉提供）

（2）图案设计与制作

①数字化图案设计：图案是民间艺术的主要元素，传统的民间艺术品上出现的图案是由民间匠人手绘描画而成的。如果遇到像蓝印花布那样的连续纹样，就需要多次手动拷贝描画，之后还要手工刻制雕版用于印染，非常繁琐费时（见图3-26）。如果采用矢量设计软件进行图案设计，可以将数字化的图案无限制地向多方进行连续复制，或者任意放大缩小，储存后可以在下一张图上继续使用并修改。

图3-26 蓝印花布的雕版工艺（张小卉提供）

②输出系统打印雕刻图案:图案定稿后可以将数字化图案数据输入激光雕刻机,直接打印成雕版模具,而不需要手工雕刻,有效地提高了工作效率(见图 3-27)。

图 3-27　用 CorelDRAW 软件绘制的蓝印花图案(张小卉提供)

(3) 写实效果呈现

通过运用 Photoshop、CorelDRAW 等设计软件,可以做出逼真写实的设计效果,能直观快速地看到设计的整体形态,并能随时进行修改,保证最后的成品效果。例如将蓝染应用在服饰上,可以在最初设计的时候,运用数字化技术做出服装效果图,比对时尚需求、着装者的气质、服装风格等,使用 Photoshop 软件,做出蓝染的渐变效果,由少量的蓝染过渡到大面积的蓝染,通过 Photoshop 细腻的笔刷,配合数位板的使用,做出逼真、细腻的画面效果(见图 3-28)。

(4) 数字技术的综合应用

数字化技术可以应用在设计效果图草图、纹样图案、模拟设计效果等方面,在产品宣传和品牌企划方面也有很好的表现。将手绘图、电脑图、摄影照片、文字等多种元素通过特效、渲染等手段,综合表现相关主题,在宣传和推广江苏民间艺术上起到了非常重要的作用。使用 Photoshop 软件可以将需要展示的内容划分为多个不同板块,如设计灵感、主题说明、风格选用、元素使用、最终效果呈现、市场定位等,并通过版式设计、图片插入和编辑文字,将展板的内容清晰呈现(见图 3-29)。

图 3-28 使用 Photoshop 软件绘制的蓝染服装设计效果图（设计者：王亚奇；指导教师：宋湲）

图 3-29 使用 Photoshop 软件完成的蓝染作品宣传海报（王亚奇提供）

二、江苏民间艺术的衍生品设计实践

1. 民间艺术与衍生品设计

艺术衍生品是当下流行的时尚品,它融艺术与技术于一体,是艺术品与产品的结合,是从艺术作品衍生而来的,具备一定的艺术附加值。民间艺术衍生品是对民间艺术元素进行解读和重构,将民间艺术元素与产品本身的创意相结合,形成的一种新的艺术创意产品。

1)国外的艺术衍生品开发

国外的艺术衍生品开发始于20世纪末,经过三十多年的发展,艺术衍生品已延伸到服装、玩具、家装等多个领域,形成了成熟的产业链和运营模式。

(1)艺术衍生品与商业品牌

通过艺术品授权,可以对原生艺术进行商业衍生品开发,从而提升品牌形象,促进商业发展。荷兰银行将凡·高的作品作为企业CI(Corporate Identity,企业识别),出品了带有凡·高作品的银行卡,使银行知名度攀升,成为时尚话题,并带动销售业绩的增长;路易·威登(Louis Vuitton,简称LV)与日本艺术家村上隆合作,设计出"Monogram Multicolor"系列,为品牌注入了艺术家作品中的年轻元素,掀起了世界范围内LV拥护者的抢购风潮,为LV创下上亿美元的收入。

(2)艺术衍生品与博物馆

美国和欧洲等国的博物馆善于开发艺术衍生品,几乎所有博物馆、美术馆都有艺术衍生品商店,艺术衍生品成了博物馆经营的重要支柱(如图3-30)。在艺术衍生品商店中,各类特色的展品都会被做成衍生品进行销售,人们在参观过博物馆后,看到了相似的艺术衍生品,经常会掏钱购买。

图3-30 美国洛杉矶现代艺术馆中凡·高作品的衍生品陈列(宋湲拍摄)

(3)艺术衍生品与数字化平台

艺术衍生品网络数字化平台业已成熟,艺术家通过平台创作衍生品,消费者通过平台直观地找到自己喜欢的衍生品进行购买,实现供需结合。

①衍生品售卖平台：国外艺术衍生品售卖平台能汇集很多有想法的创意爱好者，他们通过制作衍生品成为网络红人，赚到了可观收益。在美国著名的Society6衍生品网络平台上，字体设计师将设计的字体与贺卡、杯子、衣服等结合，符合个性人群口味，广受欢迎。

②衍生品在线创作平台：国外有很多支持在线创作衍生品的工具型平台，这类平台可以让创作者直接在线制作衍生品，无设计门槛，不懂设计的人也可以制作和售卖衍生品。德国网络平台Pixum和澳大利亚网络平台CafePress都支持在线制作衍生品，品类丰富。

2) 国内相关动态

在国内，艺术衍生品近些年才进入公众的视野。相较于国外三十多年的艺术衍生品发展历程而言，我国的艺术衍生品尚处在起步阶段，还面临很多困难，存在对衍生品设计的认识不足、缺少艺术家大规模介入、开发浅尝辄止、创意贫乏、缺少政策扶持、版权保护不力等问题。

中国传媒大学王青表示："文化创意和设计服务处于产业链高端，不仅具有高知识性、高增值性和低耗能、低污染等特点，同时还具有很强的融合渗透性，能深度融入相关产业的研发、制造、流通等诸多环节，并衍生出高精尖的新技术、新产品、新业态，甚至新产业，对于提升各行业的产品和服务品质，提升市场竞争力具有重要意义。"《北京市推进文化创意和设计服务与相关产业融合发展行动计划（2015—2020年）》称"故宫有超过7 000种各具特色的文创衍生品，如故宫手机壳、朝珠耳机等"，仅某年上半年文创产品的销售额就突破7亿元。有故宫的成功经验，全国各地的博物馆、美术馆、旅游用品店也相继对艺术衍生品重视起来，发展势头向好（如图3-31）。

图3-31　南京大报恩寺遗址博物馆互动制作衍生品（宋溪拍摄）

2. 江苏民间艺术衍生品设计思路

民间艺术元素可以分为硬件元素和软件元素，硬件元素具有视觉形象化特征。如惠山泥人中的胖娃娃、邳州纸塑狮子头、靖江竹编的竹篓，它们都有一个明显的外观形象；软件元素是指民间艺术中的精神内涵，它是无形的元素，是在特定历史

文化环境中,随着社会发展慢慢积淀下来的观念产物。中华文明有着独特的精神传统,各地区各民族虽然有自己的伦理观念、宗教信仰,但儒学所提倡的规范、中庸态度及对严谨、秩序的追求,道家所提倡的返璞归真、"天人合一"的自然观对中国传统装饰风格的影响却是普遍存在的,它可被视为无形的内在精神内涵。了解硬件元素和软件元素之间的关系,有利于对民间艺术元素进行提炼、加工,而不是简单地重复旧的民间艺术手法,这样最终才能创造新的艺术风格。

设计江苏民间艺术衍生品可以借鉴一般艺术作品的设计方法,采用借用、解构、装饰、参照、创造等方式,可以分为浅、深两个层次进行。

1)江苏民间艺术元素的浅层次设计应用

民间艺术的应用设计不需要强求与现代风格的协调统一,提倡矛盾共处、兼容并蓄,可以将现代的新型材料运用于产品本身,但在局部用民间艺术元素作装饰。这时候主要采用借用、装饰等方法。

民间艺术元素的浅层次设计应用是简单的民间艺术元素设计应用方法,是将某一种具有代表性的民间艺术元素直接运用于现代产品设计当中。比如,在某件产品上直接加入民间艺术风格的图案,可能是惠山泥人大阿福或者是桃花坞年画的门神。现代产品直接和民间纹样结合,会让使用者产生很多遐想,也使这件产品被赋予了不同寻常的意义,进而使消费者产生购买的冲动(如图3-32)。

图3-32 加入惠山泥人元素的台灯
(设计者:丁银霜,指导教师:宋湲)

这种浅层次的民间艺术元素设计应用是很容易出效果的,简单易行,然而也正是由于设计过程过于简单直接,有生搬硬套的嫌疑,经常给人造成"滥用"的印象,这是民间艺术元素的浅层次设计应用需要注意的地方。

2)江苏民间艺术元素的深层次设计应用

民间艺术将文化底蕴、历史传说,以及造型、材质、色彩、图案、工艺等各种元素有机地结合了起来,它们共同构成了丰富、深远的民间艺术内涵。民间艺术元素深层次设计应用中的各种构思,并不是孤立的,而是相互有着千丝万缕的联系。任何一种民间艺术的存在,都是人们心态的反映,也是一种审美的选择。社会的革新、

经济的发展、人们文化水平的提高，也会使人们的审美观念逐步发生变化，设计者必须深刻理解大众对生活的追求和对艺术的理解，才能做到把握时代的脉搏。现代社会人们求奇、求变的心理与民间艺术情感语言在相互交流上存在着碰撞，设计者需要立足民间文化的根基，跨出民间艺术的局限，才能运用现代艺术语言去拓展人们心灵的空间。

在综合某一民间艺术品类的特色元素所传达出来的风格的基础上，可以采用解构的设计手法。解构指的是打破固定思维，将现有元素进行重建。就民间艺术元素而言，可以用解构的创作手法，对民间艺术的造型、材质、色彩、纹样等可见因素进行重建。在衍生品设计上别出心裁，使之与简洁、轻便的时尚潮流接轨，注重局部个性与整体效果的协调平衡，表现民间艺术或精美、或质朴的特征，以形成与该民间艺术具有一定"血缘"关系的新的产品形态。

现代设计上常常使用民间艺术元素来彰显设计的原始质朴等风格，民间艺术元素应用得好，可以成为设计不可分割的一部分，可以增添产品的情感因素，增强作品的艺术感染力。但以民间艺术为表现题材的衍生品设计，要注意不能生搬硬套民间艺术的外在形式，不要把民间艺术衍生品设计理解为仅仅是某一种造型材质、色彩、图案的选择，而是要在提炼民间艺术文化内涵的基础上，结合民间艺术元素的特征，在情趣、格调上探索，从民间艺术的精华中得到设计灵感，捕捉时代的流行规律，不断研究二维、三维的空间结构，才能真正地在民间艺术衍生品设计上反映时代特色、流行趋势，实现传统与现代的优质整合，才能设计出优秀的民间艺术衍生品。优秀的民间艺术衍生品从形式上看好似从民间艺术中借鉴过来许多元素，却很难找出确定的民间艺术硬件元素，这使民间艺术元素分解在相互交融、渗透的一种新的形式之中，但又不失民间艺术强烈、清新的风格。这种手法在构图、分割、材质的表现上提炼了民间艺术元素的精华，创造了全新、微妙的感受。在这种模糊的结构和隐喻之中，体现了设计师的观念与高超的设计手法。

3. 江苏民间艺术衍生品设计实践

1) 衍生品设计类别

按照艺术衍生品的应用领域来分类，衍生品通常分为功能性衍生品、装饰性衍生品两大类。其中装饰性衍生品可以只注重装饰的美感，不考虑功能性，而功能性衍生品在具有实用功能的前提下，一定要具备美感，要考虑装饰性。比如，民间艺术元素的水杯，是具有喝水这项功能的衍生品，但一定要将民间艺术元素应用得富

有美感才可以使其区别于普通的水杯；而云锦做成的装饰画，却只考虑色彩、材料、风格等元素就可以了。江苏民间艺术衍生品的设计可以基于不同的目的性，而采用不同的设计方法。

2）设计实践举例

江苏民间艺术品类丰富，每一品类都有其独特的审美特征。依据某一江苏民间艺术品类，挖掘出其典型的元素特征，并应用到民间艺术衍生品设计当中，会使民间艺术焕发新的生命力，也使艺术衍生品被赋予民间风格的灵魂。以江苏民间艺术为基础，数字化技术为设计手段，衍生品为设计对象，让三者相辅相成、相互融合，共同提升江苏民间艺术衍生品的丰富性和多彩性，实现民间艺术的传承与现代发展。在未来，江苏民间艺术衍生品的数字化设计将会拥有更广阔的空间。

（1）服装类民间艺术衍生品　自六朝以来，由奢华精致和俊朗野逸构成的"魏晋风度"成为千年来中华民族推崇的审美风格，也成为江苏特有的服饰审美和追求的风尚：南京云锦、苏州宋锦、苏绣、苏州缂丝等精湛的工艺透出的华丽，构成了高雅秀美的"大家闺秀"风格；南通蓝染呈现出来的朴实无华、烟火气、亲民风，又是另一种"小家碧玉"风格。

①蓝印花布旗袍：蓝印花布受到越来越多人的喜爱，蓝印花布以棉布为载体，盛行于民间，蓝色带来的典雅秀丽，使之超越阶层，成为中国人喜爱的色彩。"中国蓝"是一抹清新的色调，横亘中华上下五千年，在现代，"中国蓝"更加显现出迷人的韵味，在设计领域焕发出新的光彩。在旗袍的设计中采用南通蓝印花布，只是一种尝试，但它既促进了民间艺术的传承与保护，带动了民间艺术产业的兴旺，也使旗袍这款广为中华女性喜欢的服饰，在风格上得到更丰富的变化，民间艺术和实用的服饰共生共济、相得益彰。

"云中精灵"蓝染旗袍是对传统苏派旗袍的创新设计，选用南通蓝染和蓝印花布的组合，是依据中国传统纹样"云纹"进行设计的合身结构"云纹旗袍"。立领高度适中，领口下连接横胸省为一条顺滑曲线，从左肩下连接右腰，再连接到左开叉，又是一条顺滑曲线，在此曲线基础上融入的"云纹"元素分别在左胸上和前片裙摆中央。袖子以袖原型为基础进行切展，形成波褶。旗袍左右两侧处都有开叉，便于行走。领口水滴处设有盘扣，可打开，便于套头穿着；腰右侧设有隐形拉链，方便穿脱，避免了传统旗袍若干盘扣的不便（如图3-33～图3-35）。

图 3-33 "云中精灵"蓝染旗袍设计构思

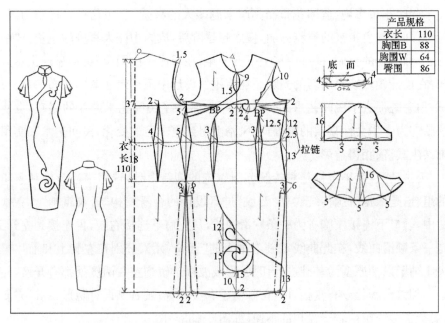

图 3-34 结构图

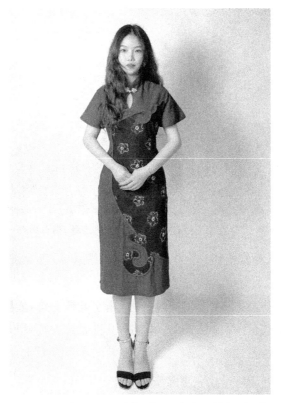

图 3-35 成品图(设计者:俞雨昕,指导教师:宋湲)

②云锦礼服:在设计云锦礼服之初,设计者对南京夫子庙万帛云锦集团有限公司进行多次考察,从最初的浅尝辄止到中期的仔细研究,从查阅资料到一步步筹备设计——灵感来源的搜集、草图的反复构思、主体色调的确定、面料与辅料的定夺,再到工艺技法的谨慎思考,最终决定整套设计以蓝色调为主,凸显云锦的高贵质感。

"壹江水"云锦礼服以蓝色为主调,云锦图案为团龙图案,蓝色为底,透过薄纱,将团龙的灵动感表现出来,柔中带刚。本设计追求女性的精致、靓丽之美,裙摆设计成大摆,下摆利用欧根纱作鱼尾状;肩部设计以云肩为参照,斗篷式设计加之轻纱营造飘逸的感觉;云锦面料打褶做立体造型,腰处做不规则处理,云锦面料与薄纱产生的厚与轻的对比,更能显示云锦材料的美感(如图 3-36)。

(2) 配饰类民间艺术衍生品　配饰常与服装共同出现,形成服饰的总体形态。配饰包括首饰、帽、鞋、袜、围巾、手套、领带、包、伞等,这些饰品是人们生活中的常

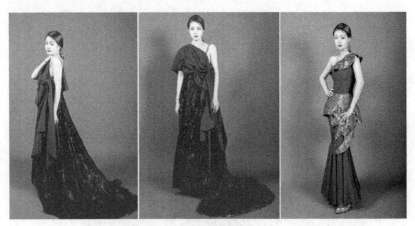

图 3-36 "壹江水"云锦礼服(设计者:陈彦蓉,指导教师:宋湲)

用物品,和人的关系非常密切。在配饰上应用江苏民间艺术元素,可以为配饰赋予新的民间艺术风格。

①南京绒花首饰:绒花在诞生的时候,是用于女性头饰,而随着现代女性发型的转变,头上插花已经不再流行,那么绒花向女性首饰方面延展,就是一种很好的尝试(如图3-37)。

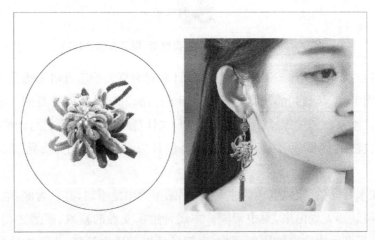

图 3-37 南京绒花耳环(设计者:杨瑛娇,指导教师:宋湲)

②扬州剪纸环保包:近年来,帆布环保包非常流行,简洁轻盈,受到很多人的喜爱。环保包上可以印制任何图案,将剪纸图案运用到环保包上,是一个很容易和轻松的尝试(如图3-38)。

图3-38　扬州剪纸环保包(设计者:乔粉,指导教师:宋湲)

③六合农民画手机壳:随着手机的普及,手机壳成为不可或缺的常用品,它既能保护手机,也是一个很好的随身装饰品。手机壳可以采用很多种不同的艺术元素,将六合农民画做在手机壳上,为手机壳增添鲜艳趣味的风格,也是一种不错的尝试(如图3-39)。

图3-39　六合农民画手机壳(设计者:余梓琦,指导教师:宋湲)

（3）器皿类民间艺术衍生品　在器皿上应用民间艺术元素，是非常讨巧的思路，通常都会有很好的效果。很多国外衍生品的在线设计，也常常是让在线顾客把各类图案元素等应用在现成的水杯、餐盘等器皿上，不需要太多的艺术理论，门槛低、效果好（如图3-40、图3-41）。

图3-40　桃花坞年画瓷盘（设计者：余梓琦，指导教师：宋湲）

图3-41　金陵剪纸陶瓷水杯（设计者：戴文栩，指导教师：宋湲）

（4）文具类民间艺术衍生品　在衍生品的设计上，文具是一大类，包含文案上用的笔记本、书签、胶带纸、便签等。将江苏民间艺术元素应用在文具类衍生品上，也会收到很好的效果（如图3-42、图3-43）。

图 3-42　南京皮影台历(设计者:郭颖,指导教师:宋湲)

图 3-43　南通蓝染笔记本(设计者:刘素琼)

(5) 玩具类民间艺术衍生品　玩具类衍生品指的是在各类少儿玩具上加入民间艺术元素,比如在魔方上应用徐州剪纸图案,这样的魔方既能当作魔方玩,也能当作摆件摆放(如图 3-44)。用淮安撕纸图案来做拼图,也是一种尝试(如图 3-45)。其他各种民间艺术画面都可以做拼图,是很好的选择。

图3-44 徐州剪纸魔方(设计者:李实,指导教师:宋湲)

图3-45 淮安撕纸拼图(设计者:赵飞,指导教师:宋湲)

第四部分 江苏民间艺术调研

第一章　江苏民间艺术田野采风

调研对象：江苏民间艺术产业
调研时间：2018年9月—2021年8月
主 持 人：宋湲
参 与 人：课题组成员

2018年7月，肩负着主持江苏省社会科学基金项目"江苏民间艺术文创衍生品数字化开发模式研究"（项目编号：17YSB008）和江苏高校哲学社会科学研究重点项目"江苏农村民间艺术产业发展现状与对策研究"（项目编号：2018SJZDI150）的任务，本课题组开始了江苏民间艺术产业的调研工作，本课题调研持续近三年（疫情期间除外），从2018年9月—2021年8月，行程几千公里，足迹踏遍江苏省各民间艺术丰富的地区以及邻省民间艺术产业做得较好的区域，采集了关于江苏民间艺术产业的大量第一手资料。这个课题的研究过程，就是一边在前方进行不同区域的田野调研，一边在后方及时整理资料，所有成员进行综合研究，再进行调研，再进行研究的过程。

江苏民间艺术是中华艺术领域的一项重要分支，它承载着本地区人民过往的历史记忆与文化，是不可再生的瑰宝，但由于民间艺术传播路径单一、技艺传承困难、产业化瓶颈等问题，再之传统的信息采集、记录及保存呈现方式已不能满足人们对信息迅捷、高质、高效的要求，江苏民间艺术也濒于消失的边缘。随着时代的发展和时间的推移，现代城市化的脚步不断加快，许多乡村也逐渐向城市化方向迈进，各种高科技慢慢融入人们的日常生活，导致许多民间艺术和民间传统渐渐被人们遗忘，淡出人们的视野。近年来随着民间艺术产业的开发，各种民间艺术也将重新出现在人们的生活中。民间艺术产业可以通过新颖的设计理念，让旧式的民间艺术重新焕发光彩，赋予其新的生命，让民间艺术与现代化思潮相结合，诞生出既具有商业价值也具有历史文化、收藏价值的艺术品。

为了本书的撰写，笔者和团队成员做了大量的工作：通过查阅文献和县志，了解江苏民间艺术的分布情况，再深入江苏民间艺术一线进行田野调查，走访江苏省四大区域——苏锡常地区、宁镇扬地区、通盐泰地区、徐淮连地区，进行民间艺术调研，了解民间艺术产业发展情况；在调研中，通过实地调研、采样、深度访

谈等方式，了解江苏民间艺术产业现状、存在的问题与发展诉求；并对江苏民间艺术产业存在的问题，进行归类分析，采用通讯的方式多轮次向有经验的专家请教；把调研心得和专家的答复意见等进行综合，形成各类关于"江苏民间艺术产业调查"研究分析报告；在此基础上，进行综合汇总，并分区域进行江苏农村民间艺术数字化设计实践指导、数字化设计、设计图绘制等；最终将所有成果撰写成专著。

江苏民间艺术历史悠久、地域分布广阔，随着现代化的进程，民间艺术受到很大的冲击。即便到了民间艺术的集散地，也往往难以寻觅民间艺术的踪影。在项目的研究过程中，由于资料采集难度大，民间艺术尚未形成系统的状态，另外加之经费有限，团队成员更多的是依赖自身对江苏民间艺术的一腔热忱去做田野调查、梳理资料，并进一步开展研究。本调研报告中的每一张照片，无不留下当时采风调研的记忆，众多的民间艺术家们用他们粗糙的双手创造了璀璨的民间艺术，又用他们朴实的笑容，给我们项目组成员们留下了美好的回忆。

在预期计划执行过程中，自2020年以来，遭遇新冠疫情的干扰，对于无法闭门造车，完全需要依赖外出采风、田野调查获得第一手资料的研究方式，造成了很大的困扰，好在疫情前做了一些工作，并克服重重阻碍，才使本课题最终能够完成。

一、开展江苏民间艺术调研的目的与意义

1. 调研目的

调研目的： 获得江苏民间艺术发展现状的第一手资料。

众所周知，江苏是民间艺术大省。的确，江苏的民间艺术品类多样、资源丰富。然而，江苏民间艺术分布在哪里？在哪个市县？哪个乡镇？这些民间艺术样式存在历史多久了？传承人是谁？民间艺术的作坊规模怎么样？经济效益怎么样？相信能回答出来这些问题的人，就寥寥无几了。本课题主持人作为高校教师，深得省教育厅信任，获批立项本课题后，就决心一定把研究做深入、做细、做好，而做课题最重要的基础就是深入一线，才能更加详细真实地了解江苏民间艺术产业。

本课题自立项后的第一个举措，就是进行江苏民间艺术的田野调查。在民间艺术研究领域，有一个常用的方法，就是田野调查法，它其实是民俗学研究中最常用的研究方法。由于它能够获得第一手的研究资料，且资料具有真实可靠性，又可

以修正补充前人调查资料的不足,所以,鉴于本课题是针对江苏民间艺术进行研究,直接接触江苏民间艺术产业,进行田野调查,获得第一手资料,了解当今江苏民间艺术的真实情况,就是支撑本课题研究的重要基础。

2. 调研意义

调研意义:为深入研究奠定基础,做好准备。

近年来,随着国家对非物质文化遗产保护的重视,江苏民间艺术也受到了极大的重视,高校、科研机构、社会团体、个人等在非物质文化遗产的生产、保护、延续和再创造方面发挥了很大的作用,民间艺术的热潮带动了民间艺术产业的发展。深入江苏民间艺术一线,获得江苏民间艺术发展的第一手资料,可以在此基础上进行深入研究,对地域分布不同、发展不均衡的江苏民间艺术产业进行进一步评估,结合国家政策和当地实际情况,给出江苏民间艺术发展的前景规划。

二、开展江苏民间艺术调研的方法路线

本课题在调研之前,做了一系列的准备工作,针对江苏省内民间艺术分布查阅了大量资料,确定调研地点和路线。

1. 调研方法

1) 文献调研

通过查阅文献和县志,了解江苏民间艺术的分布情况。

2) 实地调研

通过实地调研、采样、深度访谈等方法,了解江苏民间艺术现状、存在的问题与发展诉求。

3) 调研状况分析

(1) 现状分析　根据分区调研情况,进行分析比对,寻找江苏民间艺术存在与发展过程中存在的问题,针对问题,研究相应的对策和解决方法。

(2) 德菲尔法分析　对江苏民间艺术存在的问题,进行归类分析,采用通讯方式多轮次向有经验的专家请教,然后把专家答复的意见进行综合。

(3) 交叉研究分析　运用多学科的理论、方法和成果从整体上对项目展开综合研究。

2. 调研路线

江苏省地理上可以分为四个区域:苏锡常地区、宁镇扬地区、通盐泰地区、徐淮连地区。本民间艺术产业调研的路线,也是遵循这四个分区来进行的。

①苏锡常地区：苏州、无锡、常州一带，以苏州桃花坞年画、刺绣、宋锦、缂丝以及无锡惠山泥人、宜兴紫砂为调研重点。

②宁镇扬地区：南京、镇江、扬州一带，以南京云锦、金陵剪纸、秦淮灯彩、南京绒花、镇江宝应刺绣、扬州刺绣、扬州剪纸、扬州漆器为调研重点。

③通盐泰地区：南通、盐城、泰州一带，以南通蓝染、南通板鹞、盐城东台发绣等为调研重点。

④徐淮连地区：徐州、淮安、连云港一带，以徐州剪纸、徐州香包、淮安农民画、邳州木刻、邳州纸塑狮子头、连云港东海水晶等为调研重点。

3. 组建江苏农村民间艺术调研团队

调研团队以探寻和了解江苏民间艺术为目的，以民间艺术的发展与现状、民间艺术特征与市场认可度为具体调研点。根据民间艺术调研的具体情况，将团队分为四个小队，分别对应江苏省民间艺术集散地的四大区域，每个小队又分为三个小组：资料搜集组、一线调研组、资料共享整理组等。各小组之间相互了解、相互融通、相互渗透、相互补充，共同探讨和制定江苏民间艺术产业发展对策。

三、针对苏锡常地区的调研

1. 宜兴紫砂

调研成员：宋嫒、董斗斗

调研时间：2020年9月—2021年9月

调研次数：大于10次

调研内容：拜访宜兴紫砂工艺师顾建明、周琴、刘景、裴琳等；拜访宜兴市美协主席承强；拜访无锡工艺职业技术学院紫砂雕塑系李津主任、周步芳副教授等

调研成就：建立宜兴紫砂艺术工作室

宜兴是闻名中外的中国陶都，紫砂尤为璀璨夺目。千百年来，紫砂艺术绵延传承，历久弥新，不断丰富、滋养着宜兴的陶史文脉。宜兴持续提升紫砂品牌的影响力，依托国家历史文化名城的保护发展，加快推进紫砂陶制作技艺申报世界非遗，全面加强对紫砂历史遗存的挖掘和展示，加快推进丁蜀紫砂特色小镇建设和古南街等历史文化街区保护利用，让古老的紫砂焕发新的光彩，突出中国陶都的对外宣传，继续办好陶文化节、世界壶艺大赛等活动，鼓励支持紫砂界参与国内外展览会，组织开展紫砂文化交流活动，不断拓展宜兴紫砂的影响力。

宜兴遍地都是紫砂店铺，而店铺和作坊往往又集中在一起。宜兴紫砂主要集

中在丁蜀镇,丁蜀镇紫砂大师的门店云集,多次考察拜访的紫砂大师们,也都集中在丁蜀镇。

顾建明是土生土长的宜兴丁蜀人,他年轻时在紫砂一厂工作(宜兴紫砂大师很多出自紫砂一厂、紫砂二厂等),五十多岁的年龄在紫砂大师里还是年轻一辈。在拜访顾建明的时候,顾建明和另一位紫砂工艺师周琴,经营着一家叫"今月堂"的紫砂工作室(如图4-1)。

图4-1　顾建明与周琴

四十岁的刘景在宜兴紫砂业属年轻一代,他很好地将紫砂艺术与雕塑艺术结合起来,形成自己独特的风格,有一个顾客粉丝群(如图4-2)。刘景的工作室也在自己的住宅中,是一个江南园林特色的深宅大院。刘景认为创作的作品若缺乏内涵,难免流于平庸,而缺乏娴熟的工艺技巧,就难以把作品的内涵表达出来。刘景的作品从生活的各个角度充分反映出作者的匠心所在,他以写实的手法、精妙的工艺,将自然界的山石以及小动物刻画得生动活泼、栩栩如生,令人爱不释手。

图4-2　主持人与刘景夫妇合影

拜访宜兴市美协主席承强先生是在他的吴冠中艺术馆,艺术馆坐落在宜兴市陶都路,建筑布局及风格均为传统院落式的,由7幢江南仿古建筑构成,建筑外立面采用江南水乡典型的白墙黑瓦,格调古朴典雅,周围山清水秀,自然环境十分优美。项目组成员董斗斗与承强先生做了关于宜兴紫砂的深入探讨,承强先生表示,宜兴市美协一如既往地推崇和打造宜兴紫砂,美协定期举办紫砂艺术培训,涉及紫砂壶、紫砂刻绘、紫砂雕刻等各个方面,并定期做紫砂艺术展,为艺术家们提供展示平台(如图4-3)。

图 4-3 项目团队与宜兴美术界拜访尹祥明紫砂大师工作室

图 4-4 项目组成员与无锡工艺职业技术学院李津、周步芳、陈亦军及部分教师合影

坐落在宜兴的无锡工艺职业技术学院是宜兴唯一的一所高等院校,在推动地方经济发展和陶文化教育、紫砂创新引领方面作出了巨大贡献。雕塑系李津主任毕业于中央工艺美院,多年来立足宜兴,对紫砂雕塑的开展很有心得;周步芳老师擅长紫砂陶艺、均陶堆花工艺;陈亦军老师在陶刻、书法领域很有名气。课题组对宜兴紫砂的考察进行了多次,期间结交了很多宜兴紫砂方面的人员,也深入到宜兴紫砂生产、销售各个领域,并在宜兴建立了紫砂实践教学基地(如图4-4)。

2. 惠山泥人

调研成员:宋湲、邱雅丽(学生)

调研时间:2018年12月

调研次数:1次

调研内容:拜访惠山泥人大师李仁荣工作室

调研成就:开发惠山泥人新品种

无锡城西惠山古镇是惠山泥人的集散地,惠山泥人依托于惠山特产的黑泥,这种黑泥质地极细,可塑性极佳,非常适合捏塑之用。明代惠山泥人就很受欢迎,被赋予吉祥富贵的象征,成为民俗年节老百姓必备的吉祥物。曾经风光的时候,惠山居民家家户户都有做泥人的手艺,而如今现代社会的发展,惠山泥人风光不再,成为非遗被保护起来。历史上惠山泥人与祠堂文化和戏曲文化有着紧密的关系,如今,随着祠堂文化和戏曲文化慢慢消失于人们的生活,惠山泥人也渐渐失去所依赖的基础随之衰落。同时,由于时代的发展、生产工艺的提升等一些硬性问题,惠山泥人的发展岌岌可危。

八十多岁的惠山泥人大师李仁荣小时候学的惠山泥人叫"手捏戏文",后来李仁

荣从继承传统工艺出发,将所学到的传统技艺与现代设计结合,为惠山泥人的传承作出贡献(如图4-5)。

3. 苏绣

调研成员：宋媛、刘素琼

调研时间：2019年3月

调研次数：1次

调研内容：参观苏州刺绣基地；拜访苏州金鸡湖姚建萍刺绣艺术馆

调研成就：开发苏绣服装

2019年3月,项目主持人宋媛和成员刘素琼奔赴苏州,参观苏绣基地,本次采风是在南京云锦大师胡德银的邀请下进行的。刚刚落地苏州,就匆匆和胡德银会合,赶往苏绣基地。本基地坐落在一个工业区中,集织锦、刺绣于一体。后面介绍的关于织锦的图片、文字,就来自这次采风。

图4-5 李仁荣在创作惠山泥人

刺绣基地规模不大,但绣工们都很繁忙。从选稿、上绷、配线、刺绣、落绷、装裱,工作井然有序。负责人向我们介绍,这个刺绣基地以专业水准,深得客户的信任,所以订单不断,方圆几里的绣娘也纷纷到这里成为绣工(如图4-6)。

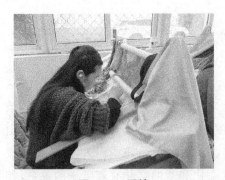

图4-6 绣娘

图4-7 姚建萍刺绣艺术馆里的刺绣作品

苏绣姚建萍刺绣艺术馆,位于金鸡湖景区李公堤三期商业街,风格典雅,分设精品展览区及艺术品销售区。此馆既用于苏绣的展览,也用于传承授课。姚建萍是苏绣的第三代传人,更是苏绣的国家级代表性传承人,她的刺绣作品曾荣获中国

国际民间艺术博览会金奖和民间文艺最高荣誉奖"山花奖"。她传承发展了沈寿的刺绣艺术,她的刺绣体现出苏绣"精、细、雅、洁"的独特艺术风格。姚建萍刺绣艺术馆内主要展出的作品有《江山如此多娇》《百年奥运中华梦》,以及参考名家名作而创作的刺绣作品,如《父亲》《蒙娜丽莎》等(如图4-7)。

4. 宋锦、缂丝、云锦

调研成员:宋湲、刘素琼

调研时间:2019年3月

调研次数:5次以上

调研内容:拜访苏州胡德银织锦工作室、南京胡德银云锦工作室、苏州古代织机朱剑鸣工作室

调研成就:开发宋锦、缂丝、云锦服装

胡德银是织锦大师,活跃于织锦的传承与培训事业中。他曾参与1985年北京定陵博物馆明代龙袍文物复制、1986年苏州丝绸博物馆筹建、1989年国家文物局古丝绸文物科研复制工作,1996年荣获国家文物局颁发的科学进步一等奖。

胡德银在苏州的织锦基地坐落在一个工业区中,集织锦、刺绣于一体。这里有几台大型木制织机,都是在胡德银的指导下定制的,织工也是胡德银亲自培训。客户订单来自世界各地,织锦寸锦寸金,售价不菲,但由于手工织锦本身就是艺术品,所以即便价格很高,客户的订单也络绎不绝(如图4-8)。

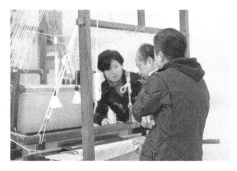

图4-8 课题组就云锦织造问题请教胡德银大师

对胡德银的拜访,是多次进行的,胡德银在南京也有云锦工作室,他非常热情地邀请我们去参观。胡德银在我国传统技艺的继承和发扬方面作出了很大的贡献。中国传统手工艺需要发掘、恢复技艺,具有产业推广和文化传播的功能,在文化领域具有相当广阔的前景,发掘恢复历史上已失传的珍贵织物品种和工艺技术,使失传的传统工艺恢复并达到历史的高度水平,培养一批云锦织造高手和各道工序的熟练操作工,形成完整的云锦传统工艺,在使云锦事业后继有人等方面具有特殊意义(如图4-9)。

图4-9 课项组参观南京胡德银云锦工作室

图4-10 参观苏州朱剑鸣古织机工作室

在胡德银的介绍下,我们对苏州朱剑鸣古代织机工作室进行了走访,了解了很多古代织机的相关知识(如图4-10)。

5. 苏州玉雕

调研成员:宋湲、刘素琼

调研时间:2019年3月

调研次数:1次

调研内容:拜访苏州周玉强玉雕工作室

调研成就:对苏州玉雕的传承、特征、工艺、营销等有所了解

苏工、苏作自古有名,苏州玉雕也是非常著名的。苏州玉雕街在苏州的姑苏区园林路,就在苏州最有名的两大园林拙政园和狮子林附近,这条街上有很多玉雕工作室,苏州市玉石文化行业协会也在这条街上。本次对苏州玉雕的考察,是在苏州玉雕新锐周玉强的玉雕工作室进行的。小周非常年轻,三十岁左右,却在玉雕行业有十几年经验,有大学美术专业背景,这使小周的玉雕工作室富有自己的特色(如图4-11)。

图4-11 课题组成员向苏州玉雕工艺师周玉强请教

6. 桃花坞年画

调研成员:宋湲、刘素琼

调研时间:2019年4月

调研次数：2 次

调研内容：参观桃花坞年画博物馆；拜访苏州工艺美术职业技术学院桃花坞木刻年画社华黎静老师

调研成就：了解桃花坞年画历史、风格、工艺等，并以此做产品设计

苏州桃花坞年画是江南特有的民间传统木刻年画，因其集中在苏州桃花坞一带而闻名。桃花坞年画题材丰富，其题材寓意大多为祈福纳财、驱鬼避邪，还有的用来反映民间传说。山水、花鸟、人物、装饰图案、民间生产生活场景都是其选用的题材，一幅年画就是一个故事，画中每一笔都影响着整个画面所传达出来的意蕴。

2019 年冬在南京结识了苏州职业技术学院桃花坞木刻年画社华黎静老师，华老师介绍，苏州桃花坞年画源于宋代的雕版印刷工艺，由绣像图演变而来，到明代发展成为民间艺术流派，清代苏州的年画作坊多集中于阊门至桃花坞一带，故得名"桃花坞年画"。清雍正、乾隆时期，桃花坞年画进入全盛期，与天津杨柳青木版年画相互辉映，世称"南桃北柳"。"那时的桃花坞年画，既有传统绘画全景鸟瞰式的构图，又有西方焦点透视的铜版画形式，作品刻板细腻，风格清新。"现在桃花坞木刻年画社的年轻艺人在制作桃花坞年画时，采用叠加套色的手法，常选用红色、紫色及黄色等纯度高的色彩，色彩非常鲜明且对比强烈，制作步骤分为制作选样、制作线稿、刻版、印刷等步骤，这项技艺需要艺人长时间练习（如图 4-12）。

图 4-12 已故桃花坞年画国家级传承人房志达工作场面及与弟子合影（华黎静提供）

7. 常州梳篦

调研成员：宋媛、陆雨涵（学生）

调研时间：2019 年 6 月

调研次数：1 次

调研内容：拜访常州"文亨穿月"宫梳名篦艺术馆

调研成就：以常州梳篦为风格做产品设计

常州自古以来就以制作篦箕和木梳而闻名,常州梳篦素有"宫梳名篦"和"常州梳篦甲天下"之盛誉。常州梳篦是一种古老的汉族传统手工艺品,齿稀的称"梳",齿密的称"篦",梳理头发用梳,清除发垢用篦,用骨、木、竹、角、象牙等制成。梳篦是古时人手必备之物,尤其是妇女,几乎梳不离身,由此便形成插梳风气。中国古代历来很重视梳篦的制作,清代梳篦传世甚多,基本上保持着宋代的形制。

常州篦箕巷,位于常州城西,紧临运河,是古毗陵驿所在地,旧称"花市街"。这里整条街巷,家家户户都以制作梳篦为生。针对常州梳篦的考察,是到常州"文亨穿月"宫梳名篦艺术馆,这个艺术馆就位于常州篦箕巷,常州老牌子的梳篦都在篦箕巷有店"文亨穿月"梳篦比较全,店铺也大,可在此地买到古色古香的梳篦(如图4-13)。

图4-13 "文亨穿月"宫梳名篦艺术馆

四、针对宁镇扬地区的调研

1. 秦淮灯彩

调研成员: 宋湲、严家川(学生)

调研时间: 2018年9月

调研次数: 2次

调研内容: 拜访秦淮灯彩工作室

调研成就: 秦淮灯彩的实用新型专利1项

古人以灯拟星,即以小小的灯盏寄托了人与自然和谐的愿望。传统的年节习俗都要有灯彩,尤其是正月十五的元宵节,更是灯彩辉映、流光溢彩。

秦淮灯彩也叫金陵灯彩、南京灯彩,是南京有代表性的民间艺术之一,它的历史可以追溯到东吴时期,它汲取了中国传统纸扎、绘画、书法、剪纸、皮影、刺绣、雕塑等艺术之长。秦淮灯彩种类多样,不仅有荷花灯、狮子灯等传统灯彩,还有一系列与时代关系密切的花灯作品,如轮船、火箭、城市、山林等。灯彩制作运用了木工、漆工、彩绘、雕饰、泥塑、编结等工艺手段。本项目组在综合灯彩的制作过程后,研制出简易的插片式便携灯彩,并且申报了专利(如图4-14)。

图 4-14　秦淮灯彩柏雷工作室

2. 南京绒花

调研成员：宋瑗、邱雅丽（学生）

调研时间：2018 年 12 月

调研次数：1 次

调研内容：拜访南京绒花传承人赵树宪

调研成就：以南京绒花为风格做产品设计

南京绒花的历史悠久，有着很高的艺术价值。在江苏民间艺术调研过程中，课题组成员走访了一直坚持绒花制作的 65 岁绒花传承人赵树宪先生。他说，他一直在探索、思考如何让一个已被社会淘汰的、无法进入日常生活的技艺与时尚结合起来，让年轻人喜欢。他希望更多的年轻人来了解与学习绒花技艺，他非常期待和当代设计师进行创意性的合作，从而让古老的非遗技艺从传统的形式中走出来，进入公众的视野，让我们这代人，特别是南京人，以佩戴绒花为荣。赵树宪先生的话给了我们很大的启发，传统技艺需要年轻人的了解、参与，如何将绒花这一项古老的工艺技术传承和融入到现代生活，是绒花技艺传承与创新研究的重点问题（如图 4-15）。

图 4-15　赵树宪和他的绒花作品

3. 金陵剪纸

调研成员：宋湲、邱雅丽（学生）

调研时间：2019 年 3 月

调研次数：1 次

调研内容：拜访金陵剪纸大师张方林工作室

调研成就：以金陵剪纸为风格做产品设计

张方林是金陵剪纸传承人，号称"金陵神剪张"，在南京很有名气。张方林出生在剪纸世家，专业从事剪纸五十多年，功底深厚，剪纸作品灵气四溢，给人华丽饱满的美感。张方林研究并恢复了已濒于失传的"南京斗香花制作技艺"。张方林说，"剪纸属于记忆遗产，带有浓厚的因袭性质，人们往往把它作为改变行为方式的修心行动，却很少有人愿意作为职业毕生经营"。现在有许多剪纸艺术传承者和设计师都在为剪纸新发展开辟道路，从而使得剪纸艺术既能保留原有的艺术特色，又能带来商业价值（如图 4-16）。

图 4-16　张方林在教青少年剪纸

4. 金陵皮影

调研成员：宋湲、邱雅丽（学生）

调研时间：2019 年 5 月

调研次数：1 次

调研内容：拜访金陵皮影传人米艳以及她的金陵皮影造馆

调研成就：以金陵皮影为风格做产品设计

本次针对金陵皮影的调研，拜访了金陵皮影传人米艳以及她的金陵皮影造馆。金陵皮影造馆坐落于南京市江宁区观音殿村，园区总面积 100 亩（1 亩≈666.7平方米），其中皮影造馆占地面积 3 000 多平方米。这里交通便利，毗邻南京银杏湖、高尔夫球场、银杏湖游乐场、牛首山文化旅游区，被游客誉为"最富烟火气的非遗民俗文化村"。皮影造馆分为艺术展示空间、皮影沉浸式展示空间、教学体验空间、多功能演出空间、文创产品展示空间、制作创意空间、研发创意空间、企业展示走廊等。

米艳现为中国民间文艺家协会会员、江苏省和南京市民间文艺家协会会员。

米艳40余年来一直从事皮影的创作与研究,1979年师从著名工艺美术大师、皮影雕刻家李占文老先生学习皮影雕刻技艺;1982年进入中国皮影公司从事皮影雕刻工作;1995年调至南京工作,开始挖掘江苏皮影艺术,在著名公益美术家张道一教授的指导下,全心致力于南京皮影的传承与创作。1998年后,投入历史名著《红楼梦》的全剧本创作中,共创作了24个版面,全方位地还原了原著的故事情节、场景及人物特征。米艳的女儿陶媛媛是一位年轻的海归,师从母亲米艳,学习皮影雕刻技艺,因此把未来的事业重心放在了中国,放在了南京。陶媛媛从小受母亲的影响,对皮影艺术很早就有了一定的了解。大学毕业走向实践后,对这门独特的艺术有了更加深刻的理解与认识。2009年开始跟随母亲在金陵皮影工作室学习皮影雕刻技艺,决心把母亲的这门手艺传承下来,争取发扬光大;2012至2020年,先后参与了皮影《红楼梦》的创作及部分雕刻、着色工作(如图4-17)。

图4-17 金陵皮影传人米艳及其作品

5. 金陵银器

调研成员:宋溪、邱雅丽(学生)

调研时间:2021年5月

调研次数:1次

调研内容:拜访金陵银器朱广元工作室

调研成就:对金陵银器的传承、特征、工艺、营销等有所了解

对金陵银器的探访,源于团队成员南师大(南京师范大学)董斗斗老师的推荐。银器师傅朱广元是一位非常年轻的小伙子,他和朋友在南京江宁租了一间二层楼房,其中一层就是他的银器工作室,虽然地方狭小,但银器制作的工具一应俱全,这里生产的银器,也有很好的销路。

朱广元的银器主要以银壶、银水杯为主。在银料上,采用了999千足银,这样做出的银壶才色泽光亮、精致美观;做工上,一把银壶需要千锤万敲,精錾细刻,需经过下料、叠加、熔融、锻压、锤打、錾刻、雕花、打磨等几十道工序,中间要不停地回

火,考验的是匠人恒久的耐心和坚韧的意志,以及全神贯注的投入,稍有不慎,就会前功尽弃。历经数周,乃至一两个月,20多万次的锤打,精錾细刻,认真打磨,一把纯银茶壶才算是完成(如图4-18)。

6. 扬州漆器

调研成员:宋湲、吴梦婷(学生)

调研时间:2018年11月

调研次数:1次

调研内容:拜访扬州漆器厂

调研成就:对扬州漆器的传承、特征、工艺、营销等有所了解

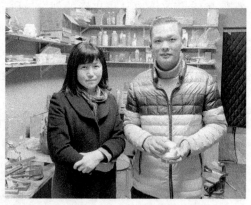

图4-18 课题主持人宋湲与金陵银器艺人朱广元合影

扬州漆器厂位于扬州市邗江区工业园银柏路5号,是一家专门从事漆器生产加工的企业。扬州漆器厂创立于1955年,技术力量雄厚,拥有国家级工艺美术大师4名,省、市级工艺美术大师及名人54名,全厂技术工人占80%。产品装饰工艺主要有雕漆嵌玉、点螺、平磨螺钿、刻漆、骨石镶嵌以及雕漆、彩绘、雕填、楠木雕、磨漆画等十大类。产品主要有工艺家具、室内装饰品、旅游纪念品、礼品、各种珍品、精品和收藏品,共3 000多个花式品种。近50年来,扬州漆器厂多次提供外交礼品,赠送给外国元首。中南海紫光阁、外交部大楼和驻香港、澳门特别行政区公署等重要外交接待场所,都有扬州漆器厂的产品陈列(如图4-19)。

图4-19 扬州漆器艺人张来喜

7. 镇江宝应刺绣

调研成员:宋湲、郝仁杰(学生)

调研时间:2018年12月

调研次数:1次

调研内容:拜访鲁垛镇乱针绣产业园

调研成就:对宝应刺绣的传承、特征、工艺、营销等有所了解

镇江宝应刺绣是苏绣的一个分支,主要以"乱针绣"为特色。乱针绣在宝应生

根发芽,至今也有32个年头。从原来几个人的小作坊,已发展成为宝应鲁垛镇一项重要的经济支柱。走进鲁垛镇乱针绣产业园内的扬州丁娟绣业有限公司,一眼就能看到工作室墙上挂着《丽人行》《春天的守候》《反弹琵琶》《暴风里的荷兰帆船》等作品。丁娟是鲁垛镇远近闻名的刺绣能手,她创办的扬州丁娟绣业有限公司是一家集乱针绣加工、销售于一体的刺绣制作公司,拥有50多名娴熟的女工,造就了一支精于刺绣研究和技法娴熟的生产队伍,年销售额在300多万元。丁娟和她的团队将公司发展成为集研究、制作和销售为一体的企业。企业在秉承中国传统刺绣艺术的基础上,大胆创新,巧妙地将油画技法融入刺绣中,把不同方向、不同颜色的直线条交叉重叠堆积起来表现物体的体积感、前后物体的空间关系及色彩变化(如图4-20)。

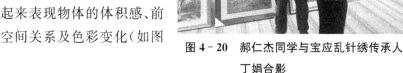

图4-20 郝仁杰同学与宝应乱针绣传承人丁娟合影

8. 扬州剪纸

调研成员: 宋瑗、邱雅丽(学生)

调研时间: 2018年12月

调研次数: 1次

调研内容: 拜访扬州剪纸翁文大师

调研成就: 对扬州剪纸的传承、特征、工艺、营销等有所了解

和扬州剪纸大师翁文的见面,纯属偶遇,却因为偶遇而了解了一番剪纸新天地。翁文是地地道道的江苏扬州人,从20世纪60年代起就向工艺美术家、著名的剪纸艺人张永寿学艺,协助张永寿剪《百菊图》《百菊恋花图》等。翁文是江苏省民间工艺研究会理事、江苏省工艺美术学会会员、中国工艺美术学会会员,扬州市授予其"工艺美术大师(三级)"称号。创作剪纸作品《四龙图》参加省美术展览获优秀奖。《鹤鸣九皋庆回归》迎接香港回归,刊于《工人日报》《扬州晚报》等报刊杂志。扬州剪纸所用的纸张是白色的手工宣纸,一般以素色为主,这使得作品清新素雅,摒弃掉多余的颜色,其表现手法和中国画白描的手法有异曲同工之妙。扬州剪纸整幅作品由线条组成,可以说是用剪刀代替毛笔,剪出流畅的线条(如图4-21)。

图4-21 课题主持人与扬州剪纸大师翁文

图4-22 梅位炳在他的店铺里

9. 高淳布鞋

调研成员： 宋湲、邱雅丽（学生）

调研时间： 2019年1月

调研次数： 1次

调研内容： 拜访高淳老街梅位炳

调研成就： 对高淳布鞋的传承、特征、工艺、营销等有所了解

梅家鞋铺在南京高淳老街上，已经经营了近70年。梅位炳是淳溪镇人，一辈子只做了制鞋一件事情，是名副其实的老艺人。梅位炳热爱制鞋，手工制作的布鞋已有上万双，他苦心钻研制鞋技术，把毕生精力献给了制鞋事业，拥有高超的制鞋手艺，已成为同行中的佼佼者。梅位炳做鞋的时候，左手拿鞋帮，右手捏针，双腿夹鞋底，通过长针往来缝纫把鞋帮和鞋底紧密地连在一起，一双布鞋就做好了（如图4-22）。

五、针对通盐泰地区的调研

1. 南通蓝印花布

调研成员： 宋湲、刘素琼

调研时间： 2019年5月

调研次数：2 次

调研内容：拜访吴元新南通蓝印花布博物馆

调研成就：建立蓝染工作室

蓝染是中国传统的印染工艺，历史悠久、源远流长。民间蓝染是以自然界中自然成长的蓝草为染料的，由于独特的气候、土壤与历史因素，江苏南通普遍种植蓝草，应运而生的土布与蓝染成为农家平常之物，南通蓝印花布也成为著名的江苏民间艺术之一。南通蓝印花布吴元新大师来我们的学校金陵科技学院讲学过，让广大师生受益匪浅。这次对南通蓝印花布的采风，是通过拜访南通的吴元新蓝印花布博物馆进行的，也是对吴元新来我校讲学的一个回馈。吴元新的女儿吴灵姝接待了我们，吴灵姝从小学习手工印染技艺，毕业后在染坊实践学习，耐住寂寞，克服了诸多困难，在苦脏累的染坊中坚持学习蓝印花布各道工艺，已熟练掌握了蓝印花布印染技艺中的刻版、刮浆、染色等工艺，经过十年的研究和创新，复制了失传千年的夹缬工艺（如图4-23）。

图4-23 南通采风遇到的运载蓝印花布的老人

2. 东台发绣

调研成员：宋瑗、汤鹏程（学生）

调研时间：2019 年 11 月

调研次数：1 次

调研内容：拜访东台嘉丽发绣厂陈伯余

调研成就：以东台发绣为风格做产品设计

本次对东台发绣的走访，是由于学生汤鹏程是东台人，他的父亲非常支持本次调研，于是特意联系了东台嘉丽发绣厂陈伯余接待我们。

东台发绣源于佛教盛行的唐代，虔诚的女子用自己的头发，在丝绢上绣成佛像，朝夕顶礼膜拜，这便是发绣的源头。古人认为"身体发肤，受之父母"，头发是能代表自己和祖先的珍贵的东西，发绣的出现是求神拜佛虔诚的表现，把自己的头发当作丝线，用细密的针脚来表达自己的心愿，在当时被看作虔敬的表现，由此发绣便在民间流传开来。在20世纪60~70年代间，很多苏南居民被下放到苏北农村，许多画家、绣娘来到东台，他们将所带来的苏绣技艺与当地的发绣相结合，使东台

发绣繁荣起来,绣出《姑苏繁华图》《清明上河图》等优秀作品(如图4-24)。

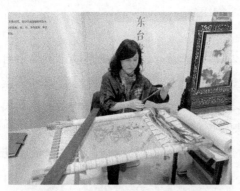

图4-24 课题主持人学习发绣技巧　　图4-25 课题主持人与郭承毅合影

3. 南通板鹞风筝

调研成员:宋瑗、严家川(学生)

调研时间:2019年5月

调研次数:1次

调研内容:在扬州大运河文化旅游博览会访谈南通板鹞风筝传人郭承毅

调研成就:以南通板鹞风筝为蓝本做产品设计

2019年在扬州举办的大运河文化旅游博览会汇集了江苏省各类民间艺术品类,南通板鹞风筝也在其中,在这里有幸拜访了南通板鹞风筝传人郭承毅先生。郭承毅是江苏南通人,第一批国家级非物质文化遗产项目风筝制作技艺(南通板鹞风筝)代表性传承人。郭承毅随父学艺四十余年,作为南通郭氏风筝传承人,设计制作了很多板鹞风筝和传统造型风筝作品,多次参加国内外展览比赛,多家电视台曾对其进行过专访。

南通是中国四大风筝产地之一,南通板鹞风筝由长方形和菱形交错而成,可以分为六角星和八角星。六角星可以单独成形做成风筝,也可以用左右并列的排列方式,八角星的组合多是八个相同单元围住另一个单元,称作"九连星板鹞"或"九松林"(如图4-25)。

六、针对徐淮连地区的调研

1. 徐州香包

调研成员:宋瑗、邱雅丽(学生)

调研时间: 2019 年 5 月

调研次数: 2 次

调研内容: 参观扬州大运河文化旅游博览会徐州香包专柜

调研成就: 对徐州香包的传承、特征、工艺、营销等有所了解

香包,又称"香囊",以徐州香包较为有名。徐州香包是传统的民间艺术品,造型以新、奇、美、真为特色,生动、简洁、粗犷、质朴,极具装饰性,局部刺绣严谨细腻,惟妙惟肖,形状敦实淳朴,与徐州本地汉画像石的艺术造型风格颇神似,色彩对比强烈,有心形、圆形、菱形、元宝形、蝴蝶形、花瓶形、水滴形、长方形、人物娃娃等形状。内容多以喜庆吉祥题材为主,如龙凤呈祥、鸳鸯戏水、松鹤延年、喜鹊闹梅等,寄托着人们祈求祥瑞、辟邪纳福、丰衣足食的美好愿望。随着经济的发展和人民生活水平的提高,徐州香包的题材也在发生着变化,出现了以戏曲人物脸谱、布袋和尚(招财)、麒麟送子、观音送福、两汉文化、卡通娃娃等为题材的作品,更适应当代人民的需求(如图4-26)。

图 4-26 课题主持人无意中淘到清末徐州香包针插

2. 邳州纸塑狮子头

调研成员: 宋湲、严家川(学生)

调研时间: 2019 年 5 月

调研次数: 1 次

调研内容: 在扬州大运河文化旅游博览会访谈邳州纸塑狮子头传人石荣圣

调研成就: 对邳州纸塑狮子头的传承、特征、工艺、营销等有所了解

在 2019 年扬州大运河文化旅游博览会上,笔者见到了邳州纸塑狮子头传人石荣圣夫妻。当时夫妻俩正在做邳州纸塑狮子头工艺制作展示:狮子头是使用层层废旧报纸糊成的,晾干后涂白色颜料,之后用鲜艳的颜色涂抹,再加上胡须,一个精美的纸塑狮子头就完成了。

邳州纸塑狮子头传人石荣圣出生于邳州市官湖镇民间扎塑工艺世家,自幼受祖辈扎塑艺术的熏陶,掌握纸塑狮子头的制作技艺,而又不拘泥于父辈的祖传技艺,遍访邳州民间扎塑艺人和民间绘画及其他门类的民间艺人,吸取众家技艺之

长,在继承传统技艺的基础上,不断地总结研究,更新材料,创作新品种,扩大狮子头的使用范围,适应群众需求,使邳州纸塑狮子头能在当今市场经济大潮的冲击中顽强地生存下来,并带领他的家人和热爱纸塑狮子头艺术的学员,继续执着地传承事业(如图4-27)。

3. 东海水晶

调研成员:宋嫒、汤鹏程(学生)

调研时间:2019年10月

调研次数:2次

调研内容:参观东海水晶博物馆

调研成就:对东海水晶的传承、特征、工艺、营销等有所了解

图4-27 课题主持人与邳州纸塑狮子头传人石荣圣

对东海水晶的调研是通过参观东海水晶博物馆来进行的。东海是世界天然水晶原料集散地,有着"世界水晶之都"美誉。东海水晶博物馆位于江苏省连云港市东海县,是我国规模最大、等级最高、唯一以水晶为主题的专题性博物馆,汇聚了东海及世界各地品质最好、工艺最精美的天然水晶奇石和水晶工艺品。

东海水晶以蕴藏量大,质地纯正而著称于世,2013年被选为20个"江苏符号"之一。东海水晶纯净晶莹,质地优良,历经多年发展,工艺不断创新,技艺不断进步。东海水晶通过继承传统、引进先进技术,已逐渐形成了具有东海特色的雕刻工艺,如立体圆雕、深浅浮雕、镂空雕以及嵌金镶玉等,还有新科技激光内雕、磨砂等技艺。东海水晶遵循着中国传统美术理论,即以形写神、神韵生动的艺术规律,讲究造型逼真,雕刻精细,古朴典雅的艺术风格,还汲取明清及民国初年民间玉器的雕形和饰纹,有耐人寻味的深刻寓意(如图4-28)。

图4-28 东海水晶博物馆以及展出的张玉成作品《白猿献寿》

4. 靖江竹编

调研成员：宋湲、邱雅丽（学生）

调研时间：2019年9月

调研次数：1次

调研内容：拜访靖江竹编传人李静如

调研成就：对靖江竹编的传承、特征、工艺、营销等有所了解

靖江竹编制品闻名于世的原因是靖江出产一种淡竹，与普通毛竹相比，淡竹的节疤稀且平滑，加工成篾丝、篾片之后弹性、柔韧性均好，很适宜用以进行工艺编织。

斜桥镇江平村是竹编村，那里家家户户曾经都做竹编，现在江平村里只有几位老篾匠还在做竹编，花满荣坚守做竹编的手艺。靖江竹编需要经过选料、破篾、打磨、煮篾、染篾、铲蔑、嵌蔑后才能进入编制环节（如图4-29）。

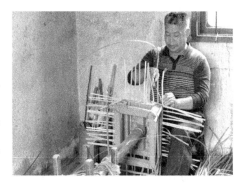

图4-29　斜桥镇江平村花满荣在编制

第二章　部分江苏民间工艺师简介

在进行江苏民间艺术调研的时候，遇到了一些当今活跃在江苏民间艺术领域的工艺师们，他们可能没有很高的荣誉，或者没有很高的收入，但是都在江苏民间艺术领域坚守着。这里介绍的可能只是一小部分人，还有更多的江苏民间艺术工匠们在默默地工作着，只是没有出现在这本书里。

一、淮安农民画——潘宇

中　文　名：潘宇

国　　　籍：中国

民　　　族：汉族

出生年份：1966年

职　　　业：淮安市淮安区博里镇文化站站长、正研究馆员、高级工艺美术师、江苏省农民书画研究会副会长

主要成就：全国十佳农民画家、江苏省传统技艺技能大师；作品曾获江苏省农民美术书法大赛六届一等奖，其作品曾先后到美国、英国、日本、澳大利亚、挪威、瑞典等国家展览交流，多幅作品被各级美术馆和国际友人收藏。

人物传记：由于地理、环境、民族、地域的风尚不同，民族文化、生活方式的不同，人的文化素养和思想观念的差异，全国各地先后出现风格各异的"民间绘画"艺术群体，这个群体创作的画作统称"中国农民画"。潘宇出生于江苏淮安，是淮安农民画画家，从事农民画创作活动40年，迄今为止创作了1 400多幅精品农民画。潘宇的农民画创作立足乡土、学习民间、广为借鉴、顺其自然、不断更新。

立足乡土是画作充满烟火气息的基础，是潘宇农民画的主要特点。其画作色彩明快，人物造型情态各异，没有比例透视，没有虚实结合，只有自然的造型、明快的色彩、夸张的线条，巧妙地表达出潘宇对农民画作的理解。

学习民间指的是从民间艺术中汲取艺术创作的养分。潘宇多年坚持汲取民间年画、剪纸、刺绣、蜡染等艺术的养分，例如作品《春》将民间刺绣的构图、造型、色彩巧妙地运用在农民画的创作上，形成独特的农民画风格。

广为借鉴指的是吸取中外艺术创作的精华，使农民画从单一的艺术形式向多样化的艺术形式发展。农民画是从国画、年画等单线平涂的艺术形式中发展起来的，单一化的表现手法虽然淳朴，却也会导致艺术效果的僵化，广为吸收中外艺术创作的精华，会开拓农民画的创作空间。例如作品运用野兽派线面结合的构成手法和色彩风格，或借鉴国外流行的稚拙艺术的表现方法，或运用汉画像石（砖）的表现形式等。

顺其自然是潘宇作画的又一经验。基于对现代农民生活的理解，并受到本地民间艺术的影响，他的画作中有很多不可思议的"怪"现象。如作品《织网》运用反透视的方法，近小远大，采取鸟瞰形式的构图；作品《小康村里致富忙》的人物在平面视角上有大有小；作品《赶街》的人物手脚随意安排，侧面的人可以画成正面的眼睛；作品《赶集去》又有空渺、浩瀚的虚幻感；作品《哺》《采藕》《稻草人》富有随意性的夸张变型风格，接近儿童画的稚拙童趣。潘宇的作品追求自然、古朴、单纯的美，不受拘束的随意造型和赋彩的自由，

图4-30 潘宇在创作

这正是现代民间绘画要寻求的真谛（如图4-30）。

二、高淳木雕——马玉年

中 文 名：马玉年
艺 名：马御辇
国 籍：中国
民 族：汉族
出生年份：1970年
职 业：木雕工艺大师

主要成就：为省市级文保单位修复木雕；在高淳老街开设御辇木艺工作室；入选第五、六、七届南京农业嘉年华民间艺人；入选南京市非物质文化遗产"高淳木雕"传承人。

人物传记：马玉年出身在一个四代木雕之家，童年的马玉年看到父亲竟能将木头"化腐朽为神奇"，便对木雕产生浓厚的兴趣。他学习木雕并不是为了继承家业，而是在日日雕刻的环境中受到了熏陶。他说："我的父亲曾是小有名气的木匠，我小的时候，为了哄我开心，他就经常用捡来的木头给我雕玩具。"

马玉年的工具箱里有100多种工具，木材在马玉年的手里通过取料、构思、设计、打坯、修光、打磨……变成一件又一件精美的木雕。"巧借自然，因材施艺才能出好作品"，他在木雕艺术创作上有四项原则：寻奇觅美、巧借天然、突出意趣、讲究构图。为了能让作品变得更生动，马玉年从不轻易拿起刀雕刻，一块好的木材需要好的灵感和思路。从构思到雕刻到成品，反复打磨修改，坐下便是一天。对于他来说重复着的时光并不寂寞，这更能让他潜心研究，这样的他造就独特的木雕，不论大小，每一件木雕都刻得活灵活现、惟妙惟肖。作品《钟馗打鬼》中钟馗环眼豹头、虬髯铁面、容貌奇伟、手持宝剑、栩栩如生。"最好的传承是让传统木雕工艺回归生活"，在马玉年看来要想把木雕雕好雕活，不仅仅需要手工雕刻得好，更重要的是需要把自己的感情加入进去。树木的形体千姿百态，有的虬曲臃肿，有的四出槎牙，既有突出的鸡眼，又有空穴，还有结瘤和细裂的纹路及各样的节疤，多变的木材，展现出人工所不能刻画的特点。在雕琢过程中，利用好树根原始的肌理纹路，是能创作出绝佳作品的关键。

马玉年认识到民间工艺、传统文化的重要性，几番努力在高淳老街开了这家御辇木艺工作室。平时除了从本土文化中汲取营养倾心打造各类人文主题的木雕佳作，他也会雕刻一些简单的比如车挂、摆件、家具等日用工艺品，供往来游客选购。对于高淳木雕未来的发展，马玉年表示，虽有担忧但是仍然充满信心，"培养新一代

传承人是目前我们木雕艺人的责任,也希望有更多的年轻人爱上高淳木雕,并用实际行动把这门老手艺传承下去"(如图4-31)。

三、木船制造——周永干

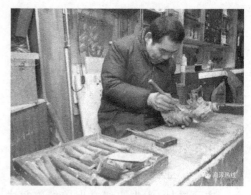

中 文 名:周永干
国　　籍:中国
民　　族:汉族
出生年份:1964年

图4-31 马玉年在制作木雕

职　　业:兴化市竹泓镇永干木船厂厂长、兴化市竹泓镇木船协会会长
主要成就:江苏省非遗传统木船技艺传承人、泰州市级非遗兴化传统木船传承人、国家级非遗传统木船制造技艺代表性传承人、首届泰州名匠。

人物传记:周永干出生于江苏省兴化市竹泓古镇,该镇是典型的四边环水、地势低洼的水乡泽国,人们"以船为车,以楫为马",摇荡在纵横水乡间。他祖辈以造船为生,他是第五代周家木船手艺制作人。周永干自小耳濡目染祖辈造船技艺,无需刻意学习,"看着看着就会了",随祖父学习木船制造,后一直在竹泓镇从事木船制造工作,周永干造船不需要造船图纸,而是凭借独到的眼光和经验,延续传统制船的技艺。三十多年来,他立志于木船制造事业,不断钻研,努力提高技术水平,锐意创新,取得卓越的成绩。

"老一辈传下来的手艺,要传承,也要适应性地有所创新。"周永干的创新是从形式和工具方面进行的,现阶段木船生产不再局限于渔用船和农用船,也向环卫船、旅游船方面发展,更是研制出了尖头船和龙舟船等新品种。木船制造技艺被列入国家级非物质文化遗产名录,周永干成为该项技艺的代表性传承人。荣誉令周永干在木船制造质量上严格把关,在技艺保护方面尽心尽力,传承创新,授艺收徒。以往村里缺少年轻的制船手艺人,现今年轻人越来越重视工艺复杂、工序繁多、耗工费时的制船手艺(如图4-32)。

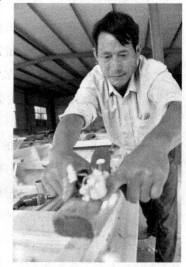

图4-32 周永干在做船模

四、梅家布鞋——梅位炳

中 文 名:梅位炳
国　　籍:中国
民　　族:汉族
出生年份:1929 年
职　　业:布鞋工匠
主要成就:高淳老街正宗老字号"梅家鞋铺"的创始人。

人物传记:南京高淳老街是一条有 900 多年历史的街道,素有"金陵第一街"之称,梅家鞋铺是高淳老街上制鞋业的代表。梅位炳是淳溪镇人,从小时候家人给梅位炳穿上辟邪的虎头鞋开始,梅位炳就表现出对布鞋的热爱。在抗日战争时期,老街沦陷,梅家鞋铺就躲到乡下,并在乡下生根。1949 年后梅家鞋铺又在老街上开张,算起来梅家布鞋店已经经营了近 70 年。梅位炳一辈子只做了制鞋一件事情,是名副其实的老艺人。做鞋的时候,梅位炳左手拿鞋帮,右手捏针,双腿夹鞋底,长针往来缝纫,鞋帮和鞋底便紧密地连在一起,一双布鞋就做好了。梅位炳热爱制鞋,手工制作的布鞋已有上万双,他苦心钻研制鞋技术,把毕生精力献给了制鞋事业,拥有高超的制鞋手艺,已成为同行中的佼佼者。

2002 年 5 月在首届南京高淳老街民俗文化节上,梅家鞋铺顾客盈门,各种布鞋供不应求。梅家鞋铺内摆放的各类布鞋琳琅满目,相映生辉,成了老街上一道亮丽的风景线。现在的梅家布鞋不愁销路,但是在普通人眼中,它已经慢慢从用来穿的实用鞋子变成了用来看的旅游纪念品,虽然价格更高了,销路更好了,但是也慢慢由实用品向装饰品转换,梅位炳认为这不是什么好事情。梅位炳已做布鞋 70 年,技艺之高自不用说,他的子女们也都是手工布鞋的"顶尖高手",而梅位炳的孙辈,却没有一个人愿意传承衣钵。梅位炳还清楚地记得,当梅家鞋铺开张时,高淳老街上鞋铺就不下 20 家。那时,做布鞋是每一位高淳妇女必会的。而近年来,随着机械化生产的冲击,手工布鞋店接二连三地倒闭。早在七八年前,梅家鞋铺就成为整个高淳手工布鞋业的仅存者。一条 300 米的高淳老街,有诸多景点,而最美的风景却是 70 年如一日一针一线做布鞋的老人。老街上的风景可以 10 分钟看完,但一针一线间的手工之美却需要细细品味(如图 4-33)。

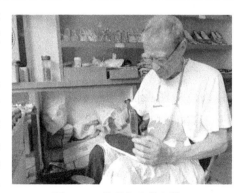

图 4-33　梅位炳在做布鞋

五、古代织机——朱剑鸣

中 文 名：朱剑鸣

国 籍：中国

民 族：汉族

出生年份：1960年

职 业：中国社会科学院考古研究所文化遗产保护研究中心特约研究员、苏州民间工艺家、高级工艺美术师、古织机制作技艺传承人

主要成就：复原中国古代织机模型；在中法国际学术研讨会上作了学术报告；古代织机制作技艺被苏州市政府列为非物质文化遗产；应邀参加英国威尔士兰彼得大学、牛津大学和剑桥大学非遗和传统文化的交流活动，并在剑桥大学作了一场演讲，主题是古织机和罗织物的介绍，同时还展出织机模型。

人物传记：朱剑鸣出生于苏州，曾任苏州丝绸博物馆工艺部主任，20世纪80年代末就从事古代织机工艺的研究，逐步掌握了织机的操作和工艺流程。朱剑鸣20多年来痴迷于古代织机，不辞辛劳地寻访民间纺织艺人，足迹遍及河南、贵州、四川、湖南、江西等地，收集各类织机资料，并成功地复原了各个时代或具有地方特色的各类织机上百种。

这一系列抢救性的挖掘，充分地展示了古代的科技文明，延续了中国织机的演变进程，汇聚了各民族间的织机造型和工艺精华，具备了陈列展览、教学教具等多种功能。古织机模型为国内一些大专院校和专业单位收藏，对纺织和丝绸文化的传播及青少年的科普教育，产生了深远的影响，并由点带面地影响了国内不少城市，被媒体誉为"纺机的复生"。

如今，朱剑鸣的名声早已流传于外，但他却只是希望通过不断的调查走访，积累下海量的数据，通过研究、分析，将这项技艺传承并发扬光大，让更多的人了解并喜欢中国的传统织造（如图4-34）。

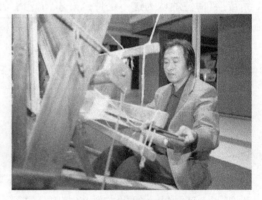

图4-34 朱剑鸣与织机

六、紫砂壶——顾建明

中 文 名:顾建明

国　　籍:中国

民　　族:汉族

出生年份:1967年

职　　业:高级工艺美术师、江苏省陶瓷行业协会会员、宜兴非物质文化紫砂陶传承人

主要成就:与天津孙其峰、华非等篆刻家合作作品《精品紫砂(套)壶》被江苏省紫砂博物馆收藏;作品《棋韵壶》获河北省首届中国紫砂精品博览会金奖;作品《虚扁壶》被天津博物馆永久收藏;作品《仿古双凤香炉》获现场手工制陶技能大赛作品参评三等奖;作品《德钟壶》获第八届中国(国家级)工艺美术大师精品博览会银奖;在作品《井栏壶》获第八届中国(国家级)工艺美术大师精品博览会铜奖;作品《淳风壶》获第九届中国(国家级)工艺美术大师精品博览会银奖;在第二届宜兴紫砂陶手工技能大赛中被授子宜兴紫砂陶合格传承人;作品《至乐》获第四届中国(南宁)工艺美术精品博览会银奖;作品《扁石壶》被长春博物馆收藏;作品《禅轮》获第十六届中国(国家级)工艺美术大师精品博览会金奖;作品《至乐提梁壶》获江苏省金福杯工艺美术精品大奖赛金奖;作品《圆珠》被安徽省博物馆收藏;作品《智圆》获外观设计国家专利;作品《混元壶》在第八届中国宜兴国际陶瓷文化艺术节"景舟杯"中被评为中级职称铜奖;作品《莲台提梁壶》入展中国国家博物馆中国工艺美术双年展;作品《供春》在第七届中国陶瓷名家名作展荣获金奖。

人物传记:顾建明生于宜兴丁蜀镇白宕村,中国地质大学艺术(陶瓷)设计本科毕业。1984年进入宜兴陶瓷厂学习陶瓷雕塑及紫砂陶成型技术,研习历代宜兴紫砂陶名器。受张焕生夫妇、陈文南、夏俊伟、葛陶中等的技术传授,掌握过硬的技艺技法。在师傅吴培林先生的指导下,他不仅制作难度上有所突破,在形态创意中也有更深入的追求。他还注重美学的培养,对紫砂泥料、古壶老壶、历代名壶都有深入研究。顾建明的作品注重线面变化与精神内涵,能够自然地体现宜兴紫砂的文化与情趣。顾建明的紫砂壶造型新颖,在注重选料的同时,更注重作品的神韵,创作了许多优秀作品,受到业内前辈与收藏家的肯定。作品全部采用全手工成型,多次在全国陶瓷评比与现场制作比赛中获金、银、铜等奖项,并参加国家博物馆和美术馆主办的展览,许多作品同时也被多家博物馆与文化机构收藏。

做壶乃技,技不在多,而在精;做壶乃艺,艺不在丰,而在韵。顾建明深知紫砂壶技艺之道,他数十年如一日,孜孜不倦地提升自身能力,在各种器型上均有所建树。同时,他博学广纳,尤其对传统经典壶型有着较为深入的研究,所制经典器型,无不精美绝伦,堪称佳作。在漫长的艺术生涯里,他不断求知学习,以文化素养和文化认知,丰富着自己的作品,使之具备独特的个人风格。

见其壶如见其人,其作品用料扎实考究、工艺一丝不苟,其人兢兢业业数十载,不受外界利益影响,本本分分制壶,堪称业界楷模(如图4-35)。

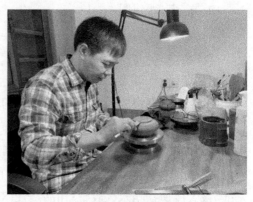

图4-35 顾建明在制壶

七、紫砂雕塑器杂件——刘景

中 文 名:刘景

国　　籍:中国

民　　族:汉族

出生年份:1979年

职　　业:优秀青年陶艺家

主要成就:紫砂雕塑杂件代表人物,中青辈实力派陶手,自幼酷爱紫砂艺术,擅雕塑,专造型,紫砂艺术意识流开拓者,创作型艺术家,"景园"主人,"景人陶艺"创始人。作品均展现传统文化与现代审美之结合,具备鲜明的美学风尚,其独特的艺术语言基于他多年沉淀下的文化素质、艺术修养和技艺功底。

人物传记:刘景从艺至今已二十多年,求真的造诣与写意的灵气,兼而有之。他食古而化,无论采用写真或写意手法,皆能因领悟造物真髓而致巧动人;塑造生灵或静物,因融入生命情感,而抵达造境之况味。在紫砂艺术的创作中,刘景把自己的人生积累、真实情感和心灵的诗兴情愫放了进去。他的作品没有过多世俗的语言,更没有任何模仿的"标签"和印记。他只是在创作,在他的意识里天马行空。这就是刘景的作品风格,他独创了"景式"风格。刘景说:"制壶时,对壶之主体语言进行构思,整体表达的内容、传递的气息与中国传统文化要一脉相承。通过自己的眼睛选择学习古壶的气息韵味,但要有审美倾向性地去选择古壶,不要照搬,要学

会发现美,要有一双会感知美的眼睛。"

刘景与夫人裴琳爱石,园子和屋里都是他们从各处收来的老石鼓、老石墩、老柱础、老石桌,古意禅意无处不在。刘景说:"中华传统文化艺术历史悠久,底蕴深厚,造园和做壶有异曲同工之处,首先要深入了解中国传统文化,不要一味地去复古,要有自己的审美和目的,并兼顾现代人的生活习惯。这个庭院保留了中国古典元素,并融入现代理念与想法。通过一花、一草、一树、一石感受文人生活状态与文人情怀,将其渗透到紫砂作品当中,使作品更具亲切感。"刘景擅制紫砂雕塑器,在紫砂圈是路人皆知之事。近年来,刘景通过不断地创新制作,将雕塑的制作技法融入到传统制壶工艺之中,制塑器信手拈来,给人耳目一新的感觉。刘景创作的"情趣系列"作品从生活的各个角度充分反映作者的匠心所在。他以写实的手法、精妙的工艺,将自然界的小动物刻画得生动活泼、栩栩如生,令人爱不释手(如图4-36)。

图4-36 刘景

八、紫砂雕塑——董斗斗

中 文 名:董斗斗

国　　籍:中国

民　　族:汉族

出生年份:1969年

职　　业:南京师范大学美术学院雕塑系主任、硕士研究生导师,高级环艺师,中华文化促进会公共艺术委员会副主任,江苏省雕塑艺术委员会委员

主要成就:雕塑作品获得各类奖项并被收藏;近年来由于教学雕塑材料研究需要,致力于紫砂雕塑的研究。

人物传记:曾任青奥会奥组委雕塑艺委会委员,持有国家建设部城市雕塑设计资质。中国"英雄孟良崮"国际雕塑大赛评委,中国"英雄台儿庄"国际雕塑大赛评委,中国安吉"吴昌硕杯"国际雕塑大赛评委,中国长春国际雕塑作品展评委,中国西宁国际"昆仑神韵·天工开物"雕塑大赛评委。1995年毕业于天津美术学院雕塑系,获学士学位;1997年至2000年就读于乌克兰国家艺术科学院研究生院,师

从苏联功勋艺术家 B. 博罗达依,毕业后获硕士学位,同年举办个人雕塑、绘画艺术展,被乌克兰美术家协会、国家学术委员会授予"雕塑艺术家"称号。主要研究方向:传统具象为主的学院派写实主义雕塑和研究空间语言为主的"形制圆浮雕"雕塑。

董斗斗认为:在雕塑历史发展中,中国和西方国家出现完全不同的局面,中国古代很少有城市雕塑,近代新文化运动后期,中国雕塑家从西方把雕塑艺术和西方雕塑教学带来中国,建国初期中国雕塑家从苏联把雕塑教学体系带到中国,并创作了"人民英雄纪念碑"等具象雕塑作品,中国雕塑传统学院派教学模式由此搭建起来。而民间雕塑艺术家们以作坊教学方式传承着中国语言形式,如曲阳石雕、惠安石雕、南阳木雕、北方泥人张、南方惠山泥人、景德镇陶瓷雕塑、福建石湾雕塑、德化陶瓷雕塑等。改革开放以后随着中国经济的飞速发展,城市建设需要大量的城市雕塑、公共雕塑等,在全球信息大数据共享的时代,中国雕塑家以极大的热情,投身到雕塑艺术的研究和创作中去。建立新雕塑语言形式,寻找具有民族文化结合的雕塑形式等,成为雕塑艺术工作者的主要任务。

董斗斗教授将传统雕塑语言与材料实验相结合,开展从紫砂壶工艺到紫砂雕塑的创作研究,不仅结合了传统雕塑的紫砂材料,也在紫砂雕塑的创作中尝试运用空间艺术语言形式进行雕塑艺术创作,将形制圆浮雕语言形式与紫砂传统的工艺相结合,呈现出当代和传统的相互融合,点、线、面、体与空间的延展转换,形式与内容在传承传统工艺的基础上渗透着当代艺术理念的精神内涵。董斗斗的紫砂雕塑艺术创作实践,是对传统艺术发展的创新与传承,也是对中国传统文化人文精神的传递与拓展。董斗斗教授的紫砂雕塑作品入选专业紫砂雕塑展览和部分当代艺术大展,他是学院派紫砂雕塑的领军人物(图4-37)。

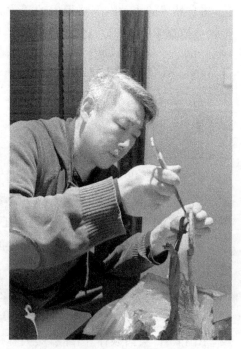

图4-37 董斗斗在做紫砂雕塑

九、江都漆画——金桂清

中 文 名：金桂清

国　　籍：中国

民　　族：汉族

出生年份：1959 年

职　　业：江苏省高级工艺美术师、扬州市非物质文化遗产江都漆画代表性传承人、国家一级美术师、可卷漆画专利人

主要成就：毕业于福州大学工艺美术学院；曾获中国漆器艺术精品展"漆花杯"金奖、省工艺美术精品大奖赛"艺博杯"银奖等殊荣，作品被国内外美术馆收藏；1990 年漆画《柔情似火》荣获"第二届中国体育美术作品展览"一等奖；2010 年国画《征峰》入选"第十六届亚运会亚运当代艺术展"；2011 年可卷漆画《千秋中山》荣获"2011 艺博杯工艺美术精品大奖赛"银奖；2011 年可卷漆画《清明上河图》长卷及局部荣获 2011 中国漆器艺术精品展"百花漆花杯"金奖。

人物传记：金桂清从小在江都特种工艺厂里长大，他的父母是厂里的设计师，他从小看设计师们绘画、设计，让他对画画产生了浓厚的兴趣。1976 年高中毕业后，跟着吴迎发、陆应勤学习漆画制作。

金桂清经常参加各种展览，他发现传统漆画大多依附于漆器，做装饰的漆画尺寸较大，外出展览、参加比赛携带都不方便，金桂清开始思考能不能在漆画技艺上有所改进，借鉴国画的卷轴，让漆画这个高雅的艺术品走入寻常百姓家。这个问题一直困扰着金桂清。功夫不负有心人，他以大漆和点螺为设计主体，研发出了可卷漆画的技术，让江都漆画由"刚"变"柔"。漆画《三把刀》是金桂清首个可卷漆画作品，呈现了闻名天下的扬州厨刀、修脚刀、理发刀的三段场景。这件作品贴了硬质的金箔、银箔和蛋壳等材料，经过特殊处理，软化后的这些材料，可以跟着画作一起卷上万次。金桂清的卷轴漆画是对古代彩绘漆画技术的传承，是现有条件下的一次重大技术突破创新，他注重发挥古老艺术的社会价值、实用价值和审美价值（如图 4-38）。

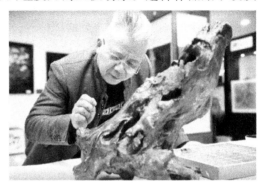

图 4-38　金桂清在创作

如今，已经年过花甲的金桂清还坚持创作，但是漆画技艺后继无人让他对漆画的传承十分担忧，他希望能有更多年轻人关注并走近扬州漆画这项古老的非遗技艺。

十、云锦织造——胡德银

中 文 名：胡德银

国　　籍：中国

民　　族：汉族

出生年份：1951年

职　　业：云锦工艺大师

主要成就：研究复原了各类织机，如云锦大花楼织机、斜织机、天鹅绒机、素织机、竹笼机、小花楼蜀锦机、多综多蹑织机等；参与1985年北京定陵博物馆明代龙袍文物复制工作，1986年参加苏州丝绸博物馆筹建工作，1989年参与国家文物局古丝绸文物科研复制工作，1996年荣获国家文物局颁发的科学进步一等奖。

人物传记：胡德银的姑爷爷王功甫在20世纪30年代从事云锦织造，父亲胡炳贤20世纪40年代从事云锦织造。胡德银的童年就是在机坊长大的，他从很小的时候就对各种织锦了解至、如数家珍；长大后的他子承父业，在南京艺新丝织厂做云锦加工技工，此时的胡德银学会了改造及重新组装织机。"文革"时胡德银进入王子楼云锦加工厂，练习"投梭打纬"，即用空梭子练习投梭的力道，练习手腕的灵活度。只有基本功扎实了才可以由简到难，这一干就再也没有改行过。

20世纪90年代胡德银曾参与组织复制四经绞罗的工作，这是一种链式纹，它以四根经线为一绞组，与左右邻组相绞，四根经线间亦互相循环，成品呈现链状绞孔，织出的面料表面呈现出若隐若现的浮雕效果，是古代丝织品中独树一帜的巅峰之作。

胡德银在云锦的研究、传统技艺的继承和发扬方面作出了很大的贡献，发掘恢复历史上已失传的珍贵织物品种和工艺技术，使失传的传统工艺恢复并达到历史的高度水平，培养一批云锦织造高手和各道工序的熟练操作工，形成完整的云锦传统工艺生产研究开发能力，使云锦事业后继有人（如图4-39）。

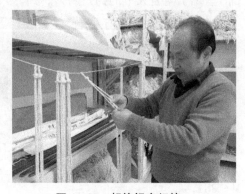

图4-39　胡德银在织锦

十一、蓝印花布——吴灵姝

中 文 名：吴灵姝

国　　籍：中国

民　　族：汉族

出生年份：1988年

职　　业：现任南通蓝印花布博物馆副馆长、南通大学蓝印花布艺术研究所研究室主任

个人成就：江苏省传统技艺技能大师、江苏工匠、江苏省技术能手、江苏省青年岗位能手、蓝印花布青年传承人；本科毕业于北京理工大学；与吴元新合著《民俗艺术研究》，发表论文《中国蓝印花布的历史与未来》，协助吴元新整理出版《蓝印花布纹样大全》（纹样卷）（藏品卷）；荣获江苏青年五四奖章，创办了"元新蓝"蓝印花布非遗品牌。

人物传记：吴灵姝十多年来走遍了江苏、浙江、上海、湖南、湖北等蓝印花布主要产区，走访老一辈的民间艺人，并进行深入的田野调研。

吴灵姝从小学习手工印染技艺，毕业后在染坊实践学习，耐住寂寞，克服了诸多困难，在苦脏累的染坊中坚持学习蓝印花布各道工艺，已熟练掌握了蓝印花布印染技艺中的刻版、刮浆、染色等工艺，经过十余年的研究和创新，复制了失传千年的夹缬工艺。吴灵姝说："我希望通过我的设计，让蓝印花布之美呈现在作品中，让蓝印花布回归到生活中，让更多的年轻人也喜欢上蓝印花布，使这一非物质文化遗产代代传承。"多年以来吴灵姝白天在染坊里埋头设计，晚上做理论研究，逐步形成了蓝印花布技艺传承的"五架马车"效应，即蓝印花布抢救保护、蓝印花布艺术研究、蓝印花布技艺传承、蓝印花布院校教学、蓝印花布产品创新的立体式传承模式。她在国家级非物质文化遗产蓝印花布的抢救、传承中，已走在全国前列，成为全国非物质文化遗产传承的年轻传承人中的优秀代表。

吴灵姝在学习和掌握蓝印花布印染技术的同时，形成了在实践中研究、在研究中创新、在保护中传承的实践模式，在抢救保护、研究、创新、传承蓝印花布方面做了大量卓有成效的工作（如图4-40）。在蓝印花布作品的创意设计方面，吴灵姝创新制作了百余个蓝印花布纹样，先后设计了蓝印花布服装、包袋、壁挂、工艺品、

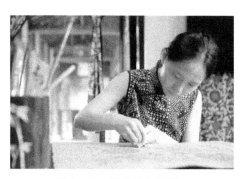

图4-40　吴灵姝在刻版

鞋帽等系列蓝印花布作品,创新的作品多次荣获工艺美术界国家级金银奖。制作的共计360件作品捐赠给韩美林艺术馆,为传播我国的非物质文化遗产,弘扬我国民族民间艺术作出了应有的努力。

十二、南京绒花——赵树宪

中 文 名:赵树宪
国　　籍:中国
民　　族:汉族
出生年份:1953年
职　　业:江苏省非遗代表性传承人
个人成就:第六届江苏工艺美术大师

人物传记:南京绒花包涵着浓厚的地域特色和民间文化精神,堪称"南京民间工艺瑰宝"。南京绒花精美典雅、工艺精湛,观赏价值和艺术价值极高。赵树宪早年在南京工艺制品厂绒花车间中当了六年的学徒,由此开始了与绒花的不解之缘。2008年南京市整理挖掘自身独特的非物质文化遗产,绒花拂去尘埃,重现于世。赵树宪因为以往在这行里的突出技艺,重操旧业。这次的回归与年轻时候心境不同,赵树宪心中多了一份对绒花工艺的责任感。在各方思量之后,他将发展方向确定为:恢复绒花本名,回归做花,并选择了传统宫花的制作。

传统上绒花虽然叫花,但并不是做花朵,而是做有各种各样寓意的图案,比如岁寒三友、百事如意、吉庆有余等。赵树宪说:"如果把绒花比作恋人,那我这就是先结婚后恋爱。"从事绒花制作40余年,赵树宪在坚守传统技艺的同时,在作品中融入时尚元素,让绒花呈现了更多的可能性。"现在手工艺绒花的市场非常好,希望能够有更多相关的政策支持和帮助",赵树宪希望有更多的年轻人将绒花手艺作为职业,让手工艺绒花能够产业化、品牌化,真正做到"以产养遗",将非遗技艺更好地传承和发展下去(如图4-41)。

赵树宪认为:"技艺要通过积淀,不断累积起来,没有什么一蹴而就的事情。一件作品能够成功,偶然性很多,但核心的技艺是永远不会变的。"他的作品,能让人一眼就看出和别人的不同,问他有

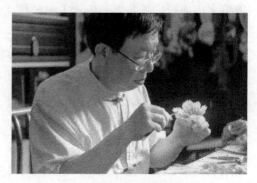

图4-41 赵树宪在创作

什么绝技,他只说:"会者不难,难者不会。"至于绒花为什么可以成为新国潮,他说:"凡是留下来的传统技艺,都是因为和现实有关联,融入了百姓生活,没有融入的自然就被淘汰了。"

十三、扬州刺绣——卫芳

中　文　名:卫芳

国　　　籍:中国

民　　　族:汉族

出生年份:1961 年

职　　　业:扬州市广陵区新阶层人士联谊会会员、研究员级高级工艺美术师、江苏省工艺美术大师、国家级非物质文化遗产项目扬州刺绣代表性传承人、中国工艺美术协会中青委委员、扬州市工艺美术行业协会常务理事、刺绣专业委员会副主任、开放大学特聘教授、旅游商贸学校客座教授、朱军成名师工作室特聘导师、中国非物质战略发展联盟"扬州艺术团"艺术导师

个人成就:扬州工艺美校刺绣专业毕业,2014 年获得十佳"扬州市工艺美术行业之星"荣誉称号,2017 年获得中国"新生代工匠之星"荣誉称号。多幅作品在全国展会上获金、银等奖项。

人物传记:卫芳打小时起就喜欢女工,但凡看见身边有人舞弄针线,卫芳都想一试。对于卫芳来说,"热爱"已经不足以形容她对刺绣的感情,她对刺绣全身心投入。中学毕业后,她考上扬州工艺美术刺绣班,一股热情带她走进刺绣王国。正是痴迷刺绣,造就了一位刺绣大师。她投身工艺美术事业已有 30 余年的时间,系统掌握了扬绣"仿古山水绣""写意绣"作品的创作设计和制作技能,能结合不同的题材,灵活运用多种针法技艺,色彩配制上用线准确,色调搭配合理,使作品在视觉上更能丰富和增强原作品的艺术感染力,从而达到以针代笔、以线代墨,将画理与绣理融为一体的效果。

刺绣在外行人看来只是一幅精美的艺术品,但是在卫芳手下又被赋予了新的内涵(如图 4-42)。在卫芳看来,刺绣就是一种"以针代笔、以线为色"的美术创作,她突破了传统临摹古画的创作方法,首先通过学习国画的绘画方法,对国画中的墨色通过不同丝线进行创作,再学习西方绘画的构图方法和表达方法,将中西方艺术融会贯通,以针为媒介,

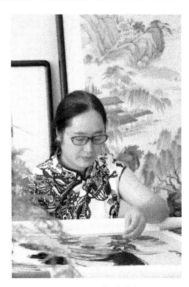

图 4-42　卫芳在刺绣

创作出既有中式水墨气韵，又有西方设计感的刺绣作品。这是对传统工艺美术的新尝试，为传统手工艺开拓新的思路。

十四、剪纸艺人——张方林

中　文　名：张方林

国　　　籍：中国

民　　　族：汉族

出生年份：1949 年

职　　　业：国家级非遗传承人、江苏省工艺美术大师、中国民间文艺家协会会员、江苏省民俗学会理事

个人成就：作品在国外多所著名大学、博物馆、美术馆展览，并在世博会开办剪纸讲座；剪纸作品《百鸟朝凤》被 2016 伦敦设计节南京周组委会选为礼品，赠送给英国女王伊丽莎白二世作为 90 岁生日礼物。

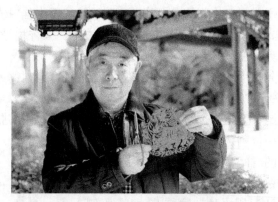

图 4-43　张方林与他的剪纸作品

人物传记：张方林继承祖传百年剪纸技艺，是著名剪纸艺术家"金陵神剪"张吉根之子，从事剪纸工作 60 年，被国家文化部授予"国家级非物质文化遗产代表性传承人"称号，江苏省人民政府授予"江苏省工艺美术大师"称号，江苏省人社厅授予"正高级乡村振兴技艺师"称号，江苏省人事厅授予"研究员级高级工艺师"称号。现为中国工艺美术学会会员、中国民间文艺家协会会员、江苏省民俗学会理事、江苏省对外交流协会理事、南京航空航天大学兼职教授、江苏开放大学设计学院客座教授（如图 4-43）。

受国务院侨务办公室、文化部、轻工部、国家旅游局、江苏省人民政府、南京市

人民政府等有关部门的派遣,以及国外高等艺术院校、旅游文化部门等友好组织的邀请,曾 40 多次出国,先后到过美国、日本、英国、德国、加拿大、澳大利亚、马来西亚、新加坡、法国、韩国、泰国、瑞典、丹麦、斯洛文尼亚、白俄罗斯、阿联酋等国家,参加各种国际博览会、展览会和举办剪纸学习班。先后参加在日本爱知县举办的世界博览会和上海举办的世界博览会,作剪纸现场演示活动。《十二生肖》剪纸连续 3 年被央视春节晚会选为舞台背景图案,作品先后参加了全国工艺美术展、全国剪纸展、韩国汉城书画展、美国宾西法尼亚大学博物馆剪纸展、美国纽约画廊个人剪纸展等国内外大型展览。

张方林剪纸大师工作室先后获得教育部在南京航空航天大学设立的中华优秀传统文化进校园"南京剪纸传承基地"、江苏省文化厅颁发的"江苏省工艺美术大师张方林剪纸示范工作室"、江苏省人社厅颁发的"江苏省乡土人才技能大师示范工作室"、江苏省委组织部等部门颁发的"江苏省乡土人才'三带'名人"、南京市人社局颁发的"南京市乡土人才示范基地"的称号。

附：

项目组围绕江苏民间艺术已发表论文

江苏文脉的图像符号研究

摘 要：近年来，文脉研究成为热门话题，江苏文脉的研究也受到了各个方面的重视，基于图像学之于文化越来越显著的重要性，本文从图像学的视角对江苏文脉进行研究梳理，形成建筑、园林、绘画、工艺美术等多重图像模块，继而推演出不同种类的图像形式，为江苏文脉构建增添图像元素的内容，赋予江苏文脉研究新的含义。

关键词：图像；文脉；江苏文脉

一、文脉、文化与图像

众所周知，文化是构成文脉的主要因素，文脉（Context）本身来源于语言学的范畴，指在特定的时间和空间里产生和发展起来的文化形态，也指文化的脉络。江苏文脉是在江苏地区自古至今所发生的文化合集。作家余秋雨在《中国文脉》里写道："中国文脉，是指文学几千年发展中最高等级的生命潜流和审美潜流。这种潜流，在近处很难发现，只有从远处看去，才能领略大概，就像那一条倔强的山脊所连成的天际线。"江苏文脉是由江苏文化合集而构成的江苏特有的文化"山脊所连成的天际线"。

文化是由人们长期生活劳动创造的，是社会和历史发展的沉淀，文化体现了社会成员间的关系，而这种关系同样也是传播学的理念。在传播活动中，图像是重要的媒介，由此可知，图像和语言一样，也是文化的外载体。

在古代，东西方文化都以语言的方式被流转，原始时期的神话故事口口相传，民族的繁衍历程甚至可以从神话故事里寻找历史的真实，语言升华后就是文字，形成很多文学作品。虽然东西方都有图像艺术的存在，它们也用来记载事件，诸如西方的"细密画"、东方的"话本"，但它们还是让位于语言文字，成为非主流文化。语言、文字乃至文学作品，长期以来被认为是构成文化的主要部分，甚至现今谈起"文脉"二字，很多学者也认为，文脉构建应该从文学家、文学作品里去寻找、去研究。

随着社会的发展，科学技术日新月异，20世纪60～70年代后，电影、电视走向千家万户，图像传播广泛普及，成为大众化和日常化的传播手段，文化的核心部分由语言文学转移到以视觉为中心的图像领域。产品海报的图像一目了然地交代了

产品的品质,各种古典名著被拍成电影供人欣赏,影视代替了阅读,图像成为人们认识世界、了解社会和指导生活的重要手段。进入21世纪,智能手机的普及使每一个人都成为"自媒体",强大的手机功能,使图像处理变得更加简单,图像正以前所未有的、铺天盖地的气势,占据人们的生活。可以预言,未来的社会,图像将代替语言文字,成为文化的主流。

由此而知,对文脉的研究,可以从图像的角度来进行,这是与语言文字并行的另一种手段。这方面的研究可从江苏历史上出现过的、大量的、灿烂的艺术形式入手,这些艺术形式,往往又都呈现着图像符号的形态。

二、江苏文脉图像分类

江苏地处长江中下游平原,南北的分界淮河从中流过,江苏自古人文荟萃、人杰地灵,是中华文化的发祥地之一。传说周文王时期泰伯三让王位避居江南,断发文身、开荒种地,开启了江南的文明时代。经战国、秦汉,三国时吴国定都建康,苏南属吴、苏北归魏,直至明代建应天府等……在漫长的历史时期里,江苏积淀了优秀的文化,尤其是历史上几次著名的中华文明南迁,如西晋末年的衣冠南渡、唐代安史之乱后的南迁、宋代靖康之耻后的南迁、明末士族南迁等,使江苏地区成为承载优秀中华文化之地。

江苏文脉的图像符号可以从建筑、园林、绘画、民间艺术等方面进行搜集,从造型、色彩、材质、图案等元素进行分析,从元素传达的历史、文化、艺术等信息,挖掘和整理江苏文脉的图像符号体系。

1. 江苏文脉之建筑图像符号

1)江苏古代建筑符号

江苏古代建筑现有遗存很多,多秉承中国古代建筑的特征,以木结构单体建筑为主,雕梁画栋,再组成建筑群。但江苏古代建筑又有自身特征,在建筑群结构上,江苏古代建筑区别于传统建筑群的南北向、中轴对称、严整方正的特征,常因地势的限制而采取变通的形式,如南京大报恩寺即由于秦淮河的原因,呈西北东南走向;另外,江苏古代建筑,在色彩上也有特点,比如大报恩寺通体琉璃烧制,绿瓦白墙,鸡鸣寺是黑瓦黄墙,苏州文星阁是黑瓦白墙,区别于北京故宫的黄瓦红墙,形成自身特色。

2)南京民国建筑符号

民国建筑是指1912—1949年间的建筑,江苏南京作为民国时的首都,是民国建筑保存最完好的城市。南京总统府、美龄宫、中山陵都是民国建筑的典型代表,民国建筑规模宏大,既有北方的端庄浑厚,也有南方的灵巧细腻。民国建筑分三大

类：一是具有西洋风格的民国建筑，外观采用标准的罗马爱奥尼柱式构图，符合西方古典建筑形制，如国立中央大学（现东南大学）的孟芳图书馆；二是具有中国传统风格的民国建筑，采用现代钢筋混凝土的建筑技术模仿古代建筑，既符合现代功能的需要，又能表现中国传统风貌，如南京博物院；三是新民族式民国建筑，采用现代建筑形态，钢筋混凝土平屋顶，但在门窗、墙面、檐口处，采用中国传统构件和传统图案进行装饰，如国立美术馆等。

3）苏州民间建筑符号

苏州的民间建筑是江苏民间建筑的代表，它不同于北方建筑的雄浑大气，布局对称，也有别于岭南建筑的务实、开放，而是以文人的意境趣味为格调，简约优美。明代文人王士性说过："苏人以为雅者，则四方随而雅之，俗者，则随而俗之。"以苏州为模范的潮流被称为"苏样""苏意"。

苏州的民间建筑黑瓦白墙、色彩和谐、布局精巧，加之自然景色，四季风光，"小桥流水人家"，符合中国古代文人追求的意境清幽和雅致的风格。苏州民间建筑采用四合舍、歇山、硬山、悬山、单坡等不同形式的屋顶，建成殿、堂、阁、屋、塔，以及亭、榭、轩、舫、斋等建筑类型。不同类型、型制、屋顶形式的建筑组成具有一定规模的建筑群，最终形成了苏式建筑丰富的造型变化（见表1）。

表1 江苏建筑类型比较

建筑分类	典型建筑	造型风格	色彩	材质	装饰
古代建筑	大报恩寺	多层塔	绿瓦白墙	琉璃	佛教图案
	鸡鸣寺	寺庙	黑瓦黄墙	砖、木、石	佛教图案
	文星阁	方塔	黑瓦白墙	砖、木、石	清代铭文
民国建筑	总统府	中西合璧	西洋建筑黄灰色/中式建筑黑瓦白墙红门	西洋建筑混凝土、砖、石/中式建筑砖、木、石	西洋图案/中式图案
	美龄宫	重檐/宫殿式	绿瓦黄强	砖、木、石	凤凰云雀
	中山陵	中西合璧/中式为主	青瓦灰墙	石料、钢筋、三合土	钟形
民间建筑	苏州民居	中式建筑	黛瓦白墙	砖、木	小桥流水人家

2．江苏文脉之园林图像符号

江苏园林注重意境，文人气息浓厚，受古典诗词、绘画、音乐的影响，以"诗情画意"作审美典范。江苏园林景色多水光山色，有水有石，水石相映，叠石为山，构成园林主景。园林花木众多，布局有法，且多奇花珍木，如苏州拙政园的山茶、扬州个

园的竹子等。园林亭台楼阁之上,有苏式彩画,以山水、人物、草虫、花卉为内容,画面优美,色彩绚丽。例如:拙政园全园绕水布局,山水相萦绕,亭台楼阁倒映水中,花团锦簇、草木精美;南京瞻园用山石营造出层次感,用假山、湖水塑造出开阔感,并以亭、台、花、草合成美景,增加景致的深度和层次;无锡蠡园山明水秀、湖光山色,四季具有佳景(见表2)。

表2 江苏园林类型比较

江苏园林	造型风格	色彩	材质	装饰
拙政园	中式园林	黛瓦白墙	中式建筑(木/石材)	吉祥符号
个园		灰石青竹	翠竹/湖石	精致院落
蠡园		翠峰碧水	太湖水(水)	自然空间
瞻园		灰石白墙	湖石假山(石)	吉祥纹样

3. 江苏文脉之绘画图像符号

在绘画上,江苏的吴门画派、扬州画派、金陵画派和新金陵画派是著名的画派。吴门画派起始于明中期的苏州,讲究画、诗、书、印相结合,突破了南宋以来院体画和"元四家"的影响,树立了文人画之风,代表人物有沈周、唐寅、文徵明等;扬州画派,就是民间常说的"扬州八怪",是清中前期扬州的画家群,特点是运用水墨写意技法,以书法笔意入画,整体强调写意、写神、标新立异、彰显个性,讲求创新,代表人物有金农、郑燮、黄慎等;金陵画派是南京的流派,产生于明末清初,多描绘山水,以山川的壮丽秀美,来排遣"国破山河在"的情怀,代表人物有龚贤、樊圻、吴宏等人;新金陵画派始于20世纪20至30年代,徐悲鸿、张大千、吕凤子等画家在南京作画,20世纪60年代傅抱石、钱松喦等受上述画家影响,提出"自觉的创新意识,辩证的民族意识,高尚的人文精神,激情的写意精神",率领众多画家写生祖国的大好山河,形成新金陵画派(见表3)。

表3 江苏绘画类型比较

江苏画派	造型风格	色彩	材质	装饰
吴门画派	文人画	黑白水墨	笔墨纸砚	花鸟
扬州画派	个性创新	黑白水墨	笔墨纸砚	花鸟
金陵画派	清新静谧	黑白水墨,略施淡彩	笔墨纸砚彩	山水
新金陵画派	雄伟秀丽	黑白水墨,略施淡彩	笔墨纸砚彩	山水

4. 江苏文脉之纺织类民间艺术图像符号

江苏民间艺术种类繁多,纺织类民间艺术具有色彩和图案这样的视觉形式,所

以,以纺织类为特例,进行江苏文脉的民间艺术谱系研究会比较容易和直观。云锦华丽、苏绣精美、蓝染淳朴。南京云锦在元、明、清三朝,均为皇家御用贡品,是"锦中之锦",也是世界珍贵的历史文化遗产。云锦号称"寸金寸锦",所用的材料是丝线、金线、银线、羽毛和兽毛等。云锦在色彩上,符合人们的色彩喜好,常使用鲜艳的色彩和金银色,形成金碧辉煌的风格,非常美丽灿烂。苏绣发源于苏州吴县,特点是针法丰富、积丝累线,将丝线进行"劈丝"形成更细的丝线,使苏绣工艺更加精湛。苏绣还以针代笔,受江苏文人绘画的影响,以字画入绣,形成鲜明的特色,色彩典雅,图案花纹繁多、层次分明,画面栩栩如生,既有吉祥的动物,也有名贵植物,还有人物历史故事画像。南通蓝染"衣被天下",以蓝草为染料,色彩以蓝白之美闻名于世,形成自然清新、单纯朴素的美感,图案素材来自民间,吉祥喜庆,如:吉庆有余(鱼)、五福(蝙蝠)捧寿、鲤鱼跳龙门等,反映了民间文化,充满浓郁的乡土气息(见表4)。

表4 江苏纺织类型比较

民间艺术	造型风格	色彩	材质	装饰
云锦	华丽	金银炫彩	金银线彩线	龙凤/花卉/吉祥图案
苏绣	精美	多彩	彩线	字画/动植物
南通蓝染	自然乡土气息	蓝白	蓝染料/棉布	动植物/吉祥图案/冰裂纹

三、江苏文脉图像符号构建

江苏文脉是中华文脉的一部分,在中华文明史上有着重要的地位。江苏文化一直以诗性精神为其本质特征,这种文化传统的形成与"北人南迁"以及明清时期文人远离仕途转向社会生活有关。对构成江苏图像文脉的典型分类——建筑、园林、绘画、工艺美术等进行研究,可以得到江苏图像文脉的大致脉络,从而构成江苏文脉图像元素体系。

1) 江苏文脉的造型符号

通过研究从江苏各种艺术形式中寻找到的造型符号元素可以看出,江苏文脉里充斥着中国传统的造型审美形态。在造型与风格上,形成了清新、精美、自然、华丽的风格,这正与六朝时期的俊逸与奢华并存的审美风格相一致。魏晋南北朝以来,江苏成为中华文化的中心地带,传统文化气息浓厚,江苏有大量保留下来的古代建筑、民间建筑、园林,处处渗透出"曲径通幽"的中国特色审美,后来的民国建筑,也是中西合璧、洋为中用的建筑形式;江苏绘画的文人画或山水画,都透露着中

国审美朦胧婉约、"见素抱朴"、"似与不似之间"的气质；纺织类民间艺术更加具有明显的形象语言，直接显现出中国传统艺术造型的特色，造就了云锦的奢华、苏绣的精美、蓝印花布的朴素典雅。在不同的时代，江苏文脉都一脉相承，显现着中国传统造型的审美形态。

2）江苏文脉的色彩符号

通过对江苏典型艺术形式的研究，可以得到江苏文脉的色彩元素，在江苏文化艺术形象常用色彩和色彩喜好上，红、黄、蓝、黑、白、金、银是常用色彩。其中，明度意义上的黑、白，以及黑和白相混合得到的灰，是素雅的象征；红、黄、蓝是彩色，也是颜料的三原色，在色相角度上，构成了全色相环的基础，代表美丽和灿烂；金、银在色彩上是"极色"，具有富丽堂皇的特征。红、黄、蓝、黑、白又是中国古老的五行色彩，五行中金对应白色、木对应蓝色、水对应黑色、火对应红色、土对应黄色，由此说明江苏文脉的色彩属性，正是传承了中华文脉的色彩属性。

由黑、白、灰、红、黄、蓝、金、银等的分布比例来看，黑、白、灰的比例较大，其次是蓝色，再次是绿色，黄、红、金、银分布比例较小。

由色彩的直觉属性来看，江苏文脉的色彩以典雅为主，稍许带点华贵。这在某种程度上证明，大红大绿的色彩审美，并不是中国传统的审美，从而可以知道，汉民族经过几千年来的发展，形成的是以低纯度色，融入黑白灰为主要色调的典雅审美，在色彩审美上具有很高的审美价值。

3）江苏文脉的材质与装饰符号

江苏文脉大量的形象符号，透露出江苏文脉形象奢华与朴素共存的形式，既繁华奢侈，又彰显高雅之风。

在材质符号上，有华丽贵重的材质出现，比如建筑上华丽的琉璃瓦，园林里稀有的玻璃花窗，云锦织物上的金、银、孔雀线等；也有自然原材料出现，比如竹、木、湖石、棉等。但总体上说，是以自然材质为首选，自然材质来自自然，得以构建自然，这是江苏文脉材质上的特点。

在装饰纹样上，出现什么样的装饰，是由风格决定的。同时，装饰也是为风格服务的。自然与华贵并存，导致在江苏文脉的装饰上，出现了小桥流水的自然风格与龙凤呈祥的吉祥图案并存的状态。

通过江苏文脉图像符号研究，特别是对建筑、园林、绘画、民间艺术等集中类别的筛选，汇总其造型、色彩、材质、装饰等图像符号，可知江苏文脉秉承中华文脉正脉。1 600多年来，六朝时期自然与华美并存的审美风格，一直存在于江苏文脉当

中，自然、高雅、精美、奢华构成了江苏文脉的整体形象。

　　江苏文脉是中华文脉的组成部分，通过江苏悠久的历史和灿烂的文化，能感受到在漫长的历史长河中，江苏丰富多彩的文化形象。随着科技的发展，当今世界国家间的文化交流日趋频繁，多样文化的交汇融合成为大势所趋，在经济迅速发展的当代，更需要保持自己的优秀文化，更加呼唤优秀的中华传统文化回归，构建新时代传统文化的新模式。

民间蓝染文化成因研究

摘　要：从文化角度，对蓝染服饰以蓝色为美的"中国蓝"的成因进行了研究。中华民族自古就喜爱蓝色，青花瓷、蓝染印花布，无不彰显出"中国蓝"的魅力。典雅的"中国蓝"，在现代艺术设计当中，焕发新的光彩。

关键词：中国蓝；民间蓝染；青花瓷

蓝染服饰是汉族传统的工艺印染品，源于秦汉，兴盛于唐宋时期，以蓝靛为染料，手工染色，色调清新明快，朴素大方，图案淳朴典丽。在元明时期，蓝色是主要颜色，蓝染服饰、青花瓷，人们用蓝色装饰生活的各个方面。在现代社会，蓝染更加符合现代人返璞归真的审美情趣，成为美丽的国粹艺术。

中国位于欧亚大陆东部，太平洋西岸，具有五千年的文明史，是世界四大文明古国之一。中国自古就喜爱蓝色，荀子《劝学》有云："青，取之于蓝，而青于蓝。"这里所谓的青色（古代的青），就是现代的蓝色，这里所谓的蓝色，就是现代的青色（群青）。唐代诗人白居易在脍炙人口的《忆江南》中有"日出江花红胜火，春来江水绿如蓝"的诗句；唐代诗人吕温也写过："物有无穷好，蓝青又出青。"蓝色自古至今，大量出现在人们的生活中，各类装饰品、穿着的服饰都有蓝色出现，元明盛行的青花瓷、民间长盛不衰的蓝印花布，都是"中国蓝"最美丽的表现。

一、中国蓝的成因

千百年来，蓝色一直受到中华民族的喜爱，是有深刻原因的。

1. 蓝色的色彩属性

《礼记·中庸》记载："喜怒哀乐之未发，谓之中；发而皆中节，谓之和；中也者，天下之大本也；和也者，天下之达道也。致中和，天地位焉，万物育焉。"中庸之道，是中华民族的智慧核心。蓝色，波长介于 450～435 nm，明度为 5，纯度为 6，波长适中，明度适中，纯度适中。蓝色的具体联想是天空，抽象联想是高远广阔，蓝色的特征是温文尔雅。蓝色温和、沉静的色彩意向，符合国人的性格特点。

2. 黄色人种的原因

中华民族以黄色人种为主，在色相环上，和黄色形成对比色的是红色和蓝色。"中国红"不是本论文议论的内容，"中国蓝"的形成，是具有人种肤色原因的。黄皮

肤的中国人，穿着蓝色服饰，居住在多有蓝色装饰的环境里，蓝色与人们的黄皮肤对比调和，会使黄皮肤的相貌，衬托出美丽端庄的效果，这是中华民族，乃至东方民族喜爱蓝色的主要原因。

3. 居住环境的原因

中国是具有五千年文明史的国家，中华民族的族群是以黄河流域为主的华夏族群发展演变而来的。众所周知，在自然界，蓝色是天空和海洋的颜色。对于发源于黄河流域的华夏族群来说，天空是他们仰头就可以看到的，仰视高远的天空，对勤劳勇敢的华夏族群来说，可以带来无尽的想象，它是支撑民族发展的理想动力，所以中华民族喜欢的蓝色，是天空的颜色——天蓝色。相对于一衣带水的日本来说，日本人喜欢的蓝色是海蓝色。可以看出，"中国蓝"的来源是和居住环境有很大关系的。

二、蓝色的文化寓意

蓝色作为中华民族喜爱的色彩，有其文化上的寓意。

1. 五行与五色

中国古代思想家将世界上的各种元素归纳为金、木、水、火、土五种相生相克的符号，根据五行原则，确立了白、青、黑、赤、黄的五色观念。"五色观念"对中华民族色彩观念影响颇深，《尚书》中云"采者，青、黄、赤、白、黑也，言施于缯帛也"，《书经·益稷篇》也有"以五彩彰施于五色，作服"的记载，以"五色观念"奠定的红、黄、蓝、黑、白五色，成为中华民族历代推崇的"正色"。蓝色作为正色之一，一直受到人们的喜爱。中国古代，"青衫"多指学子穿的衣服或"学而优则仕"的官员们穿的衣服，南朝时期江淹的《丽色赋》有"玉释佩，马解骖。蒙蒙绿水，袅袅青衫"的描写；唐代，八、九品文官穿青色官服，唐代诗人白居易《琵琶引》有"座中泣下谁最多？江州司马青衫湿"的诗句。

2. 东方青龙

"五色观念"深入到中华民族的色彩审美当中，金、木、水、火、土这五行不仅代表五色，也代表西方、东方、北方、南方、中部五个方位，也代表白虎、青龙、玄武、朱雀、黄龙五种神兽。根据五行学说，宋朝邵雍《铁板神数》歌诀记载："甲乙木，东方起青龙。"蓝色代表东方，代表春季，也代表青龙。青龙是古代神话传说中的灵兽，属于传统文化中的四象之一。从先秦时代开始它就代表太昊与东方七宿的神兽，《淮南子》卷三记载："天神之贵者，莫贵于青龙。"东方蓝色青龙，既是东方民族的象征，也是中华龙图腾的象征。

3. 占木德的朝代崇尚蓝色

中国是有着五千年历史的文明古国，战国时期齐国稷下学宫学者、阴阳家邹衍，根据阴阳五行思想提出"五德终始说"。五行思想被运用到治国理念和朝代更迭原因的历史观上。中国古代，王朝的建立总是以五行为元素，将其当作自己王朝建立所依赖的德行。《吕氏春秋·应同》篇记载："凡帝王者之将兴也，天必先见祥乎下民。黄帝之时，天先见大螾大蝼。黄帝曰：土气胜。土气胜，故其色尚黄，其事则土。及禹之时，天先见草木，秋冬不杀。禹曰：木气胜。木气胜，故其色尚青，其事则木。及汤之时，天先见金刃生于水。汤曰：金气胜。金气胜，故其色尚白，其事则金。及文王之时，天先见火，赤乌含丹书，集于周社。文王曰：火气胜。火气胜，故其色尚赤，其事则火。代火者必将水，天且先见水气胜。水气胜，故其色尚黑，其事则水。"《史记》中有夏朝是属于木德的朝代，有"青龙生于郊"的祥瑞记载。中国古代第一个朝代夏朝，成为崇尚蓝色的第一个朝代。古籍有"夏尚青、商尚白、周尚红、秦尚黑"的说法，之后三国时期魏明帝也取青龙做自己的年号，及至宋朝，也取木德。

三、"中国蓝"与青花瓷

青花瓷又称白地青花瓷，简称青花，是中国瓷器的主流品种之一，属釉下彩瓷。青花瓷是运用含氧化钴的天然钴料在白泥上进行绘画装饰，再罩以透明釉，然后在1 300摄氏度高温中一次烧成，钴料烧成后呈蓝色，具有着色力强、发色鲜艳、烧成率高、呈色稳定的特点，色料充分渗透于坯釉之中，呈现青翠欲滴的蓝色花纹，显得幽倩美观，明净素雅。唐代和两宋是青花瓷的萌芽阶段；元代由于批量生产和钴料充足，青花瓷技术日臻成熟，同时融合西藏文化和伊斯兰文化，青花瓷达到更高水平；明代青花瓷占据瓷器主流；清康熙时发展到了顶峰。青花瓷独占中国古代陶瓷审美几百年，不管是来自民族民间的青花瓷艺术，还是西风东渐的青花瓷纹饰，都使青花瓷高居陶瓷领域的高端，足见中华民族对"中国蓝"的喜爱程度。现代周杰伦的一曲脍炙人口的《青花瓷》，将古代优秀的陶瓷制品，又推向了现代艺术的巅峰，成为世人皆知的杰作。青花瓷成为"中国风"的象征，"中国蓝"也成为中国元素的代表。

四、中国蓝审美

中国蓝染服饰与青花瓷，盛行于明清之际，是蓝色与白色相间的图案，所不同的是青花瓷以陶瓷为载体，蓝印花布以棉布为载体。这就使得二者，一个入得厅堂之上，成为珍宝，装饰宫廷；一个盛行于民间，成为头巾，映衬村姑的面庞。不论存

在于贵族还是平民中,"中国蓝"的审美都是一致的,蓝色带来的典雅秀丽,使之超越阶层,成为中国人喜爱的色彩。

五、结语

时间已进入现代,科技的发展、物质生活的极大提升,反而使人们更加珍爱能代表自己民族的元素与国粹。浙江卫视的"中国蓝"台标寓意"蓝无界,境自远",散发着浓郁的艺术和人文气息,是全国唯一用了15年而没有更换的台标,确立了企业的形象与定位。洋河蓝色经典系列酒品选择"中国蓝"作为产品包装色,既传承延续了洋河酒文化的传统特色,又体现了与时俱进的现代文明,席卷华人市场,成为酒业的成功案例。"中国蓝"是一抹清新的色调,横亘中华上下五千年。在现代,"中国蓝"更加显现出迷人的韵味,必将在现代艺术、现代设计领域焕发新的光彩。

云锦元素在奥运礼服的设计应用

摘　要： 随着社会的发展，奥运成为全球瞩目的盛大体育赛事。奥运赛场不仅是各国体育成绩的比拼现场，更是展示各国运动健儿风采、展示国家形象的舞台，对提升国家形象、发挥国际影响力起到非常大的作用。本文从近年来各国奥运礼服的表现入手，结合云锦的特点，将云锦元素与奥运礼服相结合，为我国运动赛事的礼服设计提供思路。

关键词： 奥运礼服；云锦元素

奥运会是集体育精神、民族精神和国际主义精神于一体的世界级运动盛会，其比赛过程不仅反映了一个国家的竞技体育运动水平，而且是一个国家、一个民族综合实力和民族素质的体现。2008年的奥运会上，中国成功地树立了良好的国际形象，世界各国人民通过奥运会，认识中国、了解中国，他们惊讶地看到中国这个东方巨龙的风采，由此激发了很多人对中国的关注和向往。2008年奥运会之后，中国借着奥运带来的知名度和美誉度，以大国的形象，加深了与世界各国在世界政治、经济、文化上的交流。奥运会已从最初的运动健儿展示体育成绩的平台，变为国家之间展示形象的舞台。

众所周知，服装是展示形象的最好载体，奥运礼服是专门为奥运会体育健儿量身定做的开闭幕式礼仪服装。近年来，中国的奥运会礼服受到越来越多的重视，从官方到民间、从新闻媒体到网络，奥运礼服代表国家形象已深入人心，奥运礼服的设计研究，具有十分重要的意义。

一、中国近年来奥运礼服的成败

1. 2008年北京奥运会的中国礼服

2008年奥运会是中国第一次举办奥运会，奥运会的中国礼服也引起了世界各国的关注。2008年奥运会的中国礼服造型为H形，色彩采用中国国旗的标志性色彩——红色和黄色，在色彩设计上，充分考虑到了色彩的面积因素，通过色彩渐变的手段消除了红与黄在色相环上不协调的空间角度，使色彩产生调和感，又运用中国传统纹样——云纹，使服装熠熠生辉。2008年奥运会的中国礼服设计，是历年来最成功的一次礼服设计，开启了人们对中国奥运礼服的期待。

2. 2012年伦敦奥运会的中国礼服

2012年伦敦奥运会中国奥运礼服沿袭了2008年奥运服装的设计思路，色彩上依旧使用红黄配色，但在本次奥运礼服的设计中，没有注意色彩的纯度与面积因素，缺少装饰性元素，导致色彩块面较大、对比强烈，这也是网络上该奥运礼服被戏称为"番茄炒蛋"的原因。

3. 2016年里约奥运会的中国礼服

2016年里约奥运会中国奥运礼服承接了2012年奥运会的形式，高纯度的色彩被大面积使用，没有做色彩调和的处理，缺少装饰性元素的使用，降低了视觉效果的美感，引来多方质疑，再一次被戏称为"番茄炒蛋"。

4. 中国奥运礼服成败分析

综合以上三届奥运会中国礼服的表现，可以看出来，上述三者，均采用国旗的配色，即红黄色的使用。从色彩学的角度看，红色与黄色是色相环上90度的中差色，搭配时必须注意色彩的面积、纯度等调和因素。2008年中国奥运礼服注意了面积因素，又运用云纹等色彩渐变手段，实现了视觉效果的美感；2012年和2016年中国奥运礼服大面积使用色彩对比，缺少装饰性手段，造成视觉效果欠佳。

二、云锦的民族装饰性元素

云锦是中国传统的丝制品，与宋锦、蜀锦、壮锦并称"中国四大织锦"。云锦用真丝织成，织造精细、用料考究、图案精美、色彩华丽，代表了中国丝织工艺的最高成就，在元、明、清三朝为皇家御用品、贡品，是中国丝绸文化的璀璨结晶，被公认为"东方瑰宝"。

1. 云锦的材料元素特征

云锦的材料独特，选用金丝、银丝、铜丝、蚕丝以及鸟类羽毛，不同的材料使得云锦的肌理和外观都会不同，璀璨美丽、光彩夺目，传达出丰富的艺术内涵和浓郁的民族特征。

2. 云锦的图案元素特征

云锦的图案取自中国古典纹样，具有吉祥的象征意义，比如：蝠有五福临门之意，莲花、鱼有连年有余之意，鸳鸯象征爱情，牡丹象征富贵。云锦在古代作为贡品供皇家使用，"龙""凤""祥云"类的图案较多。

3. 云锦的工艺元素特征

云锦的织造技艺十分独特，是纯手工生产，用老式的提花木机织造，挑花结本，妆金敷彩，每天也只能生产5~6厘米，加之云锦材料考究，使云锦有"寸锦寸金"的

说法。

4. 云锦的设计应用

云锦在古代是帝王将相才能拥有的东西,在现代由于其材质的华贵和织造的复杂,它向高端礼服的方向发展。云锦是有一定厚度的经纬丝线纺织的提花纺织品。它不是轻纱,没有透明感;不是丝绸,没有轻薄感。它适合服装的整体应用和局部应用,也适合用于箱包、鞋子的材料。云锦在奥运礼服上进行设计应用,是最佳选择。

三、奥运礼服的构成与云锦元素的运用

1. 奥运礼服的风格

奥运礼服通常以运动西服的面目示人,这一传统保持了近百年。在21世纪,这一传统将会被打破。当今奥运礼服,越来越体现多元化的趋势,向休闲方向发展。从2016年里约奥运会各国的礼服来看,奥运礼服不再是严肃刻板的服装,而是年轻人喜欢的服装;奥运会上是礼服,奥运会下就是年轻人喜欢购买的街头服装。中国奥运礼服呼唤多元化的服装风格的出现,是中国不断与世界接轨,融合于世界服装流行潮流的体现。

云锦具有浓厚的东方风格,既华贵又美观。云锦与奥运礼服结合,会产生很好的审美效果。

2. 奥运礼服的常用造型

奥运礼服通常采用运动西装,即普通八字领西装的形式。男装为西服上衣、长裤;女装为西服上衣、短裙。男装西服上衣的特点为合身结构造型,依照流行,会有H、T、X等几种微小的造型变化,主要表现在肩、腰、下摆的形态比例上,西服八字领,两粒或三粒单排扣,领口或门襟饰边,手巾袋和大袋常用贴袋的形式,手巾袋上会有刺绣徽标,后中开叉或侧开叉,后袖叉上钉两粒扣;长裤为普通西裤造型。女西服为合身结构,通常为X造型,八字领,单排扣,领口或门襟饰边,贴袋,手巾袋刺绣徽标,后片无开叉,后袖叉上钉两粒扣;短裙通常为一步裙,也有小A形下摆裙。

随着社会的发展,运动西服作为奥运礼服的局面,将会被打破。各种风格、各种造型的奥运礼服,将会应运而生。云锦元素亦东亦西,可以出现在西服上,也可以出现在东方风格的唐装上,或者作为局部装饰,出现在礼服的某个部位上,比如领口、口袋、下摆等处。

3. 奥运礼服的常用色彩

奥运礼服强调运动特征,通常上衣采用纯度较高但明度稍低的色彩,裤子或裙

子采用明度较高的色彩或白色。这是利用上深下浅,造成不均衡的视觉效应,达到动感的效果,形成运动服装专用色彩程式。

五星红旗有三种色彩,旗上的红是中国红,黄是五星黄,白为旗杆套白。中国奥运礼服设计经常会采用红色与黄色这两个色彩,需要注意的是:在色相环上,红色与黄色趋于90度附近,是形成"中差色"的两个色彩。"中差色"在使用上,需要改变明度、纯度、面积因素,或者采用其他诸如渐变、交错、勾勒等调和手段。如果需要高纯度使用"中差色",就必须注意面积因素,并用其他调和手段进行调整。大面积、等比例地使用红黄二色,当然会陷入"番茄炒蛋"的配色效果里。

中国奥运礼服采用中国国旗的色彩"红+黄"配色是可以的,但需要注意面积、纯度等一系列因素。使用云锦的织造原理,层层递进织出需要的色彩,正好符合配色的渐变调和原则,可以出现和谐的视觉效果。

4. 奥运礼服的图案

奥运礼服的图案是传递服装风格的重要元素,奥运礼服彰显的是不同国家的形象,通常会以图案的形式,传递国家与民族的特色风格。比如,2008年北京奥运会中国礼服的云纹,就是中国古代的传统纹样,让人们了解中华上下五千年的悠久历史,云纹图案为2008届中国奥运礼服增色不少;2016年,里约奥运会巴西奥运礼服,采用色彩靓丽的花卉图案,展示了巴西人热情开朗的性格。

中国具有悠久的历史和灿烂的文化,服饰图案是一片广阔的海洋。奥运礼服的图案可以有多种选择。云锦所带有的吉祥图案,能代表中国特色,符合中国人的喜好和想象,2008年奥运会的云纹图案,就是成功的实例。奥运礼服是彰显国家形象的好事物,图案又是传递文化符号的好载体,在奥运礼服上,运用中国传统符号的云锦图案,是一个非常正确的选择。

5. 奥运礼服的材质

在当今社会,科学技术突飞猛进,由此产生了更新颖、品类更丰富的服装材料,不同的材质会引领不用的设计风格,服装设计艺术与先进高科技相结合,是时代的发展趋势。在奥运礼服的设计上,也会出现更多的新颖材料,出现技术引导艺术的局面。随着技术的发展,云锦作为经典传统织锦,也会焕发新的生机,更好地适应现代生活。

四、结束语

现代奥运彰显的是国家和民族的形象,奥运礼服也是民族精神气质、社会意识、审美心理等的形象反映。发掘与研究中华民族的服饰文化,尝试将美丽的云锦

应用于奥运礼服设计当中,将云锦的色彩、纹样、款式、材质等外在元素,合理地运用于奥运礼服的现代设计之中,对把握中国民族文化的精神内涵,增进中国与世界各国的文化交流,具有十分重要的意义。

南京绒花的艺术价值及创新研究

摘要：南京绒花的历史悠久，有着很高的艺术价值。如何将绒花这一传统技艺传承和融入到现代生活，是绒花技艺传承与创新的重要研究课题。本文在了解南京绒花的发展历史与现状、南京绒花的艺术价值的基础上，从传统绒花审美的再现、传统技艺与现代时尚的结合、传统技艺与文化创意产业的结合、传统技艺与高等教育结合等方面，对南京绒花的传承与创新进行探讨研究。

关键词：南京绒花；艺术价值；传承；创新

南京绒花的历史悠久，有着很高的艺术价值。在"江苏民间艺术产业发展现状与对策研究"项目的调研过程中，我们走访了一直坚持绒花制作的65岁绒花传承人赵树宪先生。他说：我一直在探索、思考如何让一个已被社会淘汰的、无法进入日常生活的技艺与时尚结合起来，让年轻人喜欢。他希望更多的年轻人来了解与学习绒花技艺。他还说，他非常期待和当代设计师进行创意性的合作，从而让这些古老的非遗技艺从传统的形式中走出来，进入公众的视野，让我们这代人，特别是南京人，以佩戴绒花为荣。赵树宪先生的话给了我很大的启发，传统技艺需要年轻人的了解、参与。作为课题研究的一部分，如何将绒花这一项古老的工艺技术传承和融入到现代生活，是绒花技艺传承与创新研究的重点问题。

一、南京绒花的发展历史与现状

1. 南京绒花的发展历史

南京绒花的历史十分悠久：据传《中华古今注》中就有秦始皇让他的妃子"插五色通草苏朵子"的记录；在唐代武则天时期便被列为皇室贡品；明清时期更具规格，清康熙、乾隆年间为极盛时期，专供宫廷所需纺织品的江宁织造府将绒花作为贡品。明末清初绒花流入民间，绒花谐音"荣华"，意喻"荣华富贵"，民间主要在春节、端午节、中秋节和逢婚嫁喜事时佩戴绒花，意图吉祥。当年南京的三山街至长乐路一带，曾是热闹非凡的"花市大街"，这里是绒花的海洋，经营绒花的店铺盛极一时。20世纪30～40年代，绒花在民间也颇为普及，绒花师傅走街串巷卖绒花。至20世纪40年代末，绒、绢、纸花业日趋萧条。"文革"期间，绒花等传统工艺遭受到了"破四旧"的命运，这导致这门传统技艺更加没落。

2. 南京绒花的现状

改革开放后,绒花虽然在"出口创汇"中得以恢复生产,但是随着西方服饰佩戴文化的进入,人们服饰佩戴趋于"流行",加之绒花制作工艺复杂,手工制作无法大规模生产,设计制作缺乏创意,不符合现代人的审美情趣,所以渐渐地被人们所遗忘。2006年10月25日文化部部务会议审议通过了《国家级非物质文化遗产保护与管理暂行办法》,自2006年12月1日起施行,绒花技艺得以保护。目前位于南京甘家大院的南京民俗博物馆设有"赵树宪绒花工作室",保留了全套绒花工艺操作和设计技能。2006年南京绒花被列为省级非物质文化遗产,南京市民俗博物馆为该项目保护责任单位。2010年在南京举行的第二届民间艺术国际组织世界青年大会上,南京绒花荣膺组委会荣誉大奖和世界青年眼中的"最美中国手工艺"称号。

二、南京绒花的艺术价值

绒花是我国传统的手工装饰品,材料主要是绒线和铜丝,其颜色丰富艳丽,造型多变。绒花独特的制作工艺和造型表现,使得绒花传承千年之久依旧能活跃在众人视野里。随着《国家级非物质文化遗产保护与管理暂行办法》的深入贯彻执行,对绒花传统技艺的保护受到政府与艺术设计工作者的关注。国家对非物质文化遗产的保护,实行"保护为主、抢救第一、合理利用、传承发展"的方针,坚持真实性和整体性的保护原则。在政府和行业对绒花传统技艺采取"保护为主、抢救第一"的方针背景下,有必要对传统绒花的艺术价值进行研究,将其融入到现代艺术理念和审美之中,达到传承发展的研究目的。在此基础上将绒花技艺拓展到现代设计装饰之中,更好地为现代生活所用,达到"合理利用"的拓展设计目的。传统工艺需要立足中华民族优秀传统文化,发掘和运用传统工艺所包含的文化元素和工艺理念,丰富传统工艺的题材和产品品种,提升设计与制作水平,提高产品品质,培育中国工匠和知名品牌,使传统工艺在现代生活中得到新的广泛应用,更好地满足人民群众消费升级的需要。

三、南京绒花的创新研究

作为南京非物质文化遗产的其中一项,绒花的传承与创新,不仅将民族情感与特色融合在一起,还将实用与审美结合,带有物质和精神双重性。南京绒花体现了"技以载道"的精神,制作工艺的"细"与"精"是其制作精神的内核。随着我国经济的快速发展和人民生活水平的提高,大众审美开始出现向传统文化回归的趋势,南京绒花在这样的大背景下有着广阔的拓展空间。

1. 影视剧头饰绒花——传统绒花审美的再现

目前,南京绒花在许多相关的舞台戏剧、影视剧中出现,在凸显剧中人物性格、人物造型、人物身份的同时,也是对传统绒花审美的一种传承、宣传和再现。为了将绒花更好、更专业地展现在戏剧、影视剧中,应按时代、戏种、角色对绒花进行分类,如戏种分为京剧、越剧、黄梅戏、评剧、豫剧等,绒花在不同戏种中有不同体现。再如旦行中的小旦、老旦和刀马旦等绒花配饰也有不同体现。通过戏剧、影视剧这一传播平台梳理制作绒花饰品,使绒花制作工艺得以系统化、专业化地传承。

2. 现代服饰绒花——传统技艺与现代时尚的结合

传统绒花以鬓头花、帽花、胸花、戏剧花为主要品种,鬓头花、帽花、胸花都属于服装饰品,民间在婚嫁喜事、春节、端午节、中秋节都有用绒花做服装装饰的习俗,借以祈福辟邪。在大众审美开始出现向传统文化回归的环境下,绒花的制作与设计应与时俱进,在体现其雍容华贵的审美特质的同时,设计与现代服饰、现代审美相适应的新时代服饰样式,恢复广大消费者祈福、辟邪、吉祥寓意的审美传统,凸显中国服饰文化的内涵。中国女星姚星彤在第65届戛纳电影节上,穿着绒花礼服走在红地毯上,绒花服饰柔软飘逸,正是中国服饰文化内涵与审美的体现。

3. 绒花的拓展应用——传统技艺与文化创意产业的结合

绒花在恢复传承传统技艺、传统风格的基础上,有着广阔的拓展应用空间。2017年南京绒花与LV旗下国际香水品牌"帕尔玛之水"合作推出绒花礼盒。礼盒上方绽放着粉红色的牡丹花,花蕊就是绒花非遗传承人赵树宪先生精心制作的绒花作品,取下花蕊就是一枚充满中国传统审美的胸针,这是一次南京绒花与国际品牌的携手创意与拓展应用。南京绒花还可以与室内装饰、商业展示、文化创意衍生产品等结合。如赵树宪先生还将绒花与首饰结合,创作出了"新点翠"时尚首饰产品。可见传统技艺与文化创意产业的结合充满活力,充满生命力,具有更为广阔的空间。

4. 绒花技艺的传承与创新——传统技艺与高等教育结合

非物质文化遗产的传承需要社会、行业、政府、高校的大力支持,江苏省人社厅出台了建立乡土人才培养激励机制,对有突出贡献的非遗传承人给予奖励,将乡土人才培训纳入专业技术人才知识更新工程、技能人才提升行动计划。高等院校是人才培养的主阵地,将南京绒花技艺融入高等院校艺术设计类人才培养方案之中,是传承与创新的重要途径。可以在服装与服饰专业开设绒花技艺课程,引导学生对传统技艺的传承与创新;在环境设计专业开设绒花技艺课程,开启学生对绒花装

饰画、绒花软装等的探索；在产品设计专业开设绒花技艺课程，拓展学生文化创意衍生产品的空间……绒花传统技艺与高等院校的结合，不仅是对传统文化的传播，更重要的是通过高等院校绒花技艺课程的开设，为传统技艺的继承、弘扬、创新开辟更为广阔的空间。

总之，南京非物质文化遗产绒花有着很高的艺术价值，随着人民生活水平的提高和大众审美向传统文化的回归，传承与创新是传统技艺的永恒研究选项。绒花的复兴不仅是对中国传统文化的自我肯定，也是新时代文化自信的体现，它凝聚了中国人的智慧与创造。

云锦的传统与当代设计研究

摘要：目的：对云锦的传统特征与当代设计应用分类进行研究。方法：从云锦的历史发展入手，对云锦的色彩、图案、材质、工艺等特征进行研究，对云锦的现状、当代产品研发方面进行一定深度的探讨。结果：云锦的固有特点，导致云锦在当代设计应用上会存在一些问题，并拥有特定的设计应用范围。结论：使用是最好的传承，古老的云锦与当代设计相结合，赋予了云锦以现代的生命力。云锦使用在当代设计上会存在一定的设计范围，同时，云锦需要改良以适应当代生活的要求。

关键词：云锦；传统元素；当代设计

一、云锦的发展与特征

1. 发展

明末清初著名诗人吴梅村用"江南好，机杼夺天工。孔翠装花云锦烂，冰蚕吐凤雾绡空。新样小团龙"这样的诗句来描写云锦，说的就是云锦用料考究，织工精细，图案色彩典雅富丽，宛如天上彩云般瑰丽。

云锦的起源，要追溯到东晋末期，刘裕北伐灭后秦，把秦地的诸多工匠迁到建康（今南京），在建康设立专门管理织锦的官署——锦署，这被公认是南京云锦正式诞生的标志。据史料考证，在后秦的工匠中，织锦类工匠占了极大比例，织锦工匠继承了两汉、曹魏、西晋以及五胡十六国前期少数民族的织锦技艺，这批工匠奠定了云锦诞生的基础。

元代云锦成为皇家的专用品；明代织锦工艺日趋成熟完善，逐渐形成自己的地方特色，丝织提花锦缎就是当时南京的地方织造特色；清代云锦在种类、规模、技艺上达到顶峰，形成了种类繁多、色彩绚丽、图案精巧庄重的特点，皇家在南京设有专门管理织锦的机构——江宁织造府。据现有资料考证，南京当地用于云锦织造的织机大约有3万台，直接或者间接参与织锦手工劳动的人数在30万人左右，云锦织造成为当时南京最大的手工业。

中华人民共和国成立后云锦的传承与发展陷入尴尬的局面，全国范围内懂云锦的匠人不过区区几十人，但云锦作为手工艺品在海内外都极富盛名，所以云锦的传承与发展成为重要命题。1954年云锦工作组成立，1957年南京云锦研究所成

立。云锦研究所整理并搜集了云锦画稿与图案纹路,复原了许多珍贵锦类文物,恢复了已经失传的品种"双面锦""凹凸锦""妆花纱"等,并且成功复制了汉代的素纱禅衣、宋代的童子戏桃绫、明代的妆花纱龙袍等珍贵文物,并征集收藏了900多件云锦实物资料,为南京云锦的研究发展打下了良好的基础。2000年以后,南京云锦逐渐走向商品化、产业化,2001年南京云锦申遗成功。

2. 特征

云锦是经纬丝线纺织的提花纺织品,有一定的厚度。不是轻纱,没有透明感;不是丝绸,没有轻薄感。色彩艳丽,纹样传统。

齐梁诗人张率在《绣赋》中这样描写云锦:"寻造物之妙巧,固饰化于百工……若夫观缔缀,与其依放,龟龙为文,神仙成象。总五色而极思,藉罗纨而发想,具万物之有状,尽众化之为形。既绵华而稠彩,亦密照而疏朗。"细细品味,会发现诗人说的是云锦图案精巧以及其配色的华美秀丽。云锦的特征,主要表现在图案、色彩、材质和织造工艺等方面。

1) 图案

锦的定义就是有彩色花纹的丝织品。彩色花纹就是图案,图案纹样的应用在云锦中占了极大的成分。

云锦中的图案取材与中国古代的图案取材方式是一样的,荀子《劝学》中有"君子生非异也,善假于物也"的说法,云锦的图案形态取材于自然,可分为抽象类和具象类。抽象类主要借助谐音、取形和寓意:谐音如"蝠"字取五福临门之意、"鱼"字取连年有余之意;取形如"福"字、"寿"字、"喜"字等;寓意如鸳鸯象征爱情、牡丹象征富贵。具象类主要有花、鸟、虫、鱼、果、山川、河流、人物等,如花有牡丹、菊花、荷花、梅花、桃花等;虫有蜜蜂、蝴蝶等;鱼如锦鲤等。因为云锦在古代是作为贡品供皇家使用的特殊属性,图案反映了皇家的气派与等级森严的封建色彩,所以"龙""凤""祥云"类的图案应用较多。

云锦图案的设计严谨、对称,布局合理、层次分明,非常注重章法,无论多么复杂的图案,设计者总能做到层次、主次分明,繁而不乱。云锦图案的基本格式,常见的有团花、散花、满花、缠枝、串枝、折枝、锦群这几种。每一种图案格式又有不同的组合方法。比如散花的排列方法有丁字形连锁法、推磨式连续法、二三连续法、二二连续法、三三连续法等,也有将丁字形排列与推磨法结合运用的。以上各种布列法则,并没有刻板的定式,设计时根据实际需要,可以灵活地变化。

2）色彩

云锦的色彩灿若云霞,东晋葛玄用"张云锦之纬,燃九光之灯"这样的诗句来描写云锦的色彩绚丽。我国在色彩装饰方面向来是喜欢用温暖、明快的颜色,以红、黄、蓝、黑、白、绿、紫、金、银为主要基调,很少使用间色。云锦在不同的朝代,也有不同的色彩审美倾向(如表1)。

表1　不同朝代云锦的色彩倾向

朝代	云锦的色彩倾向
唐代	追求色彩的华丽浓艳,并且多用纯色
宋代	追求色彩的典雅、清新、秀美
元代	多用金色为主体色
明代	金彩并重
清代	讲究华美秀丽又富有情趣

通常而言,云锦的配色喜用纯色,尽管色彩艳丽,但色彩主次分明。常见色彩处理技巧有三种:色晕、片金绞边和大白相间。色晕就是色彩的浓淡渐变;片金绞边是把花纹轮廓,用金线勾勒织出;大白相间是用白色间隔。这三种方法经常用于一块锦缎的织造中,这种色彩技巧与现代色彩理论吻合,色彩的渐变、勾勒、间隔,都是使色彩融合的技巧。

3）材质

织造云锦的材料独特且讲究,选用的材料主要有金丝、银丝、铜丝、蚕丝以及各种鸟的羽毛。不同的材料使得云锦产生不同的肌理和效果,肌理特征和多样的结构特征形成了千姿百态的视觉结构形态,使人感受到材料中传达出的丰富艺术内涵和文化底蕴,传承了浓重的民族情感特征。

(1) 金银线的使用　从元代开始,金、银就被大量地使用在云锦的织造中。云锦有库金、库银、三色金,都是用金银线材质织造的。库金是指云锦织物上的花纹由金线织出;库银由银线织成;三色金是将不同成色的金打造成泛红或泛白的金线,利用色差造成不同的视觉效果,使其富有变化、层次鲜明。金线、银线的大量使用,使云锦外观富丽堂皇、光彩夺目,符合皇家高调华贵的气质。

20世纪50年代,北京定陵开掘出明万历皇帝身着的"孔雀羽织金妆花柿蒂过肩龙直袖膝栏四合如意云纹纱袍"。70年代末,南京云锦研究所受定陵博物馆委托复原这件龙袍。复原过程极其艰难,据文物专家考究,这件龙袍上的17条龙全

部使用了真金线,真金线是金线和蚕丝的编制品,是将金箔进行抛光,剪切成金丝,再与蚕丝一起编制成线。

(2)孔雀羽线的使用　孔雀羽线等特殊材料的运用,使得南京云锦更加富有美感。《红楼梦》里有晴雯补裘的情节,织补的孔雀裘大衣就是孔雀羽线材料制成的云锦作品。用孔雀羽毛做成的云锦作品,在阳光的照射下光彩照人,给人一种"看花花不定"的奇妙感觉。

4)织造工艺

(1)织造技艺　云锦的织造技艺十分独特,用老式的提花木机织造,纯手工生产,至今无法用机器代替。在织造时,拽花工和织造工两人相互配合,拽花工坐在织机上层,负责提升经线,织手坐在机下,负责织纬、妆金敷彩,两个人配合着下来每天也只能生产5到6厘米,加之云锦材料考究,使云锦有"寸锦寸金"的说法。

(2)织造流程　南京云锦的织造流程复杂,可大致分为五道工序:纹样设计、挑花结本、原料准备、造机和织造。纹样设计是指云锦织造前的图案纹样设计;挑花结本是确定织锦的经线与纬线,使之相连接;原料准备是由于织锦原料的特殊性,必须事先准备好相应的材料;造机是因为所要织锦的尺寸会有大小不同的变化,所以在确定好云锦的尺寸后,相应的机器也得重新调整成适合织锦的尺寸;织造是根据所造云锦的类别,选择适用的织造方式。

二、云锦的现状

1. 云锦的现存状况

南京云锦可谓"寸锦寸金",在古代,它是帝王将相才能拥有的东西。在古代,云锦是在中央集权模式下奉旨生产,这使云锦需求量虽然很大,但却一直是定产定销,从来不需要自己去找顾客。而现代社会里,商品经济条件下,云锦也沦落为"皇上的女儿也愁嫁"的地步。首先,云锦的织造需要两个工人用木质织机一天时间才能织出来几寸云锦,而且不能用现代织机去代替,这样的生产效率决定了它的价格一定是极其昂贵的,普通人消费不起,受众人群就会变少;其次,云锦的质地、图案等充满着古典的装饰性美感,这使其很难使用在普通休闲品或年轻人喜欢穿的服装上面。由此,现阶段云锦就成了博物馆、展览馆里的展品,人们观摩后,也惊叹它的精美,却觉得和自己的生活没什么关系。

南京是云锦产地,南京本地的云锦厂家一直在探索云锦的生存策略,坐拥"金镶玉",却换不来应有的效益,云锦企业勉为其难,甚至有停产闭店的趋势。"生存还是死亡",对云锦来说,已经是迫在眉睫的问题了。

2. 云锦之于现代社会生活存在的不足

1) 材质单一,不符合现代社会服饰的多元化发展

现代社会人们的穿着方式有了很大的改变,多元化的服饰材料层出不穷,裘皮、针织、皮革、真丝、亚麻、化纤混纺等,令人目不暇接。云锦虽精美,但它是锦,在古代,一身"锦绣"是贵族们的常见穿着。在现代社会,云锦仅仅作为一种单一的服饰材料而存在。材质的单一,必然导致云锦难以适合现代社会服饰的多元化发展。

2) 色彩绚丽,不符合现代社会审美需求

现代社会里,高楼林立,城市呈现的是低纯度的色调,而人们的服饰色彩往往与周围环境的色彩吻合。同时,人们更加喜欢简朴的生活方式,由此也会喜欢素雅的色彩。云锦如云霞一样绚烂,整体色彩华丽鲜艳,其色彩倾向并不符合现代人们日常的色彩需求,这导致它在市场应用上的萎缩。

3) 纹样传统,不符合现代社会个性化需要

现代人们追求个性表达,服饰上出现的纹样,其作用是体现服饰的风格和穿着者的气质。云锦的纹样多以传统纹样为主,龙凤呈祥、牡丹富贵,缺乏迎合现代社会服饰需求的创新,距离现代服饰需求越来越远,无法适应现代社会服饰的要求。

4) 工艺难度高,无法大规模批量生产

(1) 织造工艺 云锦的织造方法是在木机上,两个人一天才能织出5~6厘米宽的云锦,而且现代织机还无法取代这种传统的织造方法,这虽然造成了云锦"寸锦寸金"的昂贵性,却也说明云锦还无法"飞入寻常百姓家"。

(2) 染色局限性 云锦是熟织提花织物,即织造之前的用线已经具有不同的色彩,使用金银线、孔雀羽线或染色后的真丝线,而真丝线来源于蚕丝,用天然植物染色,那么天然植物染色的局限性也在云锦上表现出来。比如不同时间、温度、湿度、环境导致的染色一致性差,植物染色还具有上染率低、色牢度差、色谱少等缺陷。这都导致云锦无法大规模批量生产。

三、传统云锦的当代设计研究

1. 云锦的数字化设计

当今的时代,是数字化的时代,以大数据、云服务、人工智能为代表的高科技技术,引导了新的工业革命,数字技术已渗透到各个领域,成为各领域的核心技术和普遍技术。在古老传统的云锦上应用数字化技术,促进传统云锦工艺的现代创新应用,使之与现代科技相结合,焕发新的生命力,既让传统手工艺焕发现代的生机,又让现代技术融入传统的精髓,二者相互映衬,必将焕发出璀璨的光彩。

第一，利用计算机图像处理软件技术，进行云锦的图样设计。

第二，利用互联网技术，构建云锦网络传播平台。通过现代计算机数字技术对云锦资源进行信息的整合研究，利用 SQL Server、Access 等数据库管理系统，以及动态网站技术 ASP.NET，建设云锦图样的数据库，构建虚拟化云共享平台，实现云锦的宣传、传播、营销、售后服务等环节。

第三，利用互联网微平台技术，进行云锦微博、微信平台建设。利用微平台进行传统艺术的宣传，是一个非常有效的手段。云锦也要占尽先机，利用新技术、新媒体平台，让受众实现对民间技艺资源的了解、接触、关注、传播，从而更加有效地起到保护云锦技艺遗产和发扬传承的重要作用。

2. 云锦的产品化研发策略

1）服装方面

在古代，云锦作为服装面料出现，是它的主要功能；现代社会里，云锦出现在服装中，是致力于云锦开发的人们希望看到的。而云锦具有的特征，决定了云锦不容易成为现代服装材料。比如云锦"寸锦寸金"的昂贵性和工艺织造难度高，势必造成云锦服装成本高昂，很难普及；再如云锦色彩的华丽与纹样透出的古代传统审美，也很难适应现代服装的要求。我们先对云锦之于服装的几种类别设计形式，做出论述。

①传统旗袍：云锦＋旗袍＝完美。云锦旗袍是云锦在现代社会的服装形态里，能"堂而皇之"大面积使用的经典服饰。旗袍曾经的名字是"改良旗袍"，虽来源于"旗人之袍"，却是 20 世纪 20 年代众多设计家的集体智慧结晶，旗袍非常适合中国女子的身材和气质，它连接了传统与现代，赋予现代以古典的气息。传统的云锦，用在这样古典唯美的旗袍上，是毫无违和感的。

在云锦旗袍的设计上，通常有两种情况：

旗袍整体使用云锦：旗袍整体使用云锦材料，需要注意的是旗袍的成分，云锦过于昂贵，若大面积使用，打造的是款价格不菲的旗袍；另外整体使用云锦材质，需要注意云锦的色彩、纹样所传递出来的风格信息，需要吻合于设计者的初衷。

旗袍局部使用云锦：旗袍局部使用云锦，旗袍造价不会很高，这是被使用最多的形式。通过拼贴、挖补、镶嵌等方式，在旗袍的肩部、胸部、腰部、下摆或后背等处使用云锦。需要注意的是，出现在这些部位的云锦，在设计形式美法则上起的是"强调"的作用。肩部柔美则突肩，胸部丰满则突出胸，腰部纤细则突出腰，身材高挑可突出下摆。还需要注意，旗袍整体使用的材质与局部使用的云锦要和谐，通常

云锦配真丝、丝绒都是可以的。

②西洋礼服：使用云锦做成西洋风格的礼服裙，是很多设计师尝试的设计。云锦与生俱来的华丽，对应西洋礼服绰绰有余，不论是巴洛克风格的膨大裙摆，还是洛可可风格的多层荷叶边，使用云锦都是很好的选择。在这里需要注意成本因素，也要注意云锦的纹样大多是中国传统纹样，使用到西洋服装上，毕竟不是和谐稳定的设计，可能会带来一定的异化感。

③舞台艺术装：云锦应用于舞台装也是不错的选择，舞台上古典华丽的服装，都可以采用云锦。云锦自带的金银丝，会在舞台灯光的照耀下烁烁发光，非常美丽。而舞台艺术装是否采用云锦，需要考虑成本因素。

④其他现代服装：除旗袍、礼服之外，生活中人们穿着的服装，比如衬衣、夹克衫、牛仔裤等，如果采用云锦材料，才真正实现了云锦"飞入寻常百姓家"的愿望，对云锦的发展振兴是最有帮助的。现代社会的特征是节奏快，现代服装要求简洁并且成本不高，云锦如果想融入现代服装，就需要改良技术、降低成本，同时还要改善色彩和纹样，使用流行色和现代流行图案，这对云锦来说，是一种非常大的革新。

2）配饰方面

①鞋子方面：云锦作为鞋子的材料，可以制造出华贵而实用的云锦鞋。它采用传统布鞋的工艺，需经过裁减底样、粘贴、缝边、纳制、楦鞋等工序，也可以采用一次成型的鞋底，制成高跟鞋。布鞋相比皮革材质而言，具有舒适、美观、不磨脚的特点，受到越来越多人的喜爱。云锦鞋从材质消耗角度来看，并不算大，成本不会很高，具有可行性。从风格来看，云锦鞋可以绚丽华贵，搭配旗袍出现，称为"旗袍鞋"，也可以降低云锦的色彩纯度，采用简洁明快的现代图案，制成日常可以穿着的云锦休闲鞋。

②其他配饰：云锦还可以应用在帽子、围巾、腰带、手套、耳饰、项饰、腕饰等其他配饰上，用拼贴、镶嵌、扭绞等手段，使其成为独特的饰品。这样的云锦使用消耗材质更少，成本不高，适合推广，但云锦属于纺织物，当作面料会降低饰品的使用时间，需使用某种特殊手段（如透明琥珀包裹等）来解决这个问题。

3）文创衍生品方面

文创衍生品是当下处于时尚前沿的艺术形式。以云锦为主的文创衍生品，是利用云锦符号意义、美学特征等元素，对云锦进行解读和重构，将云锦的文化元素与产品本身的创意相结合，形成新型的文化创意产品，可以有云锦卷轴、云锦框画、云锦摆件、云锦挂件、云锦屏风、云锦名片盒、云锦笔筒、云锦笔记本、云锦领带、云

锦围巾、云锦桌椅、云锦窗帘、云锦杯子、云锦手表、云锦贺卡、云锦相册、云锦台历、云锦拼图等各个品类。

①使用云锦直接参与文创品的设计制作：在文创产品的设计中，加入云锦材质，使该文创产品带有云锦古典、华丽的风格，提升产品本身的层次，更具有市场吸引力。

②使用云锦的纹样进行文创品的设计制作：不直接使用云锦，而使用云锦的纹样进行文创产品的设计制作，既可以赋予该产品以云锦的风格，满足人们喜欢云锦的心情，也降低了成本，增加了产品的耐用度。

四、营销模式

云锦作为非物质文化遗产，未来的发展受到很多人的关注，如果不想云锦只存在于博物馆里，就需要让它活化起来，被市场所接受。以下几种销售模式，是较适合云锦的市场营销模式。

（1）云锦旗袍会员制　云锦加旗袍是云锦在服装上使用的最好方法，云锦旗袍造价昂贵，并非普通人能接受的，它的顾客层为高端人群，可以通过会员制的方法，吸收云锦旗袍会员，形成固定的消费群。南京有几个机构，进行中老年女性的旗袍形体培训，并时常组织商业演出，这对推广云锦旗袍和组成云锦旗袍会员制消费群，有很大益处。

（2）门店销售　选择适合的门店，进行云锦产品的销售，既是对云锦的宣传，也是云锦销售方式。门店适合云锦服装、配饰、文创衍生品等的销售。

（3）在线销售　在线上非常适合销售以云锦纹样为设计主体的产品。这既能促进对云锦的宣传，也能借云锦的传统符号，进行现代产品的销售。

南通民间蓝染与苏派旗袍研发实践

摘　要：在当今社会，旗袍走入社会生活，成为女性衣橱中的重要品类，作为传统女性服饰的苏派旗袍也在现代社会需求的影响下，不断地发展和创新。本文将江苏民间艺术之南通蓝染与苏派旗袍进行风格研究与设计实践，意在促进民间艺术元素与现代设计的结合。

关键词：民间蓝染；苏派旗袍；研发实践

中华文化源远流长，积淀了中华民族最深沉的精神追求，在5 000多年文明发展中形成了优秀的传统服饰文化，成为中华民族独特的精神标识。对民间艺术与传统服饰的研究，具有深远的意义。2017年1月25日，中共中央办公厅、国务院办公厅印发了《关于实施中华优秀传统文化传承发展工程的意见》的文件，对建设社会主义文化强国，增强国家文化软实力，实现中华民族伟大复兴的中国梦，实施中华优秀传统文化传承发展工程作出了具体要求，决定把"建设社会主义文化强国作为一项重大的战略任务"，要求"各级党委和政府切实把中华优秀文化传承发展工作摆上重要日程，纳入经济社会发展总体规划"。

为了响应和落实党中央这一重大的战略决策，江苏省的学者们和企业家们经常沟通协商，拟对中华传统服饰之旗袍做深入研究，并以"苏派旗袍"为核心点，做辐射性发散延展，采取多种方式，对苏派旗袍做深入的研究。

一、旗袍品类特征与研发意义

1. 旗袍的历史与特征

旗袍的前身是清代满族的袍服，因满族人又称旗人，所以旗袍的名称由此而来。袍服作为旗袍的最初造型，受传统封建思想的影响，样式十分保守，"宽腰直筒"四个字足以概括。现在通常所言的旗袍，其实指的是"新式旗袍"，也叫"改良旗袍"。20世纪初期，辛亥革命爆发，废除了两千多年的封建帝制，传统旗袍受外来服饰文化的影响，造型向立体结构转化，由宽腰直筒发展到收腰束身，成为"新式旗袍"，并广泛受到女性的喜爱。在20世纪20年代，旗袍与中山装并称为"国服"。由此，旗袍成为中华女性形象的代表性服饰。

在近百年的"新式旗袍"的发展历程中，中华女性对其给予了深厚的情感，这是

旗袍作为文化的情感因素;含蓄的立领、精致的盘扣、玲珑的腰身、美丽的饰边、潇洒的开叉,这些旗袍独特的款式符号都成为旗袍作为文化的符号特征。

2. 旗袍的发展与研究意义

旗袍极具中国特色,它的产生和发展植根于中国千百年来的文化积淀,也象征了中华民族悠久的历史文化。旗袍作为我国女性的传统服饰之一,深受女性的青睐,时常出现在重大社交场合中,展现出中国传统服饰的文化自信。旗袍作为中国女性着装的典型标志,以自然简单的造型展现典雅、端庄的品质,凸显女性的身材,给人以美的感受,具有东方特色的装饰手法,因此在旗袍的设计中蕴含浓郁的东方美学:一种含蓄、内敛、婉约的美感,若隐若现,欲说还休。如今,旗袍在设计师手中得到不断改良创新,在保有东方特色的基础上,浸染了时尚的现代气息,二者相得益彰。如此优美的服饰,造就如此美好的文化,对它的研究、保护和发展,是每一个中国人责无旁贷的职责。

3. 苏派旗袍

江苏是中华文化重要的传承地之一,几次重要的中华文明南迁历史,如西晋末年士族的衣冠南渡、唐末安史之乱后的北民南迁、北宋靖康之耻后的北民南迁、明末士族南迁等,使江苏取代中原,成为延续中华优秀文化之地。江苏是近代旗袍的发源地之一,"苏派旗袍"以其优质的丝绸面料、精湛的制作工艺和鲜明的地域特色,闻名遐迩,与京派旗袍(北京)、海派旗袍(上海)一起,形成了中国旗袍的三大流派。苏派旗袍立足于南京,南京是民国旧都,也是20世纪旗袍成为国服被定制的发源地;另外,苏派旗袍依托于人杰地灵、民间艺术丰盛的江苏省,南京的云锦,苏州的宋锦、缂丝、苏绣、南通蓝染,都为苏派旗袍增添了靓丽的特色。

二、南通蓝染

1. 南通蓝染的历史与特征

民间蓝染是以自然界中自然成长的蓝草为染料的,由于独特的气候土壤与历史因素,江苏南通普遍种植蓝草,土布与蓝染成为农家平常之物应运而生。民间蓝染始于秦汉时期,荀子《劝学》有云"青,取之于蓝,而青于蓝",曹操的《短歌行》中也有"青青子衿,悠悠我心"的诗句。蓝染在唐宋时期开始盛行,到了明代南通已经成为中国蓝染的主要产地,以"衣被天下"而闻名于世。南通蓝染以蓝草为染料,用石灰等合成防染灰浆,经过刻版、刮浆等工艺制成,色彩以和谐的蓝白为主,图案素材来自民间,如吉庆有余(鱼)、五福(蝙蝠)捧寿、鲤鱼跳龙门等,百姓喜闻乐见,吉祥喜庆,反映了民间文化,充满浓郁的乡土气息。

2. 南通蓝染的工艺与分类

蓝染工艺非常多样,通过不同的蓝染工艺手段,可以将蓝染分为有蜡缬、绞缬、夹缬、灰缬等不同种类。

夹缬的工艺已经濒于失传的状态,它是将木板进行纹样雕刻,再将土布夹在有雕镂纹饰的木板之间,绑紧后放在染液中浸染,这样木板间突出的纹样部分没有被染色,其他地方被染液染色,形成图案花纹;蜡缬就是俗称的蜡染,是在土布上画出图案,用蜡密封住不希望被染色的部分,之后浸入染液,封蜡部分没有被染色,没有被封蜡的部分就着色了,也可以在封蜡后轻掰封蜡层,出现不规则裂痕,这样染色后会形成如冰裂纹一样的痕迹,很有特色;绞缬也叫扎染,是将土布按照一定的经验,用绳线进行捆扎,之后浸入染液,没有被捆扎的地方被染色了,被捆扎紧的地方没有被染色,形成斑驳的规则或不规则图案;灰缬就是蓝印花布,提前做好图案型版,用俗称"灰药"的豆粉、石灰混合成糊状物进行防染,灰药通过型版漏印到土布上,形成图案纹样,之后将土布浸入染缸中浸染,晾干后去掉"灰药"的部分是白色图案,其他地方是蓝色图案。

三、南通蓝染与苏派旗袍设计实践

自六朝以来,由奢华精致和俊朗野逸构成的"魏晋风度"成为千年来中华民族推崇的审美风格,也成为江苏特有的苏派旗袍风尚:南京云锦、苏州宋锦、苏绣、苏州缂丝等精湛的工艺透出的华丽,构成了苏派旗袍高雅秀美的风格;而南通特有的蓝染,应用于旗袍上,呈现出来的朴实无华、烟火气、亲民风,又是苏派旗袍另一种"小家碧玉"风格。

1. 南通蓝染与苏派旗袍设计实践之一:"云中精灵"

"云中精灵"蓝染旗袍是对传统苏派旗袍的创新设计,选用南通蓝染和蓝印花布的组合,并依据中国传统纹样"云纹"进行设计,依据合身结构制作"云纹旗袍"。立领高度3.5 cm,舒适度高。领下为水滴形状,领口下连接横胸省为一条顺滑曲线;从左肩下连接右腰,再连接到左开叉,又是一条顺滑曲线,在此曲线基础上融入的"云纹"元素分别在左胸上和前片裙摆中央。袖子以袖原型为基础进行切展,形成波褶。旗袍左右两侧都有开叉,便于行动。领口水滴处设有盘扣,可打开,便于套头穿着;腰右侧设有隐形拉链,方便穿脱,避免了传统旗袍若干盘扣的不便。

2. 南通蓝染与苏派旗袍设计实践之二:"云之舞"

"云之舞"蓝染旗袍整体设计灵感来源于天上飘浮的白云,将传统工艺与现代材料进行组合创新,选用非传统的牛仔扎染和白纱组合,依据合身结构制作而成。

通过上身合身的设计，与大下摆产生对比，再用白纱点缀，给人营造一种轻盈的视觉体验。

四、结语

在为实现伟大的中华民族复兴梦的今天，挖掘民间艺术元素，应用于现代设计上，是一种非常好的尝试。把江苏南通的民间艺术蓝染应用在苏派旗袍的设计中，只是一种尝试，但它既促进了民间艺术的传承与保护，带动民间艺术产业的兴旺，也使旗袍这款广为中华女性喜欢的服饰，在风格上得到更丰富的尝试。民间艺术和实用的衣物共生共济、相得益彰。在未来的设计天地里，应用民间艺术元素是一种值得提倡的方式。

江苏民间艺术手机微平台应用研究

摘　要：随着信息化时代的到来，智能应用充斥社会的各个角落。而由于众所周知的原因，江苏民间艺术的生存土壤正逐步消失，传统的信息采集、记录及保存、呈现方式已不能满足人们对信息迅捷、高质、高效的要求，新时代下如何保护和传承江苏民间艺术迫在眉睫。本文研究运用现代信息技术手段，将江苏民间艺术与手机微平台相结合，依托手机微平台，将江苏民间艺术的历史文化、内容分类、民间艺术产品设计、产品销售、售后服务等方面进行全面的宣传、整合，使民间艺术与现代生活相结合，焕发新的生命力。

关键词：民间艺术；微平台；应用推广

一、江苏民间艺术概述

劳动创造了美，民间艺术也伴随着人们长期生活实践而产生，是劳动人民勇敢与智慧的结晶。从广义上说，民间艺术是劳动者满足自己的生活和审美需求而创造的艺术，包括了民间工艺美术、民间音乐、民间舞蹈和戏曲等多种艺术形式。狭义上说，民间艺术一般指的是民间造型艺术，就是指民间美术和工艺美术等各种表现形式。

江苏拥有众多的民间艺术资源，堪称"民间艺术之乡"，江苏的民间艺术是中华艺术领域的重要分支，它承载着本地区人民过往的历史记忆与文化，是不可再生的瑰宝。分布于江苏省各市县乡镇的民间艺术种类众多，风格形式多样，是重要的文化资源。

1. 江苏民间艺术的分类与特点

1）江苏民间艺术的分类（见表1）

表1　江苏民间艺术分类

染织绣类	塑作艺术	剪刻艺术	雕镂艺术	民间玩具	绘画	编织	扎糊	表演艺术	其他
刺绣	泥塑	剪纸	玉雕	节令玩具	彩画	竹编	纸扎	民间戏曲	建筑装饰
印染	面塑	皮影	木雕	花灯玩具	农民画	漆器	彩灯	民间音乐	脸谱
织锦	木偶		石雕	棉塑玩具	年画		风筝	舞蹈	面具
			砖雕						瓷器

2)江苏民间艺术的特点

民间艺术的起源是劳动人民的艺术,江苏的民间艺术也是江苏劳动人民的生活体现,具有如下特点:

①染织——以江苏区域特色风景为素材。

②塑作艺术——有着以江苏特产做成的塑作或以江苏神话故事而作的特点。

③剪刻艺术——有着江苏劳动人民饱含寓意的艺术特色。

④玩具——带有江苏特色的劳动人民代代相传的特点。

⑤绘画、编织、扎糊——以天然材料为主,就地取材。

⑥表演——满足劳动人民审美的同时,带有浓厚的劳动人民美好向往的特点。

2. 江苏民间艺术的历史与现状

1)江苏民间艺术的起源

江苏民间艺术是中国民间艺术不可或缺的组成部分,是劳动人民的艺术成果,这可以追溯到史前的传说时代,具有原发性特点。江苏民间艺术是在保留大量原始文化的基础上,由于文化变迁,特别是北方人的迁徙,加上与江苏当地人在不同文化上产生碰撞、交流,才演变成为现在的状态;江苏地理条件差异较大,不同的地理环境,造就了一些江苏民间艺术由于地域的差别而发生的文化艺术迥异的现象。

2)江苏民间艺术现状以及出现传承困境的原因

(1)江苏民间艺术现状　江苏民间艺术与其他民间艺术形式一样,传承大多是靠子承父业,然而从事这一行的民间手工艺人,他们的劳动成果与所得到的报酬不能成正比。因此,民间艺人越来越少,江苏民间艺术的现状是呈下坡式发展的。

近几年,越来越多的人注意到文化艺术的重要性,开始了民间艺术的传承保护工作。但是,长时间的旧观念与现时代的观念冲突根本无法在短时间内被解决。整个民间艺术都是处在一个青黄不接、没有多少人感兴趣的衰败境况中。

(2)江苏民间艺术出现传承困境的原因　江苏民间传统技艺遭遇传承困境,其主要原因包括:一为收入低,剪纸、泥人儿等传统艺术的手艺人很难从中获得高收益;二为很多艺术爱好者会将其当作兴趣爱好来做,很少有人专门从事这项艺术,而部分传统文化需要大量的时间和精力去系统学习、掌握,大多数爱好者遇到困难就会浅尝辄止。这些原因导致坚持下来的人少之又少,而真正愿意从事这一行业的人,不少则迫于收益问题而无奈放弃,转而选择其他职业。

在信息化的现今时代,那些传统艺术品正在给科技产品让位,而民间艺术品的制作过程却耗时颇长,因此,江苏民间艺术的生存空间也越发艰难起来。

二、江苏民间艺术手机微平台应用研究

1. 手机微平台的特点与优势

1) 特点

(1) 手机携带方便 相对于计算机而言,发展日益完善并且越来越轻薄的手机成为大家随身携带的通信和上网工具。借助移动端,微信天然的社交、位置等优势,会给推广者带来很大的方便。

(2) 受众广,使用的人多 微信,互联网当中移动互联时代发展最快、最热门的产品之一,从即时通讯到开放平台入口,用户数量之大,涉及生活范围之广,使各种信息与众多服务在此汇聚。

(3) 年轻化 由于微信操作过程的简洁,老年人和中年人也可以接触这个软件。随着手机普及程度的提高,移动通讯技术的提升,孩子与家长的联系,职员和老板的联系等,使得使用微信的人越来越多。

(4) 自媒体 自媒体有别于专业媒体机构,它是由普通大众主导的信息传播方式,由传统的"点到面"的传播,转化为"点到点"的一种对等的传播。

(5) 后台回复功能 对已经实现自动化的公众号平台来说,客服的作用逐渐不再那么重要。自动回复功能以及分栏快捷回复功能将自动化很好地表现出来了。沟通过程很方便,用户想要知道的实时热点只要轻轻一点就会出现答案,效率提高很多。

2) 优势

(1) 信息和服务能够随时提供 现如今,手机微信是一个普及程度较高并且内含丰富功能的应用,使用者可以利用其中的公众号功能随时随地发布信息和提供服务。无需添加好友即可实现一对多的点对点信息共享,受众范围广。

(2) 即时分享功能 公众号支持分享功能,基于微信人群,利用熟人网络,由小众传播再到大众传播,传播有效性更高。基于此特性,公众号一旦发布分享,浏览量是可观的。

(3) 勿扰模式 关注的公众号在后台默默地推送一些用户需要的内容,要是觉得这些内容不停跳出来打扰到自己,可以选择勿打扰模式,闲暇时可以点开然后慢慢地阅读。

(4) 群发功能 群发功能是公众号最吸引人的功能之一,可以说很多自媒体最初都是因为公众号的这项功能而去考虑并建设运营公众号的;比起传统短信,这项功能的成本更低,功能更加完善,并且由于不是骚扰短信,有利于被订阅者接受。

2. 江苏民间艺术在手机微平台上的研究分析

1) 自媒体的产生

手机的普及,产生了一个全新的媒体传播方式——自媒体。一个免费且功能多的自媒体,不仅仅对企业有巨大作用及好处,并且对老百姓也有着巨大好处。归结有如下几点:

①高速发展的电子产品加上高速发展的移动通信功能使得如今人手一部智能手机,并且快速的网络使得老百姓可以随时浏览信息。

②微平台的传播有朋友圈和订阅两种途径,传播方便、高效。

③微平台是在手机微信上开发的新功能,对于普遍拥有微信的老百姓来说,有微平台就等于拥有了大量的用户群体。

2) 特征研究分析

将手机微平台的优势特点与江苏民间艺术相结合,能够缓解其压力甚至解决其困境。

①利用江苏民间艺术的手机微平台应用,可以深入了解江苏民间艺术的分类与特点。

②公众号的即时推送功能,可以使得订阅人群快速了解到江苏民间艺术现状。

③订阅号是一个比较自由的平台,可以随时关注或者取关。微信公众号的回复栏有标签目录这个优势,订阅人群可以点击浏览目录,了解江苏民间艺术种类和形式,提高对江苏民间艺术的兴趣。

3. 江苏民间艺术手机微平台的应用

可以依赖手机微平台,对江苏民间艺术的历史文化进行宣传,介绍江苏民间艺术的内容分类,并且将民间艺术产品设计、产品销售、售后服务等方面进行全面的整合。

1) 江苏民间艺术手机微平台的申请

(1) 微信订阅号的申请

手机微信订阅号需要申请,需要一个微信号,并且与手机号绑定;开始在网上申请——等待审核——审核完成——了解运作规则——制作。

(2) 微信订阅号内容的加入

(3) 微信订阅号内容的推广

微信订阅号需要在网上在线制作,通常是发布推送文章。由于青年一代喜欢时尚类和科技类的信息,微信订阅号为了吸引这类人群,需要结合江苏民间艺术和

青年人群的共通点。微信订阅号需要保持制作状态的更新,并保持制作内容与江苏民间艺术的多元结合。

(4) 民间艺术产品设计、销售以及售后服务

①产品设计:现如今,手机微信平台已经广泛运用于商业和文化传播领域。在微信朋友圈里,可以制作一个页面,比如一个江苏民间艺术刺绣的抱枕,上面绣有图案,可以同时放置若干种图案纹样,供用户自主选择。

②产品销售:如果平台的订单情况良好,则可以联系生产商代生产,并且可以在合作良好的前提下,在平台页面标注生产商,互利互惠的同时也帮生产商提高名气。

一些大学生看中了微信营销这个模式,纷纷自愿与商家合作成为其代理商,通过微信进行宣传销售。微平台可以联合这些大学生发布宣传从而扩大销售。同时,微平台可以效仿借鉴淘宝的销售模式,首先下订单,然后转账,最后将江苏民间艺术品按照地址寄出。

③售后服务:微平台销售由于结合了订阅号,可以将物流信息实时推送。购买者可以利用自动回复的功能方便快捷地解决售后问题。

2) 案例说明

小米公司的微信平台应用:

①微信与订阅号的结合——小米公司有专门的订阅号。

②商品设计开发——小米公司的商品不仅仅可以在其网站购买,而且可以在微信网页中购买,同时可以选择产品类别。

③商品联合生产——例如其公司的通讯卡是和联通、移动、电信公司合作推出的。

④销售——购买者通过订阅号下单,购买者的售后问题也可以在回复标签页找到。

4. 利用公众号推广江苏民间艺术

发布者制作微信公众号,是将公众号平台与江苏民间艺术结合,制作结束后,进入到公众号推广阶段。在推广江苏民间艺术的同时,还可以进行专利申报,如申报实用新型专利——秦淮河灯罩,该灯罩组装和拆解方便,便于携带和重复使用,设计带有秦淮河建筑元素,美丽大方,受到各方的好评。

5. 后续预测效果以及发展计划

江苏民间艺术手机微信平台向朋友圈大量分享关于江苏民间艺术的文章,将

艺术资源呈现给大家,对江苏民间艺术充满兴趣的人群逐渐形成,共同为江苏民间艺术的开发贡献力量。

有许许多多的江苏民间艺术需要我们给大家一个完整的体验过程,这对于感兴趣的人来说是一个吸引点,一个美好的体验过程。伴随着文字和图片的渲染,观众会受到感染。

三、结语

江苏民间艺术是中华文化艺术领域中一个重要分支,它承载着本地区人民过往的历史记忆与文化,是不可再生的艺术瑰宝。在当今社会,艺术只有与科技碰撞,才能擦出灿烂的火花。本文结合现代信息技术,利用手机微平台,不但宣传江苏民间艺术,也解决了江苏民间艺术的产品化设计与销售方面的问题。本文为江苏民间艺术尽一份绵薄之力,"苔花如米小,也学牡丹开",愿江苏民间艺术真正做到与现代生活相结合,焕发新的生机。

南京云锦挑花结本的数学模型研究

摘　要：本文聚焦于南京云锦的一个重要工艺步骤"挑花结本"进行深入的研究与剖析，从历史发展到当今状况逐步分析每一步的工艺流程，并判断每一个流程的难易程度以及是否合乎当今现代化手工艺，让古老的挑花结本技术与当今的数字化数据处理时代接轨，找寻出一种适合普及并且简单易操作的数学模型，来规避操作时的复杂性、重复性，提高工艺的效率，节省成本。此种模型猜想基于数据结构中的一种信息储存方式，符合编程的思想，对应挑花结本中需要的大量重复操作和庞大图案统筹的工作方式，这样的模型优化方法得以让挑花结本的工艺在历史的潮流中激流勇进，在后期的推广之下得到普及。

关键词：云锦；挑花结本；数学模型

南京云锦是中国传统提花丝制作工艺品，"寸锦寸金"一词将其珍贵与精美展现尽致。一件云锦作品从设计到制成有着极其复杂的生产工序。这种提花织物的生产工艺过程包括图案设计、挑花结本、造机、原材料准备和织造。其中挑花结本工艺由挑花、倒花和拼花三种工艺组成。其中，挑花属于主要工艺，对图案纹样精度的呈现起到至关重要的作用。倒花和拼花工艺属于辅助。中国从古代到近代，基本都以手工织造为主，且古时候没有意匠纸，通过画稿直接挑花难度极高。洋务运动后出现了意匠纸，逐渐提高了工作效率和精确度。

一、挑花结本的发展历史

我国锦的种类繁多，花色品种，不胜枚举。起源于东晋产自南京的云锦兴于宋代，产自广西的壮锦盛于唐朝，产自四川的蜀锦始于宋代，它们和产自苏州的宋锦，并称中国"四大名锦"。其中云锦位列其首，它曼丽多姿，如天空中的彩霞，是中国丝织技艺的精髓所在，并经过历史的沉淀与发酵，得到不断改良升华。明末清初文人吴梅村描写南京云锦："江南好，机杼夺天工。孔翠装花云锦烂，冰蚕吐凤雾绡空。新样小团龙。"总而言之，锦可以用世间所有美好的词语去形容：华丽、曼妙、精巧、绝伦、珍贵……

南京云锦挑花结本的独到之处就在于所谓的"七上八下"。挑花结本是制造的核心所在，处于最重要的环节之中。精密繁复的南京云锦因为挑花结本的技艺，才

得以位列中国名锦之首。

二、挑花结本具体工艺流程

1. 绘制纹样

传统的云锦纹样设计，注重礼节章法，考虑图案内容、配色设计和构成形式，给予云锦纹样特定的寓意。在织造面料的过程中，面料的大小和使用功能会影响图案的设计。整匹纹样的装饰匹料以团花纹和缠枝纹为主要纹样，遵循礼法典制。在符合《钦定大清会典》服饰要求的情况下，绘制纹样由内务府如意馆绘制出符合大典要求的小样，再由上级钦定后才可以织造。

2. 设计意匠图

纹样设计图需要制成意匠图，根据纹样的形态和经纬线密度，绘制出一定比例的格子。多数纹样属于连续纹样，意匠绘画稿只需要提供一个循环纹样即可。如果是织造特殊衣料，则需要将意匠图中的纹样色彩、花边、色界全部标注，使得纹样经纬分明，便于织造者区分纹样中的不同部分。

3. 经纬线准备

云锦织物精美华丽、用料独特、工艺繁杂，丝线的选择包括桑蚕丝、金银线、孔雀羽毛等，这些丝线将云锦织物绚烂、庄重的色彩表达到了极致。云锦的起花处是纬线上的挑花，贵重的丝线夹带其中，由此可见，纬线上的丝线材料比经线上复杂得多。经线准备：绞丝、筒络丝、单丝打捻、并丝、复捻、扬返、精炼、染色、络丝、整经。纬线：绞丝、精炼、染色、篦子络丝、并丝、摇纬。

4. 挑花结本

花本是织物纹饰过渡的桥梁，挑花结本的三个工艺挑花、倒花、拼花巧妙配合，可织造精美的花本织物。首先，将意匠图转换到织造机上织造云锦是至关重要的一项过程，事先计算好经纬密度，再将纹样放大，选择合适的意匠纸分成若干区域，挑花艺人需要将意匠纸卷好放在花楼织机的卷花辊上。其次，通过经纬交织的方式，将意匠图所示一定数量的花本脚子线（经线，丝线）在花楼织机的竹箱上栅紧拉直，且按照秩序依次排列。挑花者再按照意匠示意图用右手执挑花钩（竹签）将脚子线，逐格逐色挑编，对应意匠图经线自右向左逐一挑起，再用挑花钩将耳子线（纬线，棉线）穿过挑编脚子线，完成一个基本单位的花本，如果是对称或者连续的花本纹样，即可利用倒花工艺完成相同纹样的循环。直到意匠图的颜色示意全部挑成一张完整的花本，保存一个单位的花本（称之为"母本"），也可以利用倒花工艺，在其他花楼机上继续使用，方便生产。而在一台花楼机中无法容纳接下来的花本纹

样,便使用拼花工艺,分开挑花,将缺少部分纹样重新拼成完整的花本。最后,延续上一步开始"张悬花楼",将挑好的花本按要求排放到云锦花楼机上,花楼机上的艺匠需控制经线开口,花楼机下的艺匠需要按照尺寸控制花本大小,按照花本顺序"穿综带经",将织机上牵线、衢线以及经线与花本相连,再进行"兜花"提花织造便达到了显花的效果。

在挑花结本的织造过程中,有着约定俗成的规律,如果在同一纬向同时出现一系列多色纱线,那么在挑花或者织造时都得按照前面出现的色彩排列顺序。如果是单色渐变,就需要按照颜色由深到浅的方法排列。

5. 上机

最后一项复杂且精细的提花织物工艺便是上机,上机图由 5 幅图纸构成:意匠图、穿筘图、竹综联系图、穿综图和脚竹顺序图。通过经线依次穿过花楼机的指定部件孔,进行素综上机。素综上机完毕需进行花综上机,花本线连接有环的牵线,以花本顺序提拉牵线带动衢线,形成花综开口,穿特殊材料的彩纬,放松牵丝,复位衢脚。

6. 织造

织造的过程需要由两名熟练的艺匠默契地配合完成,一位拽花工坐于花楼机之上提拽丈纤(牵线),另一位织造工在花楼机的梭口进行投纬、打筘等工作步骤。两位织造工匠一般一天只能织造两寸(约等于 6.7 厘米)左右,以至于一件提花织物需要数月才能完成。

二、挑花结本工艺与其他织物工艺的区别

运用挑花结本工艺的云锦,多采用"通经断尾"的引纬织法,这种织造方式不会受到颜色的影响,而且在同一纬向上可以运用不同色彩的纬线,还可以夹织孔雀羽或者是金、银等珍贵的捻线,在整匹面料中可以达到"逐花异色"的效果。特殊的织造方式,将织物的色彩搭配最大化,且底纬背面重叠交错相对减少,使得织物厚度有一定保证,在原料上也有一定的节省。

以缂丝织物为例,缂丝是标准的单层经纬的多种颜色纱线的通梭交织,不能够表现可识别的纹样,而且色彩和织纹只能通过局部的单层经纬交织才能形成。缂丝的局部盘织方式给自身带来了过多的局限性,无法更多地使用辅助工具,在织造效率上也不及云锦。

有花有色的织物,如花库缎会经间显经或纬间显纬。一般经纬采用同一颜色的丝线,或者是颜色各异的丝线,通过调整不同颜色层次、结构,来达到花纹的显

现。但随着经纬颜色数量的增加，密度相等时呈现暗纹，如果只有单层的经纬交叠且颜色数量不断增加会导致织物表面纹样混乱、不清晰。

三、挑花结本的难与易

运用挑花结本工艺的云锦，纬线上局部显花且彩纬多数不通梭，以至于不能够脱离地纬独立存在，必须使用通梭织纬的工艺辅助织物进行织造，因此挑花结本工艺无法成为一个单独的成料系统。一直以来，挑花结本工艺没有完全被机器替代，木制的大花楼机由1 924个机件组成，它需要两位对花楼机以及繁杂的挑花工艺极其娴熟的挑花工匠，在花楼机上下默契配合完成开口、引纬、打纬、送经、卷取等织造工艺，进行云锦的织造。虽然近年来国家致力于保护非物质文化遗产，但社会力量和资金力量有限。云锦手工织造耗时长，产量低，所以长时间面临技术工匠退休，年轻人不愿从事这项传统的织造工艺的问题。

云锦中挑花结本工艺虽然繁杂，但在纹样设计上依旧有一定的规律和口诀。纵观云锦的发展史，祖辈代代相传，他们凭借对传统艺术的理解和长期积累的经验，渐渐形成配色、造型、结构、织造工艺等薪火相传的艺术规律口诀。

四、数学模型应用于挑花结本的构想

近20年来，西方国家大量运用建模的思想，对日常生活中的经济、商业贸易等范畴进行数字化的解读研究。因此，在国外很多大学将数学模型作为首要提倡的学科以及认识事物的首选方法。由于工艺的本质还是属于工业，工人们照着图纸或方案进行手工操作类似于计算机中的读取命令，所以数学模型同样也可以运用于工艺上，能具体地将工艺步骤方程化、数据化，或是以编程的形式在计算机上表达出来。因为数学建模本身就是一种艺术性的活动，所以本能地和艺术挂钩，在这里要多借鉴建模经验，学习先进的建模思想来帮助民间艺术发展。

云锦中挑花结本工艺运作过程相当于软件中的程序设计，运用结绳记事的方法，把花纹与图案用数学方程的形式表达出来，以丝线为材料，运用编辑和贮存纹样的方法进行程序设计，简单易懂，方便操作。

这里可以用到数学模型中的数据结构。因为古老的提花技术本质上来说还是一种较为复杂的信息储存技术。提花信息过于庞大，如果用人工一次次反复操作，其成本和时间不可估量，需要把安装在提花机上的各种开口信息储存循环利用。现今使用的编程模型还存在局限性，因为妆花织物的限制，其可编程性变得微乎其微。然而丝织品不断发展，云锦图案的花样需求也在不断扩大，优美的提花动作和老式模型已很难满足日益扩增的需求。

数学中存在一种数据结构的信息贮存模型,是指互相之间存在着一种或多种关系的数据元素的集合。在任何问题中,数据元素之间都不会是孤立的,在它们之间都存在着这样或那样的关系,这种数据元素之间的关系称为结构。好比挑花结本中千丝万缕的经纬线,中间或多或少蕴藏着一种规律关系可循。

挑花结本工艺中需要事先将意匠图(花本)和图案准备好存储在 date 域(数据域)的技术参数中,以对提花织物进行纹样设计(包括纹样图案、花色)。根据花楼织机参数与提花织物工艺,设置织机纹针数(甲子数),在程序中输入织物的经纬密度,另外选择需要的纹样类型和纹样尺寸的意匠纸,最后确定意匠纸的纵格数与横格数,通过计算按照织物的组织绘制意匠和设计颜色,把这些繁杂的准备作为一种信息数据元素进行计算机数据贮存。

相连各个顶点之间的线可以与挑花并穿入绞线来对照,顶点链接的边即是 firstarc 域(链域),这里可以贮存与下一个顶点相连的信息,两种顶点间的边即可以作为纬线,保证一种多对多的线性关系,这种边的位置存储于挑花结本工艺过程中。穿花操作需要存在一定的排序以及规律,甲乙丙丁对照四种不同的颜色并且要遵循一定的顺序,不能出现一点差错。云锦的挑花过程中同一次经纬穿线需要根据颜色来定,而不是通过简单的顺序程序规律地进行经纬编织,在三维模型下观看时只能满足第一层表层颜色,背后不需要的颜色会被叠加在第一层线之后,但是实体织物是需要考虑到厚度的,一件衣物不能只满足颜色花纹的精确度,还要保证其舒适度以及面料的轻薄度,更何况是云锦这样的丝织品,因此,信息贮存需要有迹可循。

丝线的排列顺序可以运用到数据结构中线性表这一大类里的链表,而随机选用的链表数据容易出现顺序混乱。为了建立有秩序的排列关系,可以通过增加指针,指示出下一个数据块,让繁杂的数据关系建立起有序排列的关系。在挑花结本工艺中制作大样本图案时经线数量随着花棚的高度往往能达到 1 200 至 2 400 根,可以说是如头发丝般千丝万缕,如同链表储存的数据充满随机性但也充满了位置关系。挑花顺序也是如此,按意匠纸的设色与投纬顺序,"甲—乙—丙—丁(纬)""红—浅蓝—深蓝—绿(色)",打耳结套入,套入耳环竹内的每把穿花线为 4 根(对折 8 根),也染有与意匠纸对应的红、浅蓝、深蓝、绿这四色。

只看下面的指针。每一个数据块的指针都指向下一步骤,如果有循环往复或者是相互关联的需求,则可以加上上面的指针建立起一种依次排列的关系,作为一种可以循环往复使用的模式,这样的数据结构模型可以很好地帮助挑花结本工艺

进行一系列的操作。

五、后期推广

通过建立数学模型，将实际的工艺技术问题转化为数学问题，利用数学的逻辑语言和方法，通过抽象、简化建立能近似刻画并解决实际问题的方案，进而做进一步分析与研究。运用数据结构建立数学模型，将每根丝线作为一个数据元素进行存储，再将储存好的数据元素反向输出，使制作花纹纬线的循环有所增加，不同式样的制作与发挥受到更小的约束，极大提高了云锦制作的效率与质量。

云锦的传承与发展是挑花结本推广的前提，挑花结本作为我国一种古老传统的工艺，在古代丝织提花等工艺品的生产上至关重要。云锦居中国四大名锦之首，人们对其有或多或少的了解，然而绝大多数人对挑花结本这项工艺却并不熟悉，单从字面上来理解也是很困难的，再加之挑花结本本身就属于一种繁杂的工艺，它的传承与发展面临着巨大的挑战。南京云锦被列入国家级非物质文化遗产，具有良好的政策支撑，在此基础上建立互联网云端的服务平台，依托互联网传播的优势，推动云锦走向大众。由此展开对挑花结本工艺的推广，可以使人们对云锦获得更深入的了解。

六、结束语

数学模型的推广，数据结构的存储很好地阐述了挑花结本技术的本质内涵，有效地提高了初学者对这项工艺的理解。如今计算机技术高度发展，将传统挑花结本的工艺制作与数字信息技术结合起来，将存储的数据信息反馈到生产当中去，反复利用，这样省去了人工一次又一次繁琐的操作，同时也使整个生产过程得到优化。数据结构的引用极大促进了挑花结本工艺的传承与发展，使原本只能由高水平匠师承担的挑花结本工艺，更具操作性、可控性。此外，这样的数据结构更能应用到类似于竹编等编织工艺品的生产过程中，加以计算机技术的结合，优化工艺生产，使人们的双手得以适当解放，有利于工艺技术的传承，对工艺品发展有着不可或缺的作用。

参考文献

[1] 白居易. 白氏长庆集[M]. 北京:文学古籍刊行社,1955.

[2] 蔡沈注. 书经集传[M]. 上海:上海古籍出版社,1987.

[3] 陈维稷. 中国纺织科学技术史:古代部分[M]. 北京:科学出版社,1984.

[4] 段友文,刘禾奕. 传统技艺生产性方式保护模式的文化哲思[J]. 民间文化论坛,2013(3):65-71.

[5] 冯逸岑. 微信订阅号的传播与应用研究[D]. 南京:南京理工大学,2016.

[6] 傅抱石. 傅抱石谈艺录[M]. 郑州:河南美术出版社,1998.

[7] 耿宝昌. 明清瓷器鉴定[M]. 北京:紫禁城出版社,1993.

[8] 郭大泽,谷雨. 恋恋植物染:与四季的美好相遇[M]. 南宁:广西美术出版社,2016.

[9] 国民政府工商部工商访问局. 工商半月刊第四册:1929—1936[M]. 影印本. 北京:国家图书馆出版社,2016.

[10] 韩丛耀. 图像:一种后符号学的再发现[M]. 南京:南京大学出版社,2008.

[11] 何佳,朱文青. 南京民间手工艺的品牌创新战略研究:以"金陵神剪张"为例[J]. 南京艺术学院学报(美术与设计),2017(1):154-157.

[12] 华梅. 人类服饰文化学[M]. 天津:天津人民出版社,1995.

[13] 金文. 南京云锦[M]. 南京:江苏人民出版社,2009.

[14] 孔安国,孔颖达. 尚书正义[M]. 上海:上海古籍出版社,2007.

[15] 李克明. 浅谈平定历史上的"走染坊"[J]. 文史月刊,2008(5):37-39.

[16] 李昱靓. 荣昌夏布文化创意产品设计创新策略研究[J]. 包装工程,2016,37(14):148-151.

[17] 梁思成. 中国建筑史[M]. 天津:百花文艺出版社,2005.

[18] 林锡旦. 苏州刺绣[M]. 南京:江苏人民出版社,2009.

[19] 刘安定,邱夷平. 中国传统工艺的保护研究:以染织工艺为例[J]. 广西民族大学学报(自然科学版),2013,19(3):52-57.

[20] 刘道广. 中国蓝染艺术及其产业化研究[M]. 南京:东南大学出版

社,2010.

[21] 刘德龙. 坚守与变通:关于非物质文化遗产生产性保护中的几个关系[J]. 民俗研究,2013(1):5-9.

[22] 刘立军,王庆,乔南,等. 河北民间传统染织工艺现状及发展策略[J]. 上海纺织科技,2016,44(4):54-57.

[23] 刘瑞璞. 女装纸样设计原理与应用[M]. 北京:中国纺织出版社,2017.

[24] 刘锡诚. "非遗"产业化:一个备受争议的问题[J]. 河南教育学院学报(哲学社会科学版),2010,29(4):1-7.

[25] 柳宗悦. 工艺之道[M]. 徐艺工,译. 桂林:广西师范大学出版社,2011.

[26] 吕不韦,刘安. 吕氏春秋·淮南子[M]. 长沙:岳麓书社,2006.

[27] 罗颖. 意象与色彩:山水画设色问题研究[M]. 杭州:中国美术学院出版社,2011.

[28] 马仲岭. CorelDRAW 在服装设计数字化教学中的应用[J]. 艺术教育,2007(7):126-127.

[29] 彭定求. 全唐诗[M]. 北京:中华书局,1960.

[30] 邵雍. 铁板神数[M]. 上海:学林出版社,2006.

[31] 盛羽. 洗礼中重生:谈传统染织艺术的现代性转型[J]. 宁波大学学报(人文科学版),2016,29(2):119-123.

[32] 石奇,尹敬东,吕磷. 消费升级对中国产业结构的影响[J]. 产业经济研究,2009(6):7-12.

[33] 宋炀. 术以证道:植物染色术对中国传统服饰色彩美学之道的影响[J]. 艺术设计研究,2015(4):37-42.

[34] 宋湲,徐东. 中国民族服饰的符号特征分析[J]. 纺织学报,2007,28(4):100-103.

[35] 孙希旦. 礼记集解[M]. 北京:中华书局,1989.

[36] 唐家路. 民间艺术的文化生态论[M]. 北京:清华大学出版社,2006.

[37] 王宝林. 南京云锦[M]. 北京:文化艺术出版社,2012.

[38] 王道惠. 云锦挑花结本技艺[J]. 南京工艺美术,1980(1):23-25.

[39] 王平. 中国民间美术通论[M]. 合肥:中国科学技术大学出版社,2007.

[40] 王先谦. 荀子集解[M]. 北京:中华书局,1988.

[41] 王耀希. 民族文化遗产数字化[M]. 北京:人民出版社,2009.

［42］王越平.回归自然:植物染料染色设计与工艺[M].北京:中国纺织出版社,2013.

［43］王仲闻.全宋词审稿笔记[M].北京:中华书局,2009.

［44］向然.南京民国时期建筑特色及其保护[J].湖北经济学院学报,2014,11(5):23-24.

［45］徐仲杰.南京云锦[M].南京:南京出版社,2002.

［46］许江红.包买制路径下的非物质文化遗产生产性保护:以贵州丹寨苗族蜡染为例[J].贵州社会科学,2016(6):88-93.

［47］易林.基于数字化技术的云锦纹样传承与创新应用[D].长沙:湖南师范大学,2016.

［48］余秋雨.中国文脉[M].武汉:长江文艺出版社,2013.

［49］袁恩培,何明.色彩意象论[M].重庆:重庆大学出版社,2011.

［50］张玉英.南京云锦[M].南京:南京出版社,2013.

［51］郑保章,赵凯.用户使用微信订阅号功能的原因探究[J].西部学刊,2015(12):57-59.

［52］中华人民共和国文化与旅游部.文化部关于加强非物质文化遗产生产性保护的指导意见[N].中国文化报,2012-02-27(1).

［53］朱丽娜.解读大学生微营销创业[J].中国市场,2014(48):26-27.

［54］朱以青.基于民众日常生活需求的非物质文化遗产生产性保护:以手工技艺类非物质文化遗产保护为中心[J].民俗研究,2013(1):19-24.

［55］朱志荣.中国美学简史[M].北京:北京大学出版社,2007.

后记

江苏民间艺术是中华艺术领域中的一个重要分支,它承载着本地区人民过往的历史记忆与文化,是不可再生的瑰宝,但由于民间艺术传播路径单一、技艺传承困难、产业化瓶颈等问题,加之传统的信息采集、记录及保存呈现方式已不能满足人们对信息迅捷、高质、高效的要求,江苏民间艺术也濒于消失的边缘,长时间处于墙里开花墙外不香的局面。在当今的数字化时代,科技的发展既给传统艺术造成冲击,同时也带来机遇。以江苏省民间艺术资源为基础,运用国际流行的艺术文创衍生品的手段进行数字化研发,使民间艺术文创衍生品设计开发与互联网相结合,形成文创衍生品数字化设计销售平台,对艺术、技术、商品三者进行有效的整合,从而最大限度地发挥艺术品本身所蕴藏的潜力,为艺术本身赋予更广阔的获利空间,使民间艺术与现代生活相结合,焕发新的生命力。

　　为了本书的撰写,笔者和团队成员做了大量的工作:通过查阅文献和县志,了解江苏农村民间艺术的分布情况,再深入江苏民间艺术一线进行田野调查,走访了江苏省四大区域——苏锡常地区、宁镇扬地区、通盐泰地区、徐淮连地区,进行民间艺术调研,了解民间艺术产业发展情况。在调研中,通过实地调研、采样、深度访谈等方法,了解江苏民间艺术产业现状、存在的问题与发展诉求;并对江苏民间艺术产业存在的问题,进行归类分析,采用通讯方式多轮次向有经验的专家请教;把调研心得和专家的答复意见等进行综合,形成各类关于"江苏民间艺术产业调查"的研究分析报告;在此基础上,进行综合汇总,并分区域进行江苏民间艺术数字化设计实践指导、数字化设计、设计图绘制等;最终将有关成果撰写成专著。

　　本书主要围绕古老的江苏民间艺术在当今社会如何生存和发展进行研究,将江苏民间艺术与当今流行的时尚文创衍生品结合,并采用数字化手段(数字化设计、数字化营销等),力图使江苏民间艺术焕发新的生命力,这既是对江苏民间艺术的保护,也是对江苏民间艺术的推广和发扬。针对我国文创衍生品处于起步期的状况,以江苏民间艺术为载体,研究适用于我国国情的文创衍生品开发模式,通过展示和销售实现经济效益和文化传播双赢,通过数字化系统采集与融合,将对散落

在江苏各地区的民间艺术资源进行有效的保护和梳理;运用数字化技术对民间艺术进行文创衍生品数字化系统处理与呈现,起到促进江苏文化创意产业经济发展的重要作用;为江苏民间艺术企业、民间艺人、产品设计师、学者、民间艺术爱好者开设了一扇交流的窗口,让江苏民间艺术通过数字化平台全面生动地展现在大众面前,从而使江苏民间艺术呈现出欣欣向荣的景象。

自2020年以来,预期计划执行过程遭遇新冠疫情的干扰,对于无法闭门造车,完全需要依赖外出采风、田野调查获得第一手资料的研究方式,造成了很大的困扰,好在疫情前做了一些工作,并克服重重阻碍,才使本书最终能够完成。

江苏民间艺术历史悠久、地域分布广阔,随着现代化的进程,民间艺术受到很大的冲击,即便到了民间艺术的集散地,也往往难以寻觅民间艺术的踪影。在项目的研究过程中,因民间艺术尚未形成系统的状态,资料采集难度大,另外加之经费有限,团队成员更多的是依赖自身对江苏民间艺术的一腔热忱去从事田野调查、梳理资料,并进一步开展研究。在此对我的课题组团队成员深表谢意,并感谢金陵科技学院的领导、同事们和学生们对我的帮助。

本书涉及的数字化平台的建设,需要投入大量的经费,由于经费的限制,在数字化研究方面,更多地倾向理论模式研究。尽管在研究中掌握了大量的关于江苏民间艺术及其数字化衍生品设计的第一手资料,却由于经费的压力,无法实现真正的数字化平台,去做宣传和推广,不能让更多的人了解江苏民间艺术,这不能不说是一种遗憾。

<div style="text-align:right;">
宋湲

2022年2月14日
</div>